從年輕人到銀髮族都適用的

無痛登山肌力訓練

Functional Training for
HIKING AND CLIMBING WITHOUT PAIN

從健行、郊山到高山，為各階段山友量身打造的肌力與體能訓練保養法，
預防、解決登山造成的疼痛與不適

專業運動訓練平台
「山姆伯伯工作坊」創辦人

梁友瑋（山姆伯伯）——

著

目次

Chapter

1

登山運動簡介

登山的運動型態與特性

登山是一項相當受歡迎的戶外活動，我對登山運動的定義為：在負重情況下，長時間在平地、上坡及下坡等各種地形連續行走。也有民眾稱它為「健走」或「爬山」，其差異可能在於揹負的重量、行走的時數或天數、路線的難易程度等。

登山時需要運用到的體能條件以下肢肌耐力為主，心肺能力為輔。在行走的過程中，**膝關節會反覆進行彎曲與伸直**的動作，因此它周圍的肌肉扮演的角色相當吃重，如股四頭肌群。但不同的地形對於肌肉產生的衝擊不同，必須了解其特性後，選擇適當的方法來進行訓練，才能有效解決登山過程中所面對的問題，像是為什麼下坡容易出現膝蓋疼痛。以下是以股四頭肌做為目標肌群，列出上坡及下坡地形的幾項特性：

地形	上坡	下坡
肌肉收縮型態	向心收縮	離心收縮
能量消耗	高（從 A 點上升到 B 點）	低（順著重力）
承受壓力	低（自身體重＋額外負重）	高（數倍體重）
肌肉損傷（疲勞）	低	高
疼痛發生率	低	高

以下就針對各項型態與特性做進一步的說明。

肌肉收縮型態

先來談肌肉收縮型態，**向心收縮**是指「在肌肉收縮力量大於外在負荷時，肌肉縮短的過程」。比方說手握啞鈴，讓手臂從伸直開始進行彎曲，對於肱二頭肌來說就屬於向心收縮（圖 1.1）。

一般在談論肌肉功能時，主要是指向心收縮，以股四頭肌為例，它的其中一個功能是負責**伸直膝蓋**，這就是向心收縮。所以當我們在**上階梯**或**上坡**時，膝蓋反覆彎曲而後伸直，即股四頭肌的向心收縮（圖1.2）。

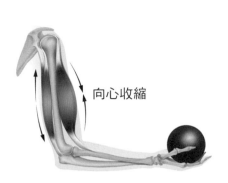

【圖1.1 肱二頭肌的向心收縮】

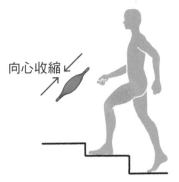

向心收縮

【圖1.2 股四頭肌在上階梯的示意圖】

而肌肉的**離心收縮**是指「肌肉收縮力量小於外在的負荷，負荷在移動時肌肉被拉長的過程」。比方說手握啞鈴，手臂從彎曲開始，在有控制的情況下回到伸直位置，對於肱二頭肌來說就屬於離心收縮（圖1.3）。

下階梯或**下坡**時，對於股四頭肌來說，屬於離心收縮（圖1.4）。一般人對於離心收縮比較陌生，其實可以把離心收縮視為「減速」或「煞車」的過程，在穩定而有控制的情況下，將負荷往下放。

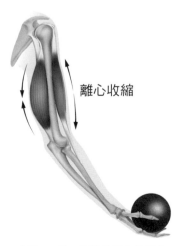

離心收縮

【圖1.3 肱二頭肌的離心收縮】

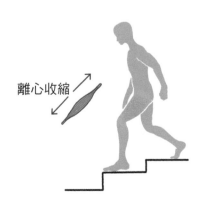

離心收縮

【圖1.4 股四頭肌在下階梯的示意圖】

以下階梯為例，當前腳接觸地面時，由於重力的關係，身體會順勢往下，股四頭肌的長度會被拉長，為了**抵抗**身體往下，此時肌肉產生收縮來進行煞車，讓身體不再往下，這個收縮即屬於離心收縮。與向心收縮相比，離心收縮更容易帶給肌肉損傷與疲勞，因此雖然下坡對心肺來說比較不喘，但對肌肉來說可是嚴峻的挑戰，往往膝蓋疼痛都出現在下坡時刻。

能量消耗

在上坡時，從低的位置上升到高的位置，需要支出較多能量來推動身體，比較容易出現**代謝性酸中毒**，代謝能力欠佳的族群尤其如此。

面對持續的上坡，特別是較陡的坡度，有的人會想一鼓作氣把它走完，或者因為跟團的關係，被迫要跟上腳步較快者的節奏，因而除了心跳率上升、呼吸急促外，最終還可能出現冒冷汗、頭暈、嘴唇發白、想吐等症狀，這就是代謝性酸中毒的現象。這是因為肌肉在連續進行收縮時會產生代謝物，其中一個就是氫離子，如果身體代謝的速度跟不上氫離子產生的速度，血液中累積氫離子濃度過高，就會造成體內的血液酸化。

出現酸中毒的現象時，建議原地坐著休息，專注在調整呼吸上，讓身體慢慢恢復。有的人可能會嘔吐，吐完狀況會好很多，因為這是移除體內酸質最快的方式。要預防酸中毒，除了照本書介紹的方法發展肌耐力及基礎有氧能力外，建議同時按照自己的節奏，適度安排休息，若是等到力竭或身體不適才休息，通常為時已晚。

承受壓力

以上坡來說，不使用額外支撐工具（如登山杖）的情況，單腳所承受的壓力大約是**自身體重**再加上**額外負重**，包括鞋子、衣褲、背包等裝備。比方說，體重 60 公斤，身上裝備共 5 公斤，上坡時，每一步單腳需要承受約 65 公斤的負荷。若有使用登山杖，它就像第三隻腳，最多可以減輕膝蓋 25% 的壓力。

以下坡來說，由高處下降到低處，根據高度差的大小，會對下肢產生不一樣的壓力，但都會是**數倍**的體重。美國肌力教練亞歷克斯‧納特拉（Alex Natera）曾經做過一個測試，他讓運動員從不同高度的箱子上落下後以單腳著地，評估單腳會承受多少體重的壓力，其數據如下：

高度	壓力
15 公分	約 4 倍體重
30 公分	約 5.5 倍體重
45 公分	約 7 倍體重

上述數據讓我們了解，高度差所創造的壓力其實是相當驚人的，因此在下坡的過程中，建議縮小步伐、重心壓低，減少身體垂直振幅，降低高度差所產生的衝擊。

肌肉損傷（疲勞）＆疼痛發生率

比起向心收縮，肌肉的離心收縮更容易造成肌肉損傷與疲勞，因此下坡時，肌肉的損傷與疲勞會比上坡時來得明顯。加上前面所提，下坡時的高度差會帶給下肢數倍體重的壓力，加劇肌肉損傷及疲勞的情況。肌肉疲勞會導致肌肉反應遲鈍，進而使得關節不穩定，在不穩定的情況下，肌肉會開始出現緊繃，但由於行走的過程中身體體溫較高，體溫較高的情況下，身體對緊繃的敏感度會降低，在沒有意識到緊繃的情況下繼續行走，緊繃就會變成不適，最後惡化成疼痛。

這就是為什麼許多人在下坡時才出現疼痛的原因。有可能在上坡的過程中，肌肉已經累積一定的疲勞，下坡只是壓死駱駝的最後一根稻草；或者，身體真的無法持續承受下坡所產生的壓力，為了保護自己，身體因而發出疼痛的訊號來告訴你該停止行走了。

肌力訓練的角色

　　看過前面幾項分析後，我們可以了解**肌肉疲勞**是影響登山表現關鍵的因素，而改善肌肉疲勞的方式就是提升肌肉的「耐受力」，即「肌肉抵抗疲勞的能力」。對於改善肌肉耐受力，肌力訓練是非常有效率的工具。在談肌力訓練之前，來聊聊學員們經常問到的經典問題：「能不能只靠登山來培養出登山所需要的肌力？」許多學校的登山社都是靠登山的方式來培養肌力和專業能力，這方式確實可行，主要關鍵在於要符合**一般適應症候群**及**漸進難度的原則**來訓練。

　　一般適應症候群是指：「在進行一次訓練後，身體會疲勞，身體機能會下降，隨著休息並補充營養，身體的機能會先回復到訓練前的狀況，接著因為『超補償』（訓練後的 36 ～ 72 小時）的關係，它會再上升到新的水平。」如圖 1.5 所示：

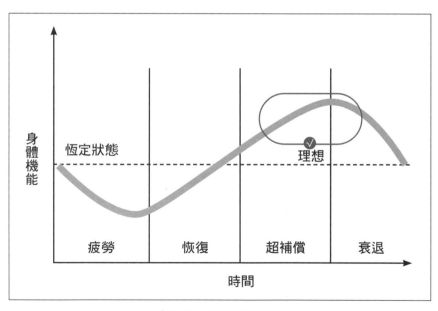

【圖 1.5 一般適應症候群】

漸進難度的原則是指：「當身體機能上升到『新』水平，此時能力提升，為超補償狀態，要給予更困難的挑戰，否則在缺乏刺激的情況下，身體機能反而會衰退。」（圖1.6）因此我們會希望一週至少訓練兩天，才會有比較顯著的效果。

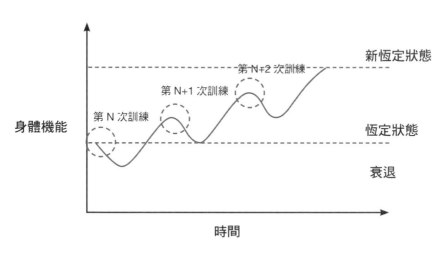

【圖 1.6 持續漸進難度的生理變化】

因此，要怎麼實踐以「登山」做為訓練的方式呢？你可以選擇以同一座山做為訓練的地點，漸進難度的可行方式如下：

● 增加負重（背包裝瓶裝水、睡袋等）：下山時，可選擇將瓶裝水倒掉，減少下坡時膝蓋的壓力。
● 增加行走的時間或距離。
● 縮短完成時間：加快步伐、減少休息時間等。
● 選擇坡度較陡的路線。

當然也可以選擇不同難度的山做為訓練的地點，這是最為理想的目標，但這很仰賴登山經驗，難度與風險都較高。

如果確實能依照「一般適應症候群」及「漸進難度」的原則訓練，我相信每個人都能**無痛**且**無傷**地透過登山的方式來進行訓練；但對平日工作或仍在就學的民眾來說，絕

大多數的人都是週末、連假或者排休的時候才有機會登山，因此現實上很難做到。如果平常不做任何相關的訓練就貿然上山，受傷或意外的風險自然大幅增加。

那有其他替代的方式嗎？有的，我們可以選擇符合登山需求的肌力訓練方式與動作，來發展登山肌力。它不受氣候影響，同時安全性高，容易達成漸進難度的原則，還可以針對較弱的肌肉群進行訓練，達到**傷害預防**的目的。

舉一個傷害預防的例子：登山很依賴大腿前側的肌力，根據用進廢退的原則，大腿前肌的肌力會因此愈來愈強；相對之下，若大腿後側缺乏足夠的訓練，它的肌力就無法跟前側匹配。當膝關節的前後張力失衡，最終會導致膝蓋不適或受傷。這個情況就可以透過肌力訓練來改善，甚至是預防。

以下舉例如何以肌力訓練取代平日的登山訓練：假設週一和週三肌力訓練，週末登山訓練，實務上的安排如下：

週一	週二	週三	週四	週五	週六	週日
肌力訓練	休息	肌力訓練	休息	休息	登山訓練	休息

肌力訓練的安排可依照個人時間彈性調整，也許有的人不喜歡週一訓練，則可以選擇週二及週四。

在肌力訓練的安排上有三點建議提供參考：

▶ 肌力訓練日之間至少休息一天
太密集訓練，身體尚未恢復，難以達成「漸進難度」原則，建議至少休息一天。每個人的恢復能力不同，所以若恢復較慢，可以休息兩天再進行下一次的肌力訓練。

▶ 登山訓練前與後至少安排一天休息

不要臨時抱佛腳，覺得之前都沒練，所以登山前狂練。從「一般適應症候群」的示意圖來看，在生理狀態疲勞時上山，絕對不是一個好的選擇。登山前一天寧可不練，也不要狂練。登山訓練結束後，也建議至少休息一天。

▶ 休息日可以選擇「動態」方式來進行恢復，效果優於靜態方式

選擇能夠促進身體循環的活動，有助於改善恢復的速度，像是「低強度」的活動，讓身體流點汗。比方說：

● 不帶任何 3C 裝置（如手機），走路 20 分鐘，若是有戴可監控心跳率的智慧型手錶，建議將光學式心率感測器的功能關掉。

● 低強度有氧活動：慢跑或騎自行車 20 分鐘。

● 透過水壓來促進血液循環：游泳或者在泳池內走路。

● 動態伸展或瑜伽運動（切記不要選擇太過「辛苦」的動作）。

● 滾筒按摩，促進血液循環、幫助筋膜恢復水分。

對於身體比較疲勞而不想動的人來說，可以選擇被動的方式，以下是幾個建議：

● 熱敷墊（毯），市售有插電的款式，可設定溫度及時間，溫度可以選擇 40 度，時間 15 ～ 30 分鐘。

● 足浴或泡澡，使用溫水而不是熱水，溫度介於 37 ～ 40 度左右，稍微出汗就可以結束。

● 氣壓式按摩系統。

● 垂直震動機。

● 請專業人士進行按摩。

曾有學員問：「為什麼還是要週末安排上山進行訓練呢？不能一週三天都選擇肌力訓練嗎？」

我不建議這麼做，概念是「想跑得快，就要去練習衝刺；想跳得高，就要去練習跳躍；想路走得好，就要練習走路。」如果希望在山林裡能夠游刃有餘地長時間行走，你就必

須逐漸累積在山林裡面行走的時間、距離、經驗及能力，讓身體去熟悉崎嶇不平的路面、坡度、氣候、海拔、穿著、熱量補給物、環境等。雖然每一項練習都不見得能盡善盡美，就像海拔適應，通常在低海拔進行訓練，無法模擬高海拔的環境條件，但在能力範圍內盡可能去做，總比什麼都不做來得好。

週末的登山訓練，也請遵守「漸進難度」原則來進行訓練，你可以：

▶ 增加負重的重量。
▶ 增加行走的時間或距離。
▶ 縮短完成時間。
▶ 選擇坡度較陡的路線。

訓練必須符合運動需求

曾有學員詢問我：「我平常有在做運動或肌力訓練，但為什麼登山還是很辛苦？」我舉三個經典的案例來做分享。

練跑步 ≠ 練登山

「我平常有在練跑，為什麼登山的表現不是很好？」

跑步跟登山運動都是以下肢為主的運動，但身體運動的方式不同。跑步講究「技術」，也就是如何運用「彈性」來進行跑步的能力，比方說，將身體的阿基里斯腱視為「彈簧」，身體利用它來儲存能量及釋放能量來進行跑步；而登山著重的是肌耐力。所以跑步發展出來的能力並不符合登山的需求，尤其是揹負較高的重量進行登山時。

練自行車 ≠ 練登山

「我平常有在騎車，可以連續騎一百公里，也環台過，為什麼登山表現不好？」

自行車跟登山運動都強調膝關節周圍的肌力，但承受體重的需求不同。登山時，下肢承受的負荷「至少」是自身體重，這類型運動稱為「負重型運動」，即下肢承受至少是自身體重的負荷；騎自行車時，部分體重會分攤在坐墊及握把上，下肢所承受的負荷是「低於」自身體重，這類運動稱為「無負重型運動」，即下肢承受少於自身體重的負荷。

無負重型運動（騎自行車）所具備的肌力不足以滿足負重型運動（登山）的需求，尤其是揹負較高的重量進行登山時。附帶一提，除了自行車之外，游泳也是常見的無負重型運動項目。

練重訓 ≠ 練登山

「我平常有在練健力／健美，但登山狀況不是很好。」

健力運動的三大動作是槓鈴背蹲舉、槓鈴臥推與槓鈴硬舉，以發展「最大肌力」為目標。從動作來看，它主要是「雙邊動作（即身體兩側對稱的動作）」，並不符合登山運動的動作模式「單邊動作（即兩側不對稱的動作，如分腿蹲）」，且登山講究的是「肌耐力」而非「最大肌力」，如果最大肌力沒有**轉換**成肌耐力，它就不符合登山運動的需求。如果將最大肌力發展出來後，可以藉由高反覆次數的訓練將其轉換成肌耐力，這會更符合登山運動的需求。詳細轉換方式將於第七章說明。

健美運動主要目標是「肌肉量」與「左右對稱」，但登山運動的需求是「肌耐力」，不是肌肉量。帶著較多的肌肉量上山，代表身體會消耗更多的能量，為了不斷供應肌肉燃料，就必須不斷攝取熱量來支撐肌肉工作，但在物資自揹、資源有限的登山運動中，這不是一個好的狀況。一旦能量攝取不足，身體便會產生疲勞，登山過程自然感受不佳。

多日行程的訓練關鍵

面對多日行程的訓練時，一般人直覺的訓練安排是「連續訓練好幾天，讓身體提早適應多日行程的狀況」。比方說，三天兩夜的登山行程，在訓練時要連續三天甚至超過三天，來模擬到時候的情況。邏輯上感覺很合理，那問題出在什麼地方呢？

這一樣可以從一般適應症候群的觀念來說明。若肌力訓練完，身體尚未從壓力中恢復，隔天又進行相同的訓練，在疲勞未退的情況下，會需要降低訓練動作的「強度」，這跟選擇肌力訓練的目的是背道而馳的。肌力進步的關鍵是「強度」，而非「疲勞」，但我們經常將「疲勞感」視為訓練的指標，認為疲勞感愈重，訓練效果愈好，這其實是不建議的做法。除了身體機能沒有因為訓練而上升外，也容易因為疲勞累積而受傷。

對於準備多日的行程，除了肌力訓練外，恢復能力在此時也扮演關鍵角色。恢復能力好的人，在登山的休息過程中，不管是中途的片刻休息，或是到山屋時的長時間休息與睡眠，身體可以更快恢復，你能帶著較好的體能及精神狀態來面對接下來的行程，也能減少疼痛與意外的發生。

想像一下，在登山過程中，面臨一路陡上，心跳率會開始持續上升，假設來到每秒170下時，我們選擇原地休息片刻：對於恢復能力好的人，在休息過程中，心跳可以很快降下來；恢復能力差的人，則需要花較長的時間才能恢復，如果休息時間太短，在沒有足夠的休息下繼續行走，身體就容易因為心跳率太高而無法負荷，甚至出現代謝性酸中毒的現象。當下即使給予適當的休息，對後續行程仍會造成影響。

這部分要如何改善呢？在登山行程上，不要安排得太過緊湊，盡量給予適當的休息空檔，調節體能，不要等到體能耗盡才休息，因為此時身體會需要較長的時間才有辦法恢復。

就訓練上，建議在肌力訓練這部分採「高反覆訓練」的方式；如果肌力訓練適應良好，可以再安排每週兩次的有氧訓練來改善心肺能力；但每週兩次是「最終目標」，可以先從一次開始，視身體的恢復狀況來增加，原則上以肌力訓練為主，有氧訓練為輔。

週一	週二	週三	週四	週五	週六	周日
肌力訓練	**有氧訓練**	肌力訓練	**有氧訓練**	休息	登山訓練	休息

以上是登山運動型態及相關問題的說明，讓讀者對登山的肌力與體能訓練有基本的認識與了解，細節將在後續章節中介紹，讀者可以根據自身經驗做調整。

為什麼平常訓練或登山會出現膝蓋疼痛？

根據我的實務經驗，從事登山運動的族群，不管是郊山健行或多日重裝縱走，多半的民眾都在膝蓋疼痛後，才開始尋求肌力訓練的協助。而膝蓋疼痛也是從事登山相關工作者（如高山協作員）很常見的問題，嚴重者甚至影響他們的工作狀況。

訓練是環環相扣的，但無論是一般民眾或肌力教練，大家都急著了解「可以做什麼動作」，但對我來說，肌力動作（克服外在負荷的動作）只是肌力訓練課表的一「小」部分，而且是屬於後半段的部分。如果課表前半段不做任何的熱身準備來優化身體，缺乏規律運動的現代人很容易透過「代償機制」來完成肌力動作，訓練品質不佳，對登山表現也沒有太大幫助。

把每個基礎的環節做好，訓練自然能在有限時間內累積正向的效果，我希望藉由這一章的內容，讓大家認識並重視課表每一個環節的重要性，不再只看重肌力動作，草率地完成熱身。

回到本章主題，身體什麼會出現膝關節疼痛呢？我目前的結論是「疼痛源自於關節不穩定」，如果可以提升關節穩定度，疼痛就會改善。最常見的方式是戴「護具」，護具提供關節額外的穩定度，關節穩定度提升後，疼痛感就會下降，這是很多人都有的經驗。以下是常見的護具：

疼痛種類	護具
膝蓋	護膝、運動肌貼、壓力褲
下背	護腰、重訓腰帶
手腕	護腕

另外一種常見的方式是吃「止痛藥」或打「止痛針」，將身體疼痛的訊號關閉。但這就像大樓火災，警報器響起了，但我們把警報器關閉，導致火繼續延燒，災情反而更加嚴重。

戴護具及服用止痛藥雖然可以減緩疼痛，但卻容易養成「依賴性」，治標不治本。所以除了讓身體有充足的休息時間外，還是要找出問題來源處理。

那究竟為什麼膝蓋會出現疼痛的狀況？主要有以下幾種可能原因：

一、負責穩定膝關節的組織受傷了
二、肌肉沒有被喚醒
三、膝關節的張力失衡
四、肌肉疲勞
五、腳踝活動度受限
六、需補充水分、熱量、電解質及保健食品

本章我就將以實際接觸到的案例，來說明以上各種可能導致疼痛的原因，以及建議的解決方法。

原因一

負責穩定膝關節的組織受傷了

協助膝關節穩定的工作，除了肌肉以外，還有肌腱、韌帶、半月板（軟骨）、骨骼等，一旦它們發炎或受損，關節穩定度就會受到影響。關節不穩定是疼痛的開始，關節周圍一開始會緊繃、不適，最後變成疼痛。症狀較嚴重者，往往很難藉由休息來復原，需要醫療的介入，像是增生療法、手術等。

有的學員會問：「能不能藉由肌力訓練來解決疼痛問題？」

我們可以把「肌肉組織」與「非肌肉組織（如肌腱、韌帶等）」想像成是支撐、穩定及緩衝膝關節的「團隊」，如果肌肉變得**更**強壯有力，穩定能力提升，確實有機會緩解疼痛，甚至使疼痛完全消失。但這必須視受傷的程度而定，因為有時嚴重的疼痛會影響肌力訓練的操作與成效，這時肌力訓練如果能搭配醫療的介入，整體效果更好。

分享實際例子：有幾位半月板受損的學員，我在訓練時會遵守「無痛訓練」原則，讓學員在沒有疼痛的情況下進行訓練，同時了解訓練後隔天的身體狀況，觀察身體的狀況是否持續改善。如果幾週下來膝蓋疼痛沒有明顯好轉，我會建議學員找復健科醫師做評估，看是否需要醫療介入，像是打高濃度葡萄糖水或自體濃縮血小板（PRP）。

有的學員在醫療協助下，疼痛明顯改善，肌力訓練也有大幅進展，最終從復健科畢業不須再復診，專注在肌力訓練即可；但也有部分學員對於增生療法有不好的經驗，剛開始雖然有效果，但後來膝蓋又出現疼痛，所以對於要再次接受復健科的評估會感到排斥，這情況是可以被理解的。以我接觸的經驗，增生療法不是 100% 有效，也不是無敵星星，如果想要「持續」維持膝蓋健康，並且有品質地從事運動，還是必須規律地從事肌力訓練，提升肌力及肌肉的耐受力（抵抗疲勞的能力）。否則隨著年紀老化，身體缺乏足夠的刺激，身體機能開始出現下降，膝關節逐漸無法負荷運動的強度，疼痛的問題還是會出現。

有學員擔心：「從事登山運動，嚴重的膝蓋疼痛會突然發生嗎？」

膝關節從健康轉變為受傷狀態是**漸進式**的，身體會發出「警訊」，如果可以留意身體的訊號，根據自身能力來選擇合適的登山行程，同時給予身體足夠的休息時間，受傷是可以是預防的。

什麼是身體帶給你的「訊號」呢？以髕骨肌腱炎來說明，它的症狀有四個階段：

第一階段：運動結束後出現疼痛──不影響日常活動，通常休息數天至一週，症狀就會消失。

第二階段：運動時出現疼痛，疼痛會隨著熱身而消失；但有時隨著疲勞，疼痛會再現——雖然不影響日常活動與運動表現，但會「更」為刺痛。

第三階段：休息及運動時皆會疼痛，且運動表現變差——日常生活、運動過程及運動結束後都會感到疼痛。

第四階段：肌腱斷裂——突如其來的疼痛，伴隨無法伸直膝蓋及活動。

雖然以上是髕骨肌腱炎的症狀，但「疼痛是漸進式的」這個概念，適用於所有症狀。無論是在日常生活或登山過程，身體都會透露出訊號，只是我們要選擇認真看待，或是只透過輔具或藥物來隱藏訊號。

面對一般民眾和學員，我會這樣歸納說明「訊號」的基本觀念：剛開始是**緊繃**，膝關節周圍肌肉緊繃，如果不理會它而繼續運動，接著會變成**不適**，最後來到**疼痛**。愈早對訊號做出回應，身體復原的時間與成本就愈低。

因此，每當學員有膝蓋疼痛的問題時，即使只是偶發性的刺痛，我都會誠心建議他們到設備較為完善的醫院或診所做進一步的檢查（X 光、超音波等），實際了解受傷的狀況，而不是憑藉相關的書籍或網路資訊來自我判斷病情。曾有登山領域的工作者與出版業者建議我寫登山常見的運動傷害與原因，但我都拒絕了，這是因為雖然這麼一來內容會比較「豐富」吸睛，但這並非我的專業。更重要的是，當你受傷時，你該做的不是看書，而是去看醫生才對。

原因二
肌肉沒有被喚醒

　　肌肉有被喚醒的定義是：「當你需要肌肉時，它能馬上跳出來工作，沒有延遲。」比方說，開車的時候腳踩煞車，車子能馬上減速，而不是延遲了 1 秒才做出反應。如果肌肉發生這種延遲反應的情況，就是「沒有」被喚醒。

　　肌肉延遲反應很普遍，最典型的案例是「臀部失憶症」。

　　臀大肌主要是負責髖關節伸展的動作，像是四足跪姿時，屈膝腳往上抬的動作（圖 2.1），或是從坐姿站起的動作（圖 2.2）。

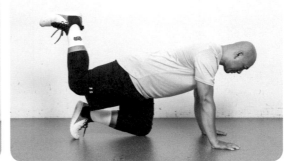

【 圖 2.1 四足跪姿時屈膝腳往上抬，使髖關節伸展 】

　　如果臀大肌延遲反應，「大腿後側」或「下背肌群」會去接管（代償）臀大肌的工作，進而主導動作，而原本應該主導動作的臀大肌反而不太有感覺。

　　雖然透過這種代償機制同樣能完成動作，甚至完成很重的負荷，但這個方式非常沒有效率。當你反覆進行髖關節伸展的動作，代償的肌肉產生疲勞，關節會不穩定，然後開始出現緊繃、不適，最終變成疼痛。

【圖 2.2 從坐姿站起時髖關節亦會伸展】

在討論代償機制時，「橋式」動作是最經典的案例（圖 2.3）。許多人在反覆進行橋式時，有的人大腿後側會痠痛，甚至快抽筋（抽筋正是肌肉疲勞的結果），有的人則是下背緊繃，這些現象的主要原因就是肌肉延遲反應。

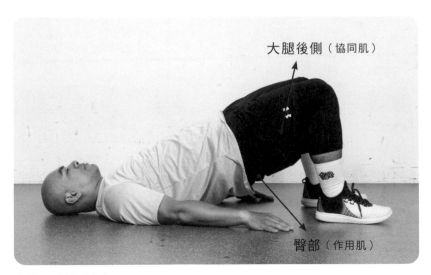

大腿後側（協同肌）

臀部（作用肌）

【圖 2.3 橋式動作】

另外一個代表性動作是「負重深蹲」。如槓鈴背蹲舉（圖 2.4）時，下背緊繃不適，原因也很可能是代償。由於臀大肌沒有喚醒，原本負責穩定肌工作的下背肌群去接管髖關節伸展的工作，使得負擔加重，下背的穩定性降低。在前面我們曾經說過，結構不穩定是疼痛的開始。

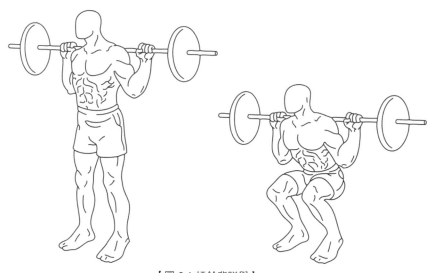

【圖 2.4 槓鈴背蹲舉】

有的人會在訓練時戴上腰帶來解決下背疼痛，但這並沒有解決根本問題，只是暫時性地隱藏問題。一旦戴著腰帶訓練後又開始出現下背不適，往往症狀就會更加嚴重。

針對膝關節不適的部分，我接觸的案例中，大部分的學員是「股四頭肌」與其相關的肌肉沒有正常喚醒，所以即使有進行物理治療及復健，疼痛的問題就是無法解決。

股四頭肌有**伸直**及**穩定**膝關節兩大功能，如果沒有喚醒它，股四頭肌會延遲反應，導致膝關節穩定性變差。在關節較不穩定的情況下長時間行走，周圍的肌肉會先出現緊繃，但因為行走時體溫較高，對於緊繃難以察覺，通常是轉變成「不適」時，我們才會意識到。如果還是持續運動，最後不適就會變成疼痛。「不舒服」的訊號其實是好的，目的在於告訴身體：「你應該要停止活動了！」這是一個保護機制，不要讓原本的問題更為嚴重。

有的學員會認為：「多練肌力動作，疼痛問題就能解決了！」事實上，如果沒有解決肌肉延遲反應的問題，身體只是透過代償機制來完成每一次的動作。所以多練肌力動作，只是不斷在「強化」代償機制來執行動作而已。

解決這個問題的方式是「喚醒」肌肉，實際操作方法我將在下一章〈肌肉喚醒術〉做完整說明。

和大家分享一個有趣的現象：因膝蓋疼痛而來上課的民眾，有相當多都被醫師、物理治療師或者教練評估為「肌力不足」，所以想藉發展肌力來解決疼痛的問題。但經過其他教練指導後，疼痛不但沒有解決，有的人反而愈來愈嚴重。

遇到這種狀況，我會詢問民眾：「為什麼做重訓讓疼痛愈來愈嚴重，你還是繼續練呢？」得到的答案也都很一致：「教練說肌力不足，只要負重再增加一些，疼痛就會改善了。」這是一個經典的「謬論」。我認為，訓練當下應該要遵守**無痛訓練**原則，也就是訓練過程中不應該發生疼痛，而且訓練應該要能改善原本的症狀。如果無法滿足上述需求，代表訓練的環節是有問題的。

疼痛或受傷已經發生後，在不了解實際原因的情況下，將問題推給「肌力」，說是肌力不足才導致膝蓋疼痛，這個說法不僅太籠統，也缺乏完整的定義。從實務上來看，改善肌力也不見得能解決疼痛的問題，因為我們並沒有「先」解決肌肉延遲反應的問題。在肌肉延遲反應、動作出現代償的情況下，雖然負荷的重量愈來愈重，但可能無助於解決疼痛的問題，這也是為什麼我特別將「肌肉沒有被喚醒」的觀念寫出來，因為這是民眾與專業人員長期忽略的一環。

舉實際案例來做說明：排除「組織受傷」的原因，有不少膝蓋疼痛的學員是無法「半蹲」或「跪坐」的（圖 2.5），不只運動表現受影響，也造成日常生活的不便，像是使用蹲式馬桶時。這類案例中，學員通常自我認定或被專業人員告知原因是「肌力不足」。

【圖 2.5 下蹲與跪坐】

　　但是，跟身體由下往上（如起身）、要抵抗重力的狀況相比，其實身體由上往下（如下蹲或跪坐）的動作是相對輕鬆的。因此無法半蹲或跪坐，是因為肌力不足的可能性相對低；若是起身時膝蓋會不適，肌力不足或組織受傷的可能性才相對較高。

　　排除組織受傷的情況，身體在由上往下時出現膝蓋不適，跟「肌肉延遲反應」有非常大的關係。怎麼說呢？如果負責膝關節穩定的肌肉延遲反應（如股四頭肌），使得膝關節在彎曲的過程中產生不穩定，這個不穩定會引發不適，而為了避免不適產生，身體會限制活動範圍，讓人無法再往下蹲或往下坐。

　　這時，其實喚醒相關肌肉就能解決這個問題，如臀大肌、腰肌、股四頭肌、核心肌群等。當肌肉能「即時」反應，各司其職，關節獲得穩定，不適就會改善甚至消失，原本的活動度也會恢復，身體就能蹲下及跪坐了。

　　曾經有一位學員做了好幾個月的物理治療，卻始終無法跪坐，為她生活中帶來許多不便與麻煩。了解狀況後，我建議她按摩「股四頭肌」神經淋巴反射點（圖 2.6），在按摩後，她馬上就能無痛跪坐了。當下她非常開心，甚至流下了眼淚，旁邊的學員們看了也非常驚訝。在課堂上類似的案例很多，但這位學員感動的眼淚，令我印象深刻。

也有學員問：「喚醒臀大肌後，下蹲與跪坐的膝蓋不適也會減少。這跟臀大肌有什麼關係？」因為臀大肌失能（延遲反應或者無力），可能造成股骨（即大腿骨）過多的內旋，增加髕骨軟骨的壓力，造成膝蓋前側不適。如果能喚醒臀大肌，甚至進一步提升臀大肌的肌力，就能減少膝蓋的壓力。

切記，膝蓋疼痛不見得是肌肉無力，也可能是肌肉延遲反應，所以要先喚醒肌肉，讓肌肉各司其職，恢復關節原有的穩定度，減少代價發生，再來談論如何改善肌力。喚醒肌肉的方式將在下章詳細說明。

【圖 2.6 股四頭肌的喚醒位置（側邊肋骨及骨盆的中間）】

原因三

膝關節的張力失衡

請想像有一扇門，由上方俯視時，它的左右兩邊裝著兩個張力一樣的彈簧，因為張力一致所以門是平衡的；但如果左邊的彈簧缺乏足夠的張力，相比之下，右邊的彈簧張力比較大，門就會被拉向右邊去（圖 2.7）。

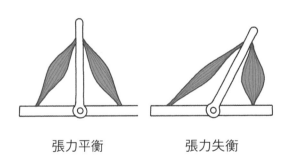

張力平衡　　　　張力失衡

【圖 2.7　張力平衡及失衡的觀念】

把門想成「關節」，彈簧想成「肌肉」，當某一側的肌肉缺乏足夠張力時，關節功能不正常，就會影響到動作的執行。

膝關節前後兩側肌肉張力失衡

以膝關節前後兩側的肌肉為例（圖 2.8），前側的肌肉（如股四頭肌）負責**伸直**膝蓋，後側的肌肉（如大腿後側）負責**彎曲**膝蓋。如果大腿後側的張力相對較弱，在進行彎曲膝蓋的動作時，關節的活動角度會受到影響，使關節在彎曲到最大角度時，周圍會出現緊繃或不適。

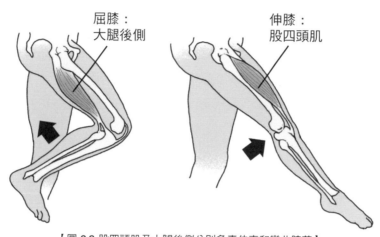

屈膝：
大腿後側

伸膝：
股四頭肌

【圖 2.8 股四頭肌及大腿後側分別負責伸直和彎曲膝蓋】

以「跪坐」為例，在往下跪坐的過程中或是跪坐到底時，不少人膝蓋前側會覺得緊繃。一般的直覺反應是按摩緊繃的區域來放鬆，但通常效果不佳，即使有效果，在幾十分鐘後肌肉緊繃又會再現。

這個問題有效的處理方式是「升張法」，去提升較弱一側、也就是大腿後側的「張力」，藉此改善膝關節前後側張力失衡的狀態，不到一分鐘就可以明顯改善膝蓋前側的緊繃，跪姿的流暢度及舒適程度也會進步。

實際作法如下，你會需要一個工具，可以使用充氣球（圖 2.9 中使用的是 20 公分的小顆抗力球）、按摩滾筒、枕頭，或摺起來的瑜伽墊等。

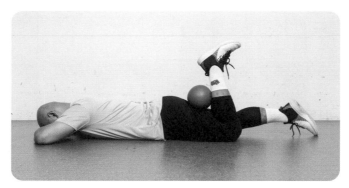

【圖 2.9 利用工具對大腿後側肌群進行升張法】

步驟 1：跪坐 10 秒，感受左右腳膝蓋前側的緊繃或不適程度。

步驟 2：趴在地上，將工具放在左腳膝蓋後側的位置，然後小腿約用 5 成力夾工具，維持 6 秒，然後休息 6 秒（休息的時候腿可以伸直）。

步驟 3：步驟 2 的動作重覆進行 4 組，力道可以慢慢增加。如果覺得大腿後側快抽筋了，就停止動作，因為我們的目的是活化，不是要疲勞，請直接跳到下一步驟。

步驟 4：再跪坐一次，感覺左右兩腳膝蓋前側緊繃程度的差異。

步驟 5：換右腳，重覆步驟 2 及步驟 3 的動作，讓左右腳的大腿後側張力一致。

有不少學員做不到 3 組就快抽筋了，這是「疲勞」的結果，代表大腿後側肌肉的功能（彎曲膝關節）缺乏訓練。如果讀者也遇到這個情況，我會建議在運動或訓練前加入上述的活化工作。

肌肉部位	大腿後側
關節動作	彎曲膝蓋
肌肉收縮	等長收縮
組數	3～5 組
秒數	至少 6 秒

 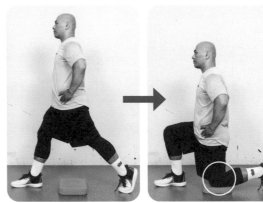

【圖 2.10 站姿式股四頭肌伸展】　【圖 2.11 跑步腳跟上拉】　【圖 2.12 分腿蹲下蹲時，後腳膝蓋不適】

上述活化大腿後側的方式不只能應用在跪坐，只要是膝蓋需要大幅彎曲的動作都能使用，像是站姿式的股四頭肌伸展（圖 2.10）、跑步的腳跟上拉動作（圖 2.11），或有學員在進行分腿蹲或後腳抬高蹲時，下蹲的過程中後腳膝蓋前側緊繃、後側或內側不適（圖 2.12），以及走路時出現甩膝蓋的情況等，都能派上用場。

除了上述的活化工作外，另外會建議在肌力訓練中安排大腿後側主導的動作，來強化大腿後側的肌力，這部分會在後續章節說明。

有學員會問：「在戶外或健身房不方便趴在地上怎麼辦？」或「一定要工具嗎？」

工具的目的是提供身體阻力與提示，讓民眾比較知道用力的方向及感覺。以我們工作室來說，最常使用的工具是充氣的抗力球；如果沒有工具，也可以直接做「勾腿」的動作，讓腳跟往臀部方向靠近，不管是趴著或站著都可以。

以下再提供兩種替代方式供讀者參考：

▶ 坐姿

步驟 1：坐在椅子上，雙膝彎曲，左腳腳踝放在右腳腳跟後面。

步驟 2：右腳腳跟向後拉來對抗左腳腳踝往前推的阻力，持續收縮 6 秒，然後休息 6 秒，總共進行 3 ～ 5 次。

步驟 3：換腳，重覆步驟 2。

【圖 2.13 坐姿大腿後側等長收縮】

▶ 由夥伴提供阻力

在私人教練或團體課時，我們也會使用這種方式，將原本的工具換成「人為」阻力。以趴姿為例，先盡量彎曲膝蓋，請夥伴的手放在腳跟的位置，數「1、2、3」之後，夥伴將其腳跟往外推（遠離臀部），躺在地上的人要對抗這個推力，維持靜止的狀態。

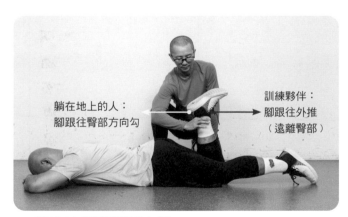

躺在地上的人：
腳跟往臀部方向勾

訓練夥伴：
腳跟往外推
（遠離臀部）

【圖 2.14 靠夥伴協助的方式】

提醒，協助的夥伴力道不要太重，總共會進行 3 ～ 5 次，每次收縮 6 秒，然後休息 6 秒，原則上以不要做到疲勞或快抽筋為前提，如果做到第三次已經快疲勞了，就不要再繼續進行。協助的夥伴第一次先給予輕度的力量，第二次之後再慢慢增加推力；躺在地上的人第一次也不要太用力，不然很容易抽筋，後面幾次再慢慢增加勾腿的力道即可。

膝關節內外兩側肌肉張力失衡

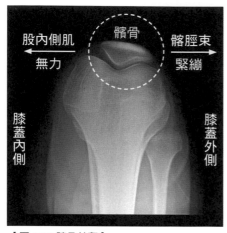

【圖 2.15 髕骨外翻】

說明完膝關節前後兩側張力失衡的狀況後，接著說明膝蓋內側與外側張力失衡的狀況，最典型的案例是「髕骨外翻」，此時膝關節內側張力弱，外側張力強。

滿多膝蓋疼痛的學員，尤其是女性族群，被醫師診斷出是髕骨外翻。圖 2.15 是學員提供的右腳 X 光片，可以看出髕骨是偏向膝蓋外側的。

通常這類族群會覺得膝蓋外側緊繃或者不適，直覺的做法就是按摩放鬆膝蓋外側，但效果有限，而且即使緊繃舒緩釋放，不久後也會再現。比較有效率的做法是強化膝關節內側的肌肉力量，尤其是「股內側肌（股四頭肌之一）」，推薦的肌力訓練動作是分腿蹲、後腳抬高蹲與單腳蹲等單邊動作。

但我們也要思考，為什麼膝蓋外側會緊繃呢？典型的現象是「臀部失能」，包括臀大肌失能和臀中肌失能。

首先，我們可以把臀大肌、闊筋膜張肌與髂脛束視為一個團隊（圖 2.16），它們共同承擔身體的壓力。當臀大肌延遲反應或肌力不足，導致其他隊友必須承擔更多壓力時，隨著運動時間的推移，肌肉開始緊繃，張力跟著失衡，關節變得不穩定。這在從事走路、跑步、登山這種超高反覆的運動時尤其常見，相關的疼痛此時就會出現，像是髂脛束症候群、髕骨外翻等。

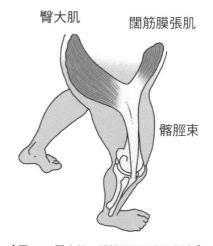

【圖 2.16 臀大肌、闊筋膜張肌與髂脛束】

除了臀大肌，臀中肌失能也會導致膝蓋不適。在行走時，臀中肌負責維持骨盆的穩定，減少左右晃動，一旦它延遲反應或肌力不足，就會出現代償的現象，使得闊筋膜張肌和髂脛束緊繃。

透過上述說明，各位應該可以理解強化膝蓋內側與臀部肌力的重要性。這不只適用於髕骨外翻，我認為也適用於強化膝蓋的目標上。

原因四
肌肉疲勞

肌肉疲勞會導致肌肉反應變差，關節不穩定，不穩定即是疼痛的根源。登山時引發肌肉疲勞的原因主要有兩個：**肌耐力不足**和**上下坡方式有問題**。以下分享我實際觀察到的案例：

肌耐力不足

當肌耐力不足以應付登山所需，或者運動量超過身體負荷，身體會開始產生疲勞，使動作失去控制，關節不穩定。

在登山過程中站立休息時，下肢若出現發抖的情況，可把它視為疲勞的結果，它是「不穩定」的現象，這尤其常出現在下坡時。而肌耐力即可以被視為「抵抗」疲勞的能力，肌耐力愈好，抵抗疲勞的能力就愈好。

有的民眾認為自身肌力很好，但下坡時下肢還是會發抖，為什麼呢？

首先，「肌力很好」這個描述太過籠統及抽象了，我會問：「肌力很好是指進行哪種動作的肌力？是指最大肌力還是肌耐力？」

當我們談到肌力時，明確的說法是「進行哪種動作的肌力」，而動作又會分為「雙邊訓練動作（如槓鈴背蹲舉）」和「單邊訓練動作（如雙手持啞鈴的分腿蹲）」。大部分人說的「肌力很好」，通常是指雙邊訓練動作時的肌力，但其實雙邊訓練動作並不是這麼符合登山運動的需求，登山運動更需要的是單邊訓練動作所發展出來的肌力。

有人會問：「不論是雙邊訓練動作或單邊訓練動作，發展出來的肌力就是肌力，有差別嗎？」下面引述《全彩圖解‧功能性訓練解剖全書》[1] 第 12 頁的內容：

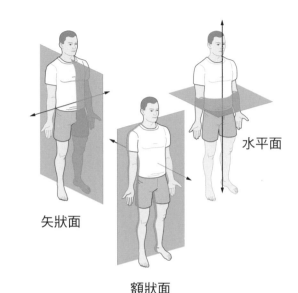

水平面

矢狀面

額狀面

【圖 2.17 三個運動平面】

「在做深蹲或硬舉這類雙邊訓練動作時，主要的運動發生在矢狀面，對額狀面與水平面來說，沒什麼穩定度挑戰。雙邊深蹲具有平衡特性，因此髖部與骨盆在額狀面與水平面的穩定肌肉群不用運作，就能保持最佳對準狀態。

但在單邊訓練中，你的動作是由一隻手臂或一條腿完成的，即使大部分的關節運動是發生在矢狀面上，身體也必須在額狀面與水平面上保持平衡。

1. 《全彩圖解‧功能性訓練解剖全書》（*Functional Training Anatomy*），凱文‧卡爾（Kevin Carr）、瑪麗‧凱特‧菲特博士（Mary Kate Feit, PhD）著，劉玉婷譯，臉譜出版。

我們以單腳硬舉為例。雖然髖部與膝蓋主要是在矢狀面運動，但單邊訓練的不對稱特性，迫使脊椎、骨盆、股骨、脛骨與腳掌的動態穩定肌群要控制關節處於適當位置，來保持平衡與姿勢。」

【圖 2.18 單腳硬舉】

除此之外，雙邊訓練動作較為穩定，膝蓋的潛在問題不容易在訓練時發現，在登山時才會顯現出來。但我認為，這是可以預先辨識的。

實際訓練上會看到，有人雙邊動作做得很好，也能扛得很重，但進行單邊動作時，如分腿蹲或單腳蹲，卻出現了動作失控或膝蓋不適的狀況，這就代表膝蓋可能有潛在的問題，或是單邊肌力缺乏訓練。

除了雙邊、單邊動作的差異外，大部分人談的肌力是「最大肌力」，而非「肌耐力」，所以如果最大肌力沒有藉由訓練來轉換成登山所需的肌耐力，肌肉抵抗疲勞的能力就會不如預期。

另外，登山時下坡帶給肌肉的是「快速」的離心壓力，但肌力動作的執行過程都是「慢速」的離心壓力，如果在訓練時沒有給予肌肉「快速離心」的刺激及適應，在面對下坡壓力時，身體很容易出現疲勞。

上坡和下坡的方式有問題

上坡時，一般人直覺的做法是刻意往前「跨步」，甚至有人會在離台階還有一段距離就跨步（圖2.19）；當腳踩到台階後，有些人是提倡要推蹬地面來讓膝蓋打直（圖2.20）。這些行走的方式是以膝蓋為支點，膝蓋周圍肌肉會承受身體主要的負荷，因此容易緊繃及疲勞。

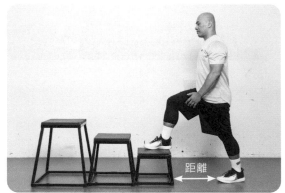

【圖2.19 離台階有一段距離就開始跨步】

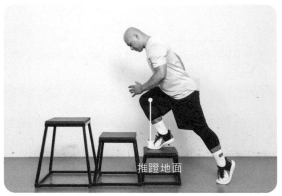

【圖2.20 推蹬地面】

我的好友、同時也是知名耐力運動教練的徐國峰曾提出這個失重理論：「肌肉主要是用來『支撐』體重，而非主動用力（推地）。」因此我推崇的方式是在行走時不要刻意往前跨步，同時以「拉起後腳腳跟」來取代「前腳推蹬地面」，這麼一來，身體承受體重的位置會從膝關節周圍的肌肉轉移到髖關節，像是臀部及大腿後側，這會大幅減少膝關節的壓力和疲勞。

比方說，在上階梯時，我會盡量走近階梯，在上半身前傾的情況下，把左腳跟「拉起來」往上踩（圖2.21），踩上階梯後，身體向前移，讓身體的重量轉移到左腳，同時將右腳腳跟上拉往上踩，就這樣交替上拉後腳（圖2.22）。在這個過程中，腳並沒有主動用力去推蹬地面，前腳是用

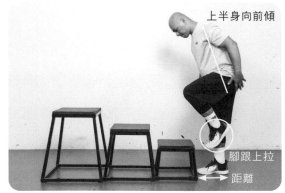

【圖2.21 腳跟上拉】

來**支撐**身體，後腳則是做出**上拉**的動作。

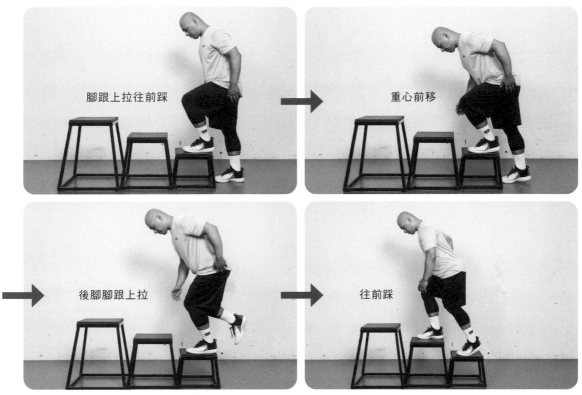

腳跟上拉往前踩　→　重心前移

←　後腳腳跟上拉　→　往前踩

【圖 2.22 腳跟交替上拉的運作方式】

下坡時，若選擇直接往下走，高低差再加上重心轉移的速度較快，所以對膝蓋的壓力會比較大，容易累積疲勞（圖 2.23）。

【圖 2.23 一般常見的下階梯方式】

減少壓力的方式有幾種：

● 穿戴小腿套或壓力襪，提供額外的支撐及穩定性，同時減少下肢落地時的衝擊。
● 使用登山杖，透過上肢輔助來緩衝落地時的衝擊。
● 避免膝蓋完全打直，保持微彎，因為關節打直的情況下，不利於肌肉的收縮，反而由骨骼來承受衝擊。
● 避免跨大步，因為跨愈大步，身體往前的動量會大，對膝蓋前側的壓力愈大；有的山友膝蓋疼痛時會選擇倒退下階梯，這樣可以大幅減輕膝蓋前側的壓力。
● 避免跳躍，因為跳躍會增加「高度差」，高度差愈大，落地時對膝蓋的衝擊就愈大。
● 側身下，如圖 2.24，雖然同樣有高度差，但由於重心轉移的速度較「慢」，身體重量以較慢的速度從後腳轉移到前腳，因此可以減輕壓力，但相對行進的速度也較慢。

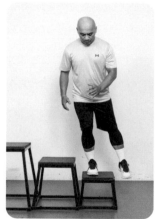
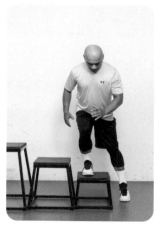

【圖 2.24 側身下階梯】

腳踝活動度受限

美國功能性訓練大師麥克·波羅伊（Michael Boyle）與物理治療師葛雷·庫克（Gray Cook）曾提出「相鄰關節理論」，若重點式說明這個理論，以髖關節、膝關節及踝關節來看，這三個關節分別需要的是：

關節	需求
髖關節	活動度（也需要訓練穩定度）
膝關節	穩定度
踝關節	活動度

當某一個關節失能，鄰近關節會被迫接管（代償）它的工作。以踝關節為例，若踝關節活動度受限，原本由踝關節承擔的壓力會部分轉移到膝關節，使膝關節除了要處理原本的壓力外，還要額外處理其踝關節的壓力，當壓力超出可控制的範圍，關節開始不穩定，疼痛就會隨之而來。

那該如何改善腳踝活動度呢？我不會刻意安排「獨立」的腳踝活動度訓練，因為其實在訓練上許多環節，都對改善腳踝活動度有幫助。以下舉一些實際的做法：

按摩腳踝鄰近的肌肉

首先是**按摩足底**，也就是使用滾筒或按摩工具（如網球）來放鬆足底的肌肉。以滾筒為例，讓腳踩在滾筒上前後來回**慢慢按壓 10 ～ 20 次**（圖 2.25），接著以同樣方式按摩腳掌的外側與內側。如果不容易站穩，可以扶著牆或牢固的物體，或以坐姿進行。在

按摩的過程中，試著感受足底緊繃的區域，若時間有限，可以針對比較緊繃的區域先做處理。

【圖 2.25 滾筒按摩足底】

接著，**按摩小腿後側**。坐在地上，將滾筒置於小腿後側的中段，前後來回按壓 10 ～ 20 次，接著以同樣方式**按摩小腿的外側及內側**（圖 2.26）。

【圖 2.26 滾筒按摩小腿】

曾經有人問我，腳踝附近的肌肉要怎麼按壓？雖然使用小球或手持式的肌肉放鬆工具來按摩也可以，但我認為最有效率的工具是一種名為「巫毒帶」的工具（圖 2.27），我稱這種工具為「帶狀」滾筒，對於關節周圍肌肉的放鬆很有效果，可以用來改善關節的活動度、解開沾黏的軟組織以及加速恢復等。詳細操作方式請見第九章（p.231）。

【圖 2.27 巫毒帶】

活動腳踝

　　我非常推薦以「跪坐姿勢」（圖2.28）及「四足跪姿」（圖2.29）為主的動作。進行這些動作時，人們的腳掌會彎曲，因此踝關節會大幅度地彎曲。雖然看似簡單，但這對腳踝緊繃的人來說是一大考驗，有的人會因為大拇趾或腳踝不舒服，而將腳掌放平（圖2.30），但這其實是腳踝喪失功能的現象。

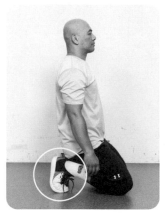
【圖2.28 跪坐姿勢】

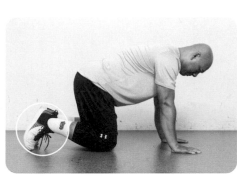
【圖2.29 四足跪姿】

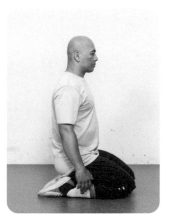
【圖2.30 跪坐時只能腳掌平放】

　　跪坐姿勢是「靜態」的伸展，若安排在訓練前，可以維持30秒；平常的話，可安排超過30秒的時間。原則上，若有出現不適（如膝蓋或者腳踝）則要馬上停止動作。

　　四足跪姿可以整合在髖關節的活動操裡，我會先以四足跪姿開始，接著進行髖關節活動的相關變化，如髖內收動態伸展、髖關節側向移動與髖外展動態伸展等（可見p.146第五章「髖關節活動操」一節）。進行上述動作時，腳踝務必彎曲。

肌力動作

　　按摩和活動腳踝之後，最後要讓踝關節在處於背屈的姿勢下承受壓力，這樣能夠改善踝關節的緊繃並提高耐受力。最推薦的入門動作是「分腿蹲」（圖2.31），可以從無負重方式開始，再漸進負荷。這不僅對於發展登山所需的肌力很有幫助，也能改善踝關

節周圍肌肉的活動度與穩定度。詳細執行方式第四章將再說明。

除了踝關節的活動度之外，髖關節的活動度也相當重要，這部分會在後續第五章〈登山過程腳步卡卡，如何發展靈活的腳步〉中說明。

基本上，身體是透過踝關節、膝關節及髖關節三個關節的屈曲（彎曲）來吸收衝擊，若有關節失能，鄰近的關節勢必需要接管它的工作，所以別小看踝關節失能這件事情，它影響的層面可能超出預期。

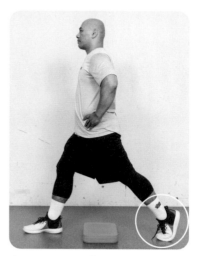

【 圖 2.31 分腿蹲 】

原因六

需補充水分、熱量、電解質及保健食品

尚未接觸運動營養的領域時，我不會特別留意水分、電解質與熱量的補充，直到認識國家運動訓練中心運動營養師潘奕廷後，才認知到它們的重要性，這關係到運動表現和疲勞的恢復。以下特別邀請潘奕廷營養師為我們分享水分、電解質及熱量攝取的重要觀念及方式。

水分攝取不足

水分攝取不足會加速疲勞產生。

喝水跟體溫調節、身體代謝有密切的關係，身體保持充沛的水分，可以維持正常的體溫，讓生理機能正常運作。運動過程中常出現大量流汗的狀況，若此時水分攝取不足，體內的核心溫度會慢慢上升，這是身體出現疲勞的第一個警訊。此外，缺水時血液也會變得比較濃稠，血流速度減緩、心臟收縮的力量增大，周邊血管的壓力會因此而增加，也就是身體必須以更費力的方式，才能使周邊組織及末梢血管獲得足夠的血流量，此時身體會出現又喘又累的狀態。另外，外在因素如氣溫及濕度的高低，也會影響身體流汗的狀況；當你處於高溫、高濕的環境下，流汗速率也會加快。

補充水分時，建議不要一次大量補充，以小口、分批、慢飲的方式，身體才能真正吸收喝進去的水分，有效恢復身體的保水狀態。大量、少次、快飲的方式，雖然會讓身體在瞬間有舒服的感覺，但平均經過一個小時左右，就會出現急著找廁所的窘境。且根據調查統計，此時的尿液量都會超過喝水的補充量，換句話說，身體還是處於在缺水的狀態。

身體進行任何的運動，過程中都會造成不同程度的肌肉損傷、細胞代謝等，並產生含氮廢物。含氮廢物的累積會導致身體疲勞，所以當身體儲存了大量的含氮物質，且沒有辦法透過任何調節機能來排除時（如：尿、糞便、汗等），就會造成疲勞。因此透過正確的水分補充，可以改善身體處於被動的疲勞狀態，讓被動成主動，透過身體正常的調節機制來改善疲勞。

補充水分有沒有指南可以參考呢？美國運動醫學學會建議，在運動過程中，每20分鐘補水 150～200 c.c.，但實際上很多人無法做到，因為在登山過程中不會每20分鐘就停下來；此外，呼吸急促時根本連喝 100 c.c. 都喝不下去，因此實際做法還是要憑經驗來調整，在平常就要將喝水納入訓練，盡可能按照上述方式補充水分，才能在實際登山時依照個人的呼吸狀態達到補充水分的目標。

在運動過程中怎麼判斷水分攝取足夠與否呢？簡單的判別方式是觀察嘴唇有沒有乾裂，或是指尖是否變麻，以上的生理表徵代表身體已經脫水了。我們應該定時、少量地喝水，避免等到表徵出現才補充水分。

身體是否脫水，比較精準的方式是透過尿液來判斷，可以從早上的第一泡尿液來觀察昨天運動過程中或一整天下來喝水是否足夠，它是最好且最清楚的方式：

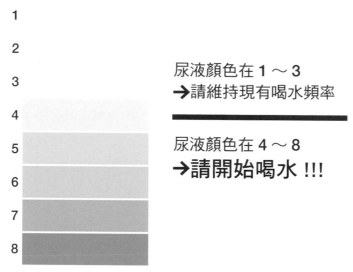

1

2

3

尿液顏色在 1 ～ 3
→請維持現有喝水頻率

4

尿液顏色在 4 ～ 8
→請開始喝水 !!!

5

6

7

8

【圖 2.32 透過尿液顏色辨識身體脫水程度】

專門舉辦全球登山健行活動 ShadeMakerTeam 的朱祐璽也如此分享他的經驗：

　　一般健行、登山時，我們會請隊員觀察自己尿液的顏色和味道。顏色、味道盡可能要無色無味，過深的顏色和味道代表身體的水分已經太少了，要接近透明才是合格的。只要有停下來休息、速度變慢，我就會要求隊員喝水，通常約每 75 分鐘喝一次。健行時，不含三餐攝取的水分，至少要喝 2,000 c.c. 的水。

　　而在出發之前，我會建議隊員喝水喝到想排尿。為什麼呢？第一次排尿是檢視前一天睡覺到早上醒來身體的水分是否充足；第二次排尿則是檢視從起床後到出發前，身體有沒有足夠的水分「溢出」。如果只有尿一次，我都會假設隊員身體算「微脫水」；如果連一次都沒有，那就算脫水了。

熱量攝取不足

在整個登山過程中，需要留意熱量的攝取是否充足。

首先要在登山前確認每日的行程，包含路程（出發點與山屋之間的距離）、陡坡度、時間、氣候條件、海拔高度與負重狀況等。

熱量的基本需求建議為「去脂體重（kg）× 40 ～ 50 大卡」，並依照負重狀態及路程距離來調整。其中「去脂體重」（fat free mass）即為體重減去脂肪的重量，其中肌肉的重量占最多比例，因此亦可看成廣義的肌肉重量。如果要精準測量身體的脂肪量，建議使用儀器檢測，但如果手邊沒有儀器，以一般成人體脂平均達 15% 以上來計算，一日的總熱量需求應為「體重 × 0.85 × 40 ～ 50 大卡」。例如，若體重 60 公斤，一日的總熱量為 2040 ～ 2550 大卡。

登山就像是一場馬拉松，身體的疲勞都是點滴累積後導致的。所以在登山過程中，可以把每日飲食熱量分為**兩～三個正餐及四～五個小餐**，分別占比為：正餐 60%、小餐 40%，每一個小餐以當日總熱量的 10% 來計算。假設一天需攝取熱量為 2,500 卡，則一個小餐的熱量為 250 卡，大約是一個超商御飯糰（熱量約 167 ～ 221 卡）加上一份水果，一份水果約一個拳頭大，切塊水果大約半碗～一碗。

以三天攻頂的行程為例，若行程規畫裡只有開始與結束有正餐，中間 6 ～ 8 小時路程沒有安排午餐，這時候就需要四到五個小餐；如果有正常的午餐，小餐就可以減少。

對於一日行程來說，通常沒有正式的午餐，以小餐來替代，而一日行程通常負重較輕，補充的熱量相對就可以減少，小餐就不用攝取到 250 卡這麼多。總之，還是要看登山的路程及時間來考慮能量的補充。

正餐的飲食攝取量建議如下：碳水化合物 2.2g ／每日每公斤體重、蛋白質 1.0g ／每日每公斤體重、脂肪 65 ～ 100g ／每日。盡可能在正餐期間維持飲食的均衡，讓身體

獲得適當的修復與營養補充。避免在登山前三天攝取不熟悉的食物、生冷食、油炸類及辛辣食物，減少腸胃道過多的刺激。登山前的飲食盡量單純少變化，保持腸胃道的健康。

至於使用小餐補充熱量，建議攝取碳水化合物為主的食物，像是飯糰、吐司、地瓜、玉米、馬鈴薯、水果和純碳水化合物的乾糧餅乾類等。登山過程中則可以搭配糖類含量較高的食物，像是糖果、羊羹等以單糖類為主的食物，以及少量容易攜帶的蛋白質食物，如起士片、起士條等，一來以保持身體處於能量足夠的狀況，二來蛋白質食物也能減少飢餓感。也建議可以儲備少量的市售高熱量配方果凍或果膠，於發生緊急狀況下給予救急使用。

若是長天數的行程，考慮保存與攜帶的便利性，補給上比較可能使用到商業配方，但若能有效利用山屋的白飯自製成飯糰食物，就可以降低購買商業配方的成本。

電解質攝取不足

在運動過程中，人體會產生汗液來調節體溫，然而這些汗液當中不是只有水分而已，還有許多的電解質會隨著汗液一起流失，包含鈉離子、氯離子、鉀離子、鈣離子與鎂離子（以上根據汗液中電解質流失的比例，由多到少排列）。在這樣的狀況下，必須相對地回補流失的電解質。另外，身體在運動過程中流汗（使體液減少），身體的滲透壓也因此改變，對於外來水分的吸收效率也會因此受到影響。根據研究，濃度 6% 左右的運動飲料吸收效果是最好的，建議大家直接飲用市售的運動飲料，像是舒跑或寶礦力水得，而且不要加水稀釋，因為稀釋會影響到它的濃度。

	鈉	氯	鉀	鈣	鎂
平均流失量（mEq ／ L）	35	30	5	1	0.8
市售運動飲料（粉末沖泡劑型 - 寶礦力水得）	21	16	4.9	1	0.5

資料來源：Coris, 2004, ACSM, 2007, Institute of Medicine, 2005

電解質是協助體內神經傳遞的重要物質，當體內電解質不平衡時，最常見的生理表徵就是抽筋，其他像是關節疼痛、心悸、消化道失調、頭痛、抽搐或癲癇發作等，顯示電解質在體內扮演的重要角色。所以在登山過程中，長時間使用相同肌群，使肌力與肌耐力到達臨界點、肌肉中電解質逐漸失衡的情況下，就會出現抽筋的現象，讓身體無法再持續使用登山所需的肌群。最簡易的預防改善方式，就是在過程中適量補充身體流失的電解質，像是補充運動飲料或市售的電解質錠。

為什麼會寫「適量」呢？因為我們無法得知每個人的流汗狀況，加上每次登山遇到的氣候狀態也不同，電解質所流失的量會有細部的差別。以市售的寶礦力水得粉末包為例，每包建議沖泡成 200 毫升運動飲料的原則下，建議 8 小時內（登山期間／陡坡階段）補充 4 包約 800 毫升就足夠。除非流的汗比較多，才需要再額外補充。

保健食品補充

在一般情況下建議正常飲食即可，除非遇到短時間需要大量高熱量密度的食物（指熱量高、體積小的食品，如營養口糧、羊羹、穀物棒等以碳水化合物為主的熱量來源），或需要高密度補充特殊營養素（以一般飲食無法達到需求時），才需要額外補充保健食品。營養師非常不建議民眾以保健食品當作主要的食物來源，雖然方便，但經常會造成營養不均衡的問題。

在登山時，可以簡易準備含醣類的能量棒、能量果膠、BCAA、魚油、綜合維他命等與肌耐力相關的保健食品，簡單介紹如下：

產品名稱	功效	使用時機
綜合維他命	調節生理機能	每日早餐後補充
能量棒、能量果膠	維持身體能量，提升血糖值	每日路程後半階段
BCAA	減少中樞神經疲勞、維持肌肉功能	路程的中段、睡前 1 小時
魚油	幫助新陳代謝、促進腦部神經、提升專注力	正餐結束後 （視各家廠牌的指示，若一天兩顆，兩個正餐結束後各補充一顆；若一天一顆，建議在晚餐後）

　　不建議在登山期間額外補充咖啡因的產品，雖然咖啡具有提神、增加專注力的功效，但功效僅能維持 3 ～ 4 小時，除非你能在這段時間內完成路程，否則當登山過程超過咖啡因的有效時限，就會導致嚴重精神不濟、專注力大幅度下降。此外，咖啡因還有利尿的作用，因此反而會導致身體脫水。若有提神的需求，建議攝取溫和、水溶性的 B 群補充劑或液態補充的 B 群發泡錠，不僅能減少疲憊，還能同步補充水分。

Chapter

3

肌肉喚醒術

健康的淋巴系統＝
良好的肌肉反應

我們在前一章談到，膝蓋疼痛的一個可能原因是「肌肉沒有被喚醒」，在身體需要肌肉時，肌肉卻產生了**延遲**反應，引起**代償機制**，這是一個缺乏效率的運作機制，容易引起疲勞、緊繃甚至是疼痛。

那為什麼肌肉會延遲反應呢？這跟「淋巴系統」有密切的關係。**當淋巴系統流動遲緩時，相關的肌肉就會延遲反應**，這是非常重要的「線索」。大多數的人對於淋巴系統的認識不多，所以讓我們先來建立對淋巴系統的基本認識吧。

在《淋巴之書：增強免疫、健康和美麗的自我保健指南》（暫譯）[1] 一書中有介紹淋巴系統，簡單整理如下：

【圖 3.1 淋巴系統】

1. Lisa Levitt Gainsley (2021) *The Book of Lymph: Self-Care Practices to Enhance Immunity, Health, and Beauty.* California: Harper Wave.

身體有兩個循環系統，一個是心血管系統，由心臟、血管與血液所組成，主要提供身體各細胞氧氣及養分，並維持身體的運作和溫度的調節；另一個是淋巴系統，由淋巴管、淋巴液與淋巴結所組成，主要做為身體的下水道和過濾系統，過濾並移除身體過多的廢物及水分，同時也是身體重要的防禦系統（免疫系統）。

淋巴系統是一個慢速流動的循環系統，不像心血管系統有自己的中央幫浦（即心臟），它沒有自己的幫浦，淋巴系統的流動主要仰賴：

- 動脈的搏動
- 骨骼肌肉的收縮
- 呼吸

要如何改善淋巴系統的流動呢？運動是一種有效的方式，規律地活動、運動，讓骨骼肌肉頻繁進行收縮，淋巴系統就能維持良好的流動狀態。

對現代人來說，規律運動、活動是件有挑戰的事，我們很難避免長時間靜止的生活模式，像是通勤、上班、使用 3C 器材、吃飯、看電視等。身體沒有足夠的活動量，肌肉缺乏規律收縮，淋巴系統流動就會變得遲緩。常聽到有人說下肢浮腫，其實就是淋巴系統流動遲緩，導致體內過多的廢物與水分無法被移除，堆積在體內而產生浮腫的現象。

身體疼痛的人，活動量自然也會降低，特定區域的淋巴系統流動就會跟著變得遲緩。比方說，左腳膝蓋疼痛，身體因此更仰賴右腳來走路及活動，所以左腳的淋巴系統流動就會比較差，甚至產生阻塞。即使疼痛消失，左腳的活動量增加，由於淋巴系統阻塞，肌肉會產生延遲反應。雖然此時左腳沒有疼痛，但肌肉沒有被喚醒，在肌肉反應及穩定性不佳的情況下，身體可能還是依賴使用右腳，當活動量超出右腳能承受的程度時，右腳就會開始疼痛或受傷。

還有另一個現象值得一提：頻繁運動的族群，也會出現肌肉延遲反應的狀況。這是因為淋巴系統「超載」，工作量超出它能處理的範圍，導致淋巴流動遲緩。

當特定區域的淋巴系統流動遲緩時，相關肌肉的反應就會變差。比方說久坐的族群，臀部缺乏足夠的活動，臀部區域的淋巴系統流動遲緩，臀部肌肉的反應就會變差。

促進淋巴流動的方式有很多種，包括淋巴引流按摩、按壓**神經淋巴反射點**（Neurolymphatic Reflex Point）或進行垂直移動式的運動型態，像是垂直律動機、彈跳床、跳繩等。

本章節會以「按壓神經淋巴反射點」來做說明，藉由按壓反射點，刺激對應淋巴系統的流動，能「立即」改善肌肉延遲反應的狀況，此方法我稱為「肌肉喚醒術」。這是一項十分簡單的操作技術，不需他人協助，隨時隨地都可以進行，非常值得一學。

在介紹肌肉喚醒術之前，先整理幾個經典的常見問題：

▶ 問題1：什麼是神經淋巴反射點？

很多學員都是上課時第一次聽到神經淋巴反射點，操作後覺得十分神奇，所以經常會問：「什麼是神經淋巴反射點呢？」以下是我的回覆：

> 神經淋巴反射點是透過神經系統來促進淋巴系統流動，當對應的淋巴系統產生更好的流動時，相關的肌肉反應就會變好。實際上，神經淋巴反射點在體內的運作方式仍是未知，但大量臨床的證據已證明了它們的有效性。另外，雖然中文翻譯是反射「點」，但實際上它也可能是特定的「區域」。

如果讀者想進一步了解神經淋巴反射點，可以閱讀「應用人體肌動學」（Applied Kinesiology）相關書籍，或以關鍵字「Neurolymphatic Reflex Point」或「Chapman Reflex Points」在網路上搜尋相關的內容。

▶ 問題2：按壓有特定的手勢及方式嗎？

沒有，本章接下來介紹的都是我習慣的按壓方式。

按壓時可以使用大拇指指腹、四指的指腹、手指的關節、手掌或工具等，以旋轉、來回磨擦或是拍打等方式進行，重點在於按壓的反射點位置要正確，力道集中。除非是較難按壓的區域，如腰肌的反射區，否則我不會使用工具，因為使用工具時，你沒辦法判斷反射區的觸感及變化。

▶ 問題3：按壓反射點的力道要多大？要按多久呢？

視每個人可以接受的程度，可以選擇輕快的按壓，但需要較長的持續時間，建議 30 秒甚至到數分鐘之久；或者用扎實的力道，進行數次（每次持續 5 ～ 10 秒）。 原則上，摸起來愈「腫脹」的反射區，按壓時所帶來的「不適」會愈明顯，按壓所需的時間（次數）也會比較長（多）；當不適感逐漸改善或消失時，表示可以停止按壓了。

以我的經驗，學員自己在按壓反射點的力道普遍太輕，像是按壓臀大肌的反射區時，所以肌肉喚醒的效果並不明顯。我在協助學員進行按壓時，通常會選擇「扎實的力道」來進行，一方面是訓練時間有限，另一方面效果確實較好。

▶ 問題4：如何判斷肌肉延遲反應？

可以透過「肌肉反應測試」（muscle response testing，簡稱「肌應測試」）來了解肌肉的反應快慢，若肌肉能即時反應，結果為「強」（strong）；若無法即時反應，結果為「弱」（weak），視為肌肉延遲反應。這裡的「強」或「弱」不代表肌力，而是肌肉在面對外在阻力時「反應」的速度。

進行肌應測試時，若結果為「弱」，且延遲反應明顯，在按壓對應的反射區時，不

適感也會較為明顯，但肌肉反應速度的改善也會很顯著。肌應測試的實際執行方式將於本章後續做詳細說明。

▶ 問題5：使用滾筒來按摩肌肉也能改善肌肉延遲反應嗎？

理論上有效果，但缺乏效率。

滾筒按摩是一種自我肌筋膜放鬆（self-myofascial release）的技術，在按壓肌肉的過程中，體內的神經受體偵測到肌肉長度的變化時，它會導致肌肉的收縮，而前面有提到，骨骼肌肉收縮可以促進淋巴系統流動，所以理論上是有用的，但問題在於「效率」。由於進行滾筒按摩時，速度不會太快，每分鐘能引起的肌肉收縮次數有限，因此是否足以達到顯著的淋巴流動效果，還有待商榷。

附帶一提，淋巴系統是「單向」流動的，關於透過按摩來刺激它流動，有專門的技術稱為「淋巴引流按摩」，有興趣的朋友可以搜尋這方面的資訊。

▶ 問題6：透過按壓反射點來喚醒肌肉後，可以持續多久呢？

這取決於對應淋巴系統的流動狀態。如果肌肉喚醒後，身體仍長時間維持在靜止狀態，由於活動量少，淋巴系統流動變得遲緩，相關的肌肉反應肯定會受影響；相反地，身體若能頻繁地活動，即使沒有刻意按壓反射區來喚醒肌肉，原本淋巴系統的流動性很好，相關肌肉的反應就能維持很好的狀態。

此外，我們要特別留意的是「身體是否有疼痛或受傷」。身體出現疼痛時，人們會降低活動量，由於活動量減少，進而影響淋巴系統的流動，最終影響肌肉的反應；另外一種情況常見於運動愛好者或勞力工作者，當身體出現疼痛但仍必須維持日常工作，或繼續從事運動時，為了避開疼痛的區域，身體會選擇由其他的肌肉來代償（接管）工作，

發展出另外一種動作模式。

在這種模式下，即使身體一直處於活動狀態，疼痛區域內的肌肉仍沒有獲得足夠的活動量，進而導致淋巴系統流動遲緩。因此，即使後來疼痛消失了，但流動遲緩的狀況並不會因此而改善，肌肉仍然延遲反應，在進行後續的復健、運動或訓練時，還是以代償機制進行動作，影響動作效果與品質，這是我在許多膝蓋疼痛或開過刀的學員身上看到的現象。

因此面對學員時我會再三強調，在復健訓練、肌力訓練或運動前（如登山、跑步等），不論你身體狀態如何，都要確實執行肌肉喚醒術，改善淋巴系統的流動，提升肌肉反應的速度，這麼一來自然能減少動作代償的發生，增加關節穩定性，改善動作效果及品質。

肌肉喚醒很重要，而且技術並不難，但愈簡單的事情愈容易被忽略。

▶ 問題7：肌肉喚醒技術可以用在什麼時機？

隨時隨地都可以使用，但通常是在活動身體之前，像是早上起床後、復健、肌力訓練、運動（登山、跑步、騎車、打球等等）、滾筒按摩（或進行徒手按摩）前。若在訓練或運動之前，你不需要變更原本的熱身流程，只要安排在熱身的一開始即可。有位從事登山嚮導的學員帶隊時，在每日出發前、中途休息結束後會進行各反射區的按壓，確實喚醒肌肉後才出發。

但我不建議太過頻繁地進行按壓，比方說 3 ～ 5 分鐘就操作一次，因為可能會造成瘀青，數小時操作一次即可。

最後做個整理，我們要如何喚醒肌肉呢？找到肌肉對應的**反射區**，然後進行**摩擦**或**按壓**；要如何知道肌肉是否有延遲反應，或者是否有正確地按壓到反射區呢？透過**肌應測試**。接下來，我們就將依序介紹各肌群的反射區以及按壓方式。

神經淋巴反射區

　　身體前側及後側有非常多的反射區，下面僅列出教學時常使用的區域。為了方便學員記憶，我習慣從頭往腳的方向去操作。實務上較常進行肌應測試的部位，我也會將肌應測試的動作附加在後面。

臀大肌反射區

　　臀大肌的反射區有兩個位置，一是「耳根後」，另一處是「頭蓋骨底部」。耳根後的部分，左邊耳根後喚醒的是左邊臀部，右邊耳根後喚醒的則是右邊臀部。

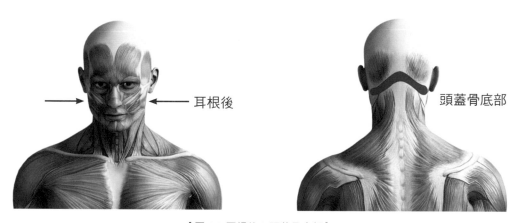

耳根後

頭蓋骨底部

【 圖 3.2 耳根後＆頭蓋骨底部 】

▶ 耳根後

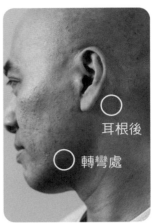

耳根後

轉彎處

【圖 3.3 耳根後及轉彎處的位置】

1. 找到耳根後的位置。
2. 透過大拇指的指腹，由「耳根後」沿著側邊「下巴」的凹痕往下推至轉彎處（圖 3.3），然後回到耳根後的位置，重覆動作。力道的部分，可以來回輕按 30 秒，或是扎實按壓 5 ～ 10 次。

▶ 頭蓋骨底部

1. 頭部後方，從上面往下摸，原本較為平坦，會有一個突然的轉折，這就是要按壓的部位。
2. 透過四指的指腹，像刷牙一樣，由中間往外側摩擦頭皮，來回 3 次（圖 3.4）。力道上可以以「摩擦的時候，旁邊的人可以聽到你摩擦頭皮的聲音」為準。

【圖 3.4 頭蓋骨底部按壓方式】

臀大肌的肌應測試

　　「臀大肌」是肌肉延遲反應最常見、而且最嚴重的肌肉。以下我們會先透過肌應測試來感受肌肉的反應速度（前測），接著按壓對應的反射區，最後再進行一次肌應測試（後測），比較前測與後測的差異。後面其他肌群的肌應測試也可按照同樣方式進行前後測的比較，確認反射區按壓的效果。

首先，我們以測試受測者左邊臀部為例，以下是操作步驟：

步驟 1：請受測者俯臥在地上，身體放鬆。

步驟 2：將受測者的左腳向外移動30 度，然後膝蓋彎曲 90 度（要確保前測及後測的關節角度一致）（圖 3.5）。

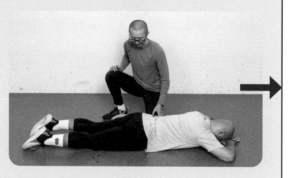

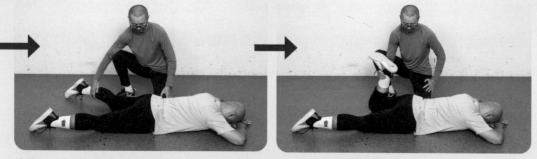

【圖 3.5 受測者俯臥地上，將左腳外移 30 度，膝蓋彎曲 90 度】

步驟 3：協助受測者將膝蓋往上抬到底，然後請受測者維持膝蓋高度（圖 3.6）。

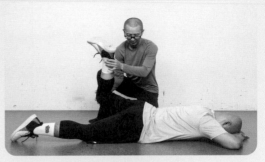

【圖 3.6 協助受測者將膝蓋往上抬到底】

步驟 4：測試者左手輕壓在受測者對側的腰部（避免待會測試時受測者身體傾斜），右手放在左腳的大腿後側處。接著提示受測者，待會你會數 1-2-3，結束時左手會往下壓，他必須往上抵抗你。提示完畢之後，便數 1-2-3 後將左手往下壓，去感受受測者反應的速度（圖 3.7）。

【圖 3.7 測試受測者反應速度】

如果肌肉處於正常喚醒的狀態，測試者會發現，往下壓的時候，受測者可以馬上抵抗你，右手會傳來一股強而有力的回饋感；若肌肉未喚醒，測試者會發現，大腿會先被往下壓，然後才出現抵抗的力量，或者無法抵抗，這就是肌肉「延遲」反應的現象。

肌應測試結束後，請照前面方法按壓臀大肌的反射區，然後再重覆一次前面所做的肌應測試，也就是「後測」。若按壓的位置正確，與前測結果相比，後測的肌肉反應應該會明顯變快，可以更快且更有力地抵抗測試者的推力，代表肌肉被確實「喚醒」了。

當左邊臀大肌喚醒了，但右邊臀大肌尚未喚醒，這時可以進行橋式動作（圖 3.8），去比較左右兩邊臀大肌的收縮狀況。學員這時通常會給的回饋是：「左邊

臀部收緊的感覺較明顯」、「左邊臀部收縮比較輕鬆（省力）」、「左邊大腿後側感覺減少了（減少代償）」等。

【圖 3.8 橋式】

進行完左邊的臀大肌後，可以按照同樣的步驟去完成右邊臀大肌的測試及喚醒。左右兩邊臀大肌的延遲狀況不見得會一樣，可以在操作時仔細地觀察。

實務經驗上，不少人臀大肌的反射區「耳根後」與「側邊下巴的轉彎處」有明顯腫脹的情況，有的人甚至輕壓就會感到不適，代表肌肉延遲反應相當嚴重。你可以選擇來回輕按 30 秒，或者用扎實的力道，來回按壓 5 ～ 10 次。在按壓的過程中，你可以感覺到反射區從腫脹狀態開始變得柔順平滑，代表對應的淋巴系統流動變好了，肌肉反應也會跟著改善。

此外，在進行肌應測試時，有幾個常見的問題，在此提醒：

1. 壓的力道不要太快太猛，也不需要一直往下壓。肌應測試不是要測試肌肉的肌力、肌耐力或爆發力，只要順順地往下壓約 1 秒，透過手部去感受抵抗的「反應」速度，這就是肌應測試的目的。

2. 力道上需要視受測者的力量來調整，比較有辦法去感受實際上的肌肉反應狀況。力量較大的受測者，力道需要重一點；力量較小的受測者，像是小孩、女性或年長者，力道可以調整輕一點。

3. 對於缺乏運動且長時間久坐的族群，淋巴系統嚴重阻塞，肌應測試的結果可能都是不佳的，除了按壓反射區來喚醒肌肉，也建議要調整生活習慣並且規律運動。

髖內收肌、橫膈膜、闊背肌以及
與肩膀屈曲活動度有關的肌群反射區

「胸骨前側」及「肋骨下緣」為橫膈膜的反射區，而介於「乳頭」與「肋骨下緣」之間是髖內收肌、闊背肌以及肩膀屈曲活動度有關肌群的反射區，在教學上，我會一起進行（圖 3.9）。

【圖 3.9 髖內收肌、橫膈膜、闊背肌以及與肩膀屈曲活動度有關的肌群反射區】

▶ 胸骨前側

1. 此位置在鎖骨中間的凹陷區域，我們按壓時，習慣從最上方開始。

2. 使用四指的指腹，想像指腹為牙刷，上下來回摩擦，摩擦範圍是指腹上下移動 2 ～ 3 公分，次數約 5 次（圖 3.10）。遇到較為不適的位置，可以再增加 5 ～ 10 次，或者按壓到不適有明顯改善為止。按壓力道的部分，在教學上我會說：「讓旁邊的人知道你在刷衣服。」

3. 往下移動 3 公分，重覆進行步驟 2。

4. 反覆進行步驟 3，直到碰到肋骨下緣處停止。

【圖 3.10 胸骨前側按壓方式】

經驗分享：喚醒橫膈膜還可增加髖關節屈曲角度

在按壓肋骨前側時，有的人會在鎖骨下方四指寬的這個點特別痠，所以有的人會避開它，但這個點其實是胸腺的位置，它更需要按壓，不妨可以特別加強，比方說用指腹轉圈圈按壓 20 次（圖 3.11）。

【圖 3.11 胸腺（鎖骨位置下方四指寬的位置），用指腹轉圈圈 20 次】

按壓這個點有其他附加的好處，在《能量醫療》[2] 一書中第 49 頁有提到，節錄內容如下：

敲打胸腺是一個簡單的技術，能夠：
- 刺激所有的能量。
- 強化免疫系統。
- 增強體力與活力。

若你覺得被負面能量轟炸、患了感冒、正在對付某種感染，或你的免疫系統受到挑戰，這個技巧會有助益。

提供這個資訊，希望你更有意願按壓它。

2. 《能量醫療》（*Energy Medicine*），唐娜・伊頓（Donna Eden）、大衛・費恩斯坦（David Feinstein）著，蔡孟璇譯，琉璃光出版。

通常大腿後側特別緊的人，比方說仰臥直膝抬腿的動作（圖3.12），上抬腳的腳踝無法越過對側的膝蓋，這樣的人在按壓肋骨前側時會明顯地痠痛；而按完之後，抬腿的角度會獲得改善，即**髖關節屈曲**角度會獲得釋放。這主要是因為橫膈膜未被喚醒，所以鄰近肌肉（如腰肌）需要代償它的工作，進而髖關節屈曲的角度就會受到限制。

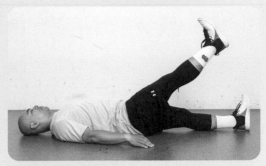

【圖 3.12 仰臥直膝抬腿】

在某次的講座中，我邀請一位大腿後側緊繃的學員上台，在尚未喚醒橫膈膜之前，請他仰臥直膝抬腿，抬起腳的腳踝低於對側的膝蓋；喚醒之後，抬起腳的腳踝可以對齊對側腳的大腿中段，全場都覺得驚訝。當我按壓他肋骨前側時，尤其是胸腺的位置，他有明顯的痠痛感。

髖關節屈曲角度對於登山有什麼幫助？一般人對髖關節屈曲的動作比較不清楚，它有兩種動作，一是臀部向後（圖3.13），想像你的身體後方有一面牆壁，臀部往後推去碰牆，這是典型的髖屈動作；另一個是膝蓋抬高（圖3.14）。這兩種動作在登山活動中都會出現，腳往上抬或往前跨，或是

【圖 3.13 臀部向後】

【圖 3.14 膝蓋抬高】

當你遇到倒掉的樹木，需要彎下身穿過去，都會動用到髖屈；若髖屈的角度夠大，動作流暢，過地形時就相對容易，也能減少鄰近關節（如腰椎、膝關節）的代償與壓力。

▶ 乳頭以下・肋骨下緣以上

1. 找到乳暈及肋骨最下緣的位置，這之間是待會要按壓的區域（圖 3.15）；女性可以選擇胸部至肋骨最下緣之間的區域來操作。

2. 從身體的右側先開始，透過四指的指腹，由最外側像刷牙一樣上下摩擦皮膚表面，從身體外側慢慢往中線推進，來回進行 3 次（圖 3.16）。

3. 同樣的動作，換成左側開始。

【圖 3.15 乳暈及肋骨下緣之間的位置為按壓區域】

【圖 3.16 用四指指腹像刷牙般由外側往中線刷】

腰肌反射區

▶ 肚臍下方

此區域為腰肌的反射區，它也是負責髖關節屈曲的重要肌肉之一。反射區是肚臍往外 2.5 公分（10 元硬幣的大小），再往下 2.5 公分的區域，如圖 3.17 淺藍色的區域。

1. 先找到肚臍，然後往右移動 2.5 公分，接著再往下移動 2.5 公分，這就是我們要按壓的位置（圖 3.18）。

2. 使用大拇指，往下按約一個指節的深度，停留在該深度，劃圈圈 10 下（順時針或逆時針皆可），然後往下移動 2.5 公分（約 10 元硬幣大小），繼續同樣的動作。

3. 右邊按壓完後，換成左邊重複同樣步驟。

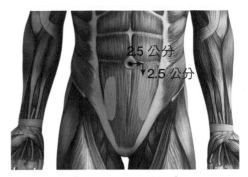

【圖 3.17 腰肌反射區】

實務經驗上，有的人覺得這個位置不太好按，因此通常我們在自主訓練或私人教學時，會使用工具來進行按壓。可以找一個細長型、圓頭的物體來操作，會比較容易施力，操作方式如圖 3.19。

【圖 3.18 腰肌反射區按壓位置】　【圖 3.19 以工具按壓腰肌反射區】

經驗分享：由他人協助按壓以增加力道及深度

　　在實務教學經驗上，很多人在按壓時力道過輕或不夠深入，所以按壓後肌應測試的結果仍會有延遲的情況，此時我會協助進行按壓（圖3.20）。

　　請學員仰躺在地上並指出肚臍的位置，找到上述的反射區，我會使用中指與食指兩指，往下深入一個指節後轉圈圈10次，再往下移動2.5公分，來回按壓5次。

　　學員們被按壓時，通常會有幾種感覺：癢、痠或不舒服。若腰肌反應原本就不錯，按壓時不太會有不適的情況；反之，腰肌反應較差的人，痠或不適的情況就會比較明顯，可以視每個人的接受程度來調整按壓的力道。

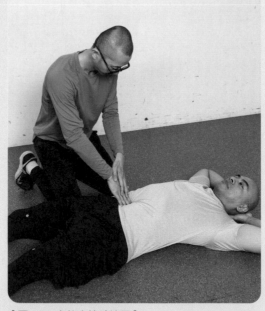

【圖 3.20 由他人協助按壓】

經驗分享：不同肌肉之間延遲反應的連鎖影響

　　跟臀部一樣，絕大多數人的腰肌都有延遲工作的情況，這除了會影響軀幹骨盆的穩定性與髖關節屈曲活動度外，也會影響股四頭肌反應。股四頭肌若延遲反應，膝關節就會不穩，而不穩就是疼痛的開端。

　　若腰肌未被喚醒，往往會影響到股四頭肌的肌肉反應（延遲工作）；而腰肌被喚醒後，股四頭肌的肌肉反應會獲得改善，這透過肌應測試可以檢查出來，步驟如下：

1. 透過肌應測試來檢查股四頭肌（後面會介紹），感受反應的速度。
2. 再檢查腰肌，感受反應速度（通常是沒有喚醒的狀態）。
3. 按壓腰肌的神經淋巴反射區，喚醒腰肌。
4. 重新再對腰肌做肌應測試，看是否有正確被喚醒。
5. 重新再對股四頭肌做肌肉測試，你會發現股四頭肌的反應變快了。

　　第 4 個步驟，若你確定按對腰肌反射區，但反應不是很理想，可能橫膈膜並沒有被喚醒，請重新確認一次，尤其是胸腺的部位。

　　這其實是一連串的影響，橫膈膜影響腰肌，腰肌又影響股四頭肌，為避免太多的負面影響，導致肌肉反應不佳，確實按壓反射區是非常重要的。

腰肌的肌應測試

　　這邊以測試受測者右邊腰肌的肌肉反應為例，以下是操作步驟：

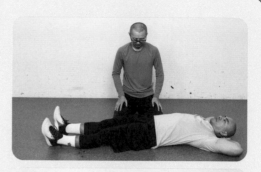

步驟 1：請受測者仰躺在地面，身體放鬆。

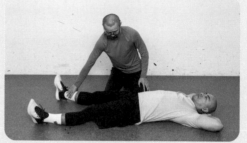

步驟 2：右手抓住受測者的右腳腳踝，將右腳向外移動 30 度，然後向上抬 45 度；左手輕壓在受測者對側的腰部上（圖 3.21）。

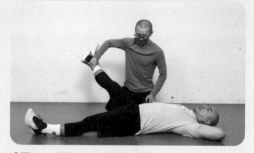

步驟 3：提示受測者，待會你數 1-2-3，結束後右手會往下壓，他必須抵抗壓力。提示完畢後便數 1-2-3 後右手往下壓，去感受反應的速度（圖 3.22）。可以在按壓腰肌的反射區之前進行一次測試，按完後再進行一次，比較兩次的反應結果是否有改善，就能判斷你是否有按壓在對的位置。

【圖 3.21 腰肌肌應測試準備】

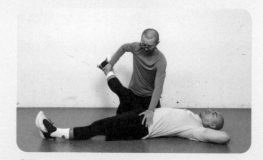

【圖 3.22 腰肌肌應測試】

股四頭肌反射區

▶ 肋骨與骨盆之間

　　圖中綠色的區域即為股四頭肌的反射區，有兩個區域，一個是在肋骨及骨盆之間，另一個是膝蓋內側的區域。左邊是反映左邊的股四頭肌，右邊是反映右邊的股四頭肌。由於第二個區域與下一個「核心肌群」的反射區重疊，所以在此僅說明第一個區域的按壓方式。

1. 反射區位在側腹，區域在肋骨下緣至骨盆上緣的中間，然後往後移動 2.5 公分。提醒，按壓的位置不是側腹，而是偏身體的後側（圖3.24）。
2. 透過大拇指指腹去按壓 10 次。

【圖 3.23 股四頭肌反射區】

【圖 3.24 肋骨及骨盆間反射區按壓位置】

股四頭肌的肌應測試

以測試右邊股四頭肌的肌肉反應為例，以下是操作步驟：

步驟 1：請受測者仰躺在地面，身體放鬆。

步驟 2：將受測者的腳向上抬高，膝蓋彎曲 90 度，同時讓腳踝放鬆，不要足背屈。

【圖 3.25 黃色箭頭是測試者施力的方向；紅色箭頭是受測者出力的方向】

步驟 3：右手抓住受測者腳踝，左手放在大腿前側靠近膝蓋處。提示受測者，待會數 1-2-3，結束後左手會往下推，他必須抵抗推力。提示完畢之後，便開始數 1-2-3 後將左手往下推，去感受受測者反應的速度（圖 3.25）。按壓反射區後可以再進行一次，看測試結果是否有改善。

【圖 3.26 受測時須避免腳踝背屈】

提醒一點：務必請受測者腳踝放鬆。若腳踝在「背屈」（如圖 3.26）的情況下，受測者會透過小腿前側的肌肉（脛前肌）來「協助」股四頭肌，使測試結果反應超快，但這個結果是不準確的。為了避免上述情況，除了提示受測者，我也會抓住受測者的腳踝轉一轉，讓它放鬆一下。

經驗分享：膝蓋疼痛可能源自於股四頭肌的延遲反應

　　複習一下，股四頭肌有兩個功能，一個是伸直膝關節，另一個是「穩定」膝關節，一旦股四頭肌延遲反應，膝關節就會不穩定，而不穩定就是疼痛的開端。

　　面對膝蓋疼痛，在日常生活或肌力訓練上，有人會選擇戴護膝，因為護膝能提供額外的穩定度，關節變穩，膝蓋疼痛就改善了。但這麼做並沒有解決根本的問題，不做任何處置，只戴護膝，只是延緩膝蓋疼痛的出現，隨著你身體機能的退化或訓練強度的提升，膝蓋疼痛的問題會再度浮現。

　　我們應該要思考的是，膝蓋為什麼會疼痛？可能是負責關節穩定的非肌肉組織受損（肌腱、韌帶、軟骨等）、肌肉延遲反應，或是肌力不足等原因。

　　就我所遇到的案例，膝蓋不適的人，甚至是有受傷病史或開過刀的人，股四頭肌確實都有延遲反應的情況。若不去理會它，直接進行肌力訓練或其他運動，股四頭肌的工作會由鄰近關節的肌肉代償，除了膝蓋可能會不適之外，也可能引起肌肉緊繃。

　　因此，雖然慢慢愈來愈多人知道可以透過訓練下肢來強化膝蓋的保護力，但記得先將肌肉喚醒，再進一步去做訓練。

核心肌群（腹直肌、腹內外斜肌）反射區

▶ 大腿內側

　　此區域為核心肌群（腹直肌、腹內外斜肌）的反射區（圖 3.27），這裡有部分跟股四頭肌重疊。操作方式很簡單，手像剁雞肉一樣，從膝蓋的內側往鼠蹊部方向剁（圖 3.28），來回 3 次，記得是大腿內側，不要剁到大腿前側。

大腿內側

【3.27 核心肌群反射區】

【圖 3.28 核心肌群反射區操作方式】

核心肌群的肌應測試

步驟 1：

請受測者坐在地上，雙腳屈膝，雙手交叉放在肩膀前側（圖3.29）。

步驟 2：測試者以右手臂將受測者的膝蓋壓住，測試過程中不能鬆開，而左手臂放在受測者的肩膀處（圖 3.30）。

步驟 3：提示受測者，待會數 1-2-3 後，你的左手臂會下壓，他必須抵抗壓力。提示完畢之後便數 1-2-3，接著將左手臂往下壓，去感受「反應」的速度。按壓反射區後可以再進行一次，看測試結果是否有改善。

進行這個測試時有個小技巧：測試者並非完全用手推，尤其對於體型比較壯碩的受測者，可以利用身體的體重為主產生往下壓的力量。

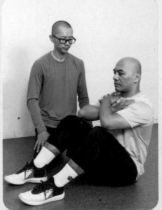 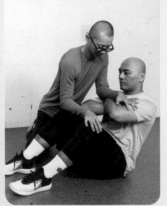

【圖 3.29 受測者雙腳屈膝，雙手交叉放在肩膀前側】　【圖 3.30 右手臂壓住受測者膝蓋，左手放在肩膀處】

經驗分享：訓練前請確實喚醒肌肉，並注意身體排列

　　透過上述的肌應測試，能觀察到一個狀況：為什麼有人在做仰臥起坐時，脖子會痠？

　　仰臥起坐主要訓練的是腹直肌，但當一個人腹直肌（核心肌群之一）沒有被喚醒，有延遲工作的情況，身體為了完成仰臥起坐的動作，往往會透過脖子代償，反覆次數增加，脖子就會開始感到不適。

　　這個狀況可以從肌應測試看出來。在核心肌群尚未被喚醒時進行肌應測試，你會明顯感覺到，受測者是透過頸部屈曲來抵抗推力。你可以在測試時使用手機側錄影片觀察，更能看出狀況。

　　附帶一提，當肌肉被喚醒，但身體排列不佳，也會影響肌肉的收縮及反應。所有肌肉都一樣。我喜歡用核心肌群來做說明：在進行核心肌群的肌應測試時，試著將「肋骨浮起」或「頸部抬起」（圖 3.31），去感受反應速度，你會感受到反應測試變差了。

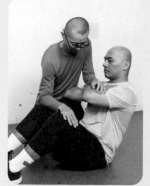

【圖 3.31 肋骨正常、肋骨浮起、頸部抬起】

　　因此，教學時我會提醒學員，在進行肌力訓練或其他運動時，我會建議肋骨要下沉、收下巴，這比較有利於肌肉的收縮及反應。

Fascia Lata及臀中肌反射區

▶ 大腿外側

　　此區域為 Fascia Lata 及臀中肌的反射區（圖 3.32），其按壓是透過手掌拍打的方式，由膝蓋外側拍至臀部外側，來回 3 次（圖 3.33）。

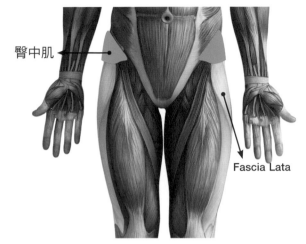

臀中肌

Fascia Lata

【圖 3.32 Fascia Lata 及臀中肌反射區】

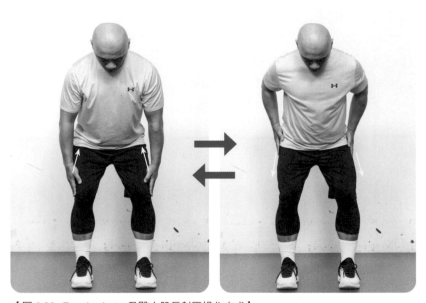

【圖 3.33 Fascia Lata 及臀中肌反射區操作方式】

臀中肌的肌應測試

以下是測試受測者右邊臀中肌肌肉反應的操作步驟：

步驟 1：請受測者仰躺在地面，身體放鬆。

步驟 2：測試者左手抓住受測者的右腳踝，右手抓住受測者的左腳踝並將左腳向外打開 45 度（圖 3.34）。

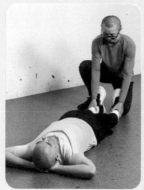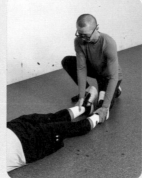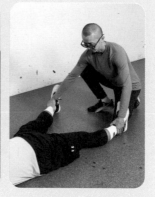

【圖 3.34 臀中肌肌應測試預備動作】

步驟 3：提示受測者，待會你數 1-2-3，結束後右手會往內推，像要讓左腳併回右腳，他必須抵抗它。提示完畢後便數 1-2-3，接著右手往內推，去感受受測者反應的速度。按壓反射區後可以再進行一次，看測試結果是否有改善。

經驗分享：膝蓋疼痛也可能與臀中肌延遲反應有關

　　我接觸過幾個膝蓋疼痛案例，他們的治療師或醫生會跟他們說「需要加強臀中肌」，建議他們做蛤蜊式、迷你彈力帶走路等。但照做之後，他們的膝蓋疼痛卻沒有改善，為什麼？當下我的直覺是「臀中肌延遲反應」，而經過肌應測試後，結果確實也是如此。

　　在發展任何肌肉的肌力之前，先確保它是被喚醒的，也就是肌肉不能延遲反應。一旦它延遲反應，它的工作會由其他肌肉來接管（例如接管臀中肌的通常是闊筋膜張肌），即使挑選了正確的動作來訓練，成效也會不彰。因此，務必喚醒肌肉後再來進行相關的訓練。

　　教學上，常有人沒有正確地按壓臀中肌反射區，以下再次具體說明其位置：它的範圍是「髂前上棘（沿著前側大腿骨往上至腰部的位置，突起的地方）」至「髂後上棘（沿著後側大腿骨往上至腰部的位置，突起的地方）」區域（圖3.35），也就是骨盆的側邊，圖中以綠色區域示意。除了用手掌拍打外，你還可以使用掌根來回敲打5次。

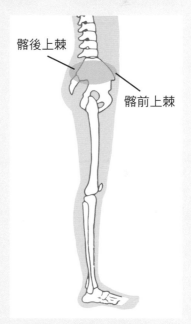

髂後上棘

髂前上棘

【圖3.35 臀中肌反射區為髂前上棘與髂後上棘之間區域】

大腿後側肌群反射區

▶ 腰部後側

此區域為大腿後側肌群的反射區
（圖 3.36）。按壓方式是用掌根從髂後
上棘敲打至薦椎的位置（圖 3.37），來
回進行 3 次。

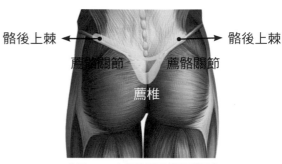

【圖 3.36 大腿後側肌群反射區】

【圖 3.37 大腿後側反射區操作方式──用掌根從髂後上棘敲打至薦椎的位置】

統整

按壓反射區沒有順序，為方便記憶，我習慣依照反射區的位置由上而下來操作，依
順序分別是：

位置	關聯的肌肉
耳根後 & 頭蓋骨底部	臀部
胸骨前側	橫膈膜
乳頭以下·肋骨下緣以上	髖內收肌群、橫膈膜、闊背肌及肩膀屈曲相關肌群
肚臍下方	腰肌
肋骨與骨盆之間	股四頭肌
大腿內側	核心肌群、股四頭肌
大腿外側	Fascia Lata、臀中肌
腰部後側	大腿後側

為了讓讀者可以快速查詢位置及操作方式，統整繪製成圖 3.38，並統整操作方式如下（讀者亦可將書腰前折口剪下隨身攜帶，或由 QRCODE 下載圖檔）：

【圖 3.38 反射區位置喚醒區域及方法】

- **耳根後**：以大拇指指腹由「耳根後」沿著側邊「下巴」的凹痕往下推至轉彎處。可以來回輕按 30 秒；或者用扎實的力道，來回按壓 5 ～ 10 次。
- **頭蓋骨底部**：以四指指腹於頭蓋骨底部從中間往外側摩擦頭皮，重複 3 次。
- **胸骨前側**：由鎖骨間的凹陷區域開始，以四指指腹以刷牙方式磨擦皮膚表面，接著往下移動 2 ～ 3 公分再重複相同動作，直到肋骨下緣處為止。
- **乳頭以下・肋骨下緣以上**：透過四指的指腹，由最外側，像刷牙一樣，上下摩擦皮膚表面，自身體外側慢慢往中線推進，來回進行 3 次。

- **肚臍下方：** 找到肚臍向外 2.5 公分、向下 2.5 公分處，用大拇指指尖按壓一個指節的深度後畫圈 10 次，再往下移動 2.5 公分重複一遍動作。
- **肋骨與骨盆之間：** 使用大拇指指腹去按壓 10 次。
- **大腿內側：** 膝蓋內側為起點，以手刀往鼠蹊部方向剁大腿內側，來回 3 次。
 大腿外側： 透過手掌拍打的方式，由膝蓋外側拍至臀部外側，來回 3 次。
- **腰部後側：** 透過掌根，從「髂後上棘」敲打至薦椎的位置，來回進行 3 次。

改善淋巴系統流動的其他方式

淋巴系統流動性的好壞會影響肌肉反應，如果流動性改善，肌肉反應也會變得更好。除了按壓反射區之外，還有其他方式可以促進淋巴系統流動，以下介紹幾種我們實際應用的方式。

震動訓練機

在我寫這本書時，震動訓練機（或稱垂直律動機）受到很大的關注，網路上有相當多的討論。研究指出，使用震動訓練機可以增強肌力、減少體脂肪、增加骨質密度、改善柔軟度、促進血液循環、舒緩肌肉痠痛、加速恢復等。

【圖 3.39 震動訓練機】

我們工作室也有震動訓練機，進行熱身前，會請學員站上訓練機 5 分鐘，使用頻率是 30Hz。震動機會將機械震動傳遞到人體，刺激肌肉產生收縮及放鬆。前面有提到，肌肉的收縮可以促進淋巴系統流動，當淋巴系統流動變好，肌肉反應就會變好，所以從實務訓練的角度來看，它是喚醒全身肌肉很好的工具，簡單、安全又有效率。

但我們工作室在震動機使用上有一些原則，整理如下：

【圖 3.40 使用震動訓練機時的正確姿勢】

1. 遵守無痛原則
 使用中感到頭暈、呼吸急促或疼痛，請立即停止使用。
2. 不適合的族群
 孕婦、配戴心率調節器或其他心臟裝置、受傷初期。
3. 使用姿勢
 雙腳與肩同寬，膝蓋微彎，臀部向後推（圖 3.40）。

怎麼證明震動訓練機能改善肌肉反應呢？可以透過以下的方式來測試手邊的震動機：

步驟 1：選擇臀大肌來進行肌應測試（見 p.60），因為大部分的學員臀大肌都有明顯的肌肉延遲反應，如果震動訓練機能改善淋巴流動，大多能在臀大肌看到效果。

步驟 2：雙腳與肩同寬，膝蓋微彎曲，臀部後推，站在震動機上 5 分鐘。你能感受到大腿後側及臀部有震動的感覺，目的在於刺激該區域的骨骼肌肉的收縮，促進淋巴系統的流動。

步驟 3：重覆再進行一次肌應測試，結果應該為「強」。

最後，提到震動訓練機時，有的學員會問說「肌肉按摩槍」或「筋膜槍」也可以嗎？這類產品的按摩方式為「敲擊按摩」，依產品的規格不同，每秒可以產生數十次的震動敲打，敲打的過程中會刺激肌肉放鬆及收縮。前面有提到，肌肉的收縮可以促進淋巴系統流動，當淋巴系統流動變好，肌肉反應就會變好，但實際狀況如何，可以透過肌應測試去實驗，畢竟每支按摩槍的規格不同，如震動頻率（轉速）、強度、深度（振幅）等，能達成的效果也不同。

輕拍淋巴結

輕拍淋巴結的想法是從本章開頭提到過的《淋巴之書》而來的。書上提到，在操作淋巴按摩時，我們可以先從「淋巴結（淋巴管的匯集處）」開始，輕拍淋巴結，對身體發出信號，表明準備開始促進淋巴流動，淋巴結就可以做好接收淋巴液的準備了。

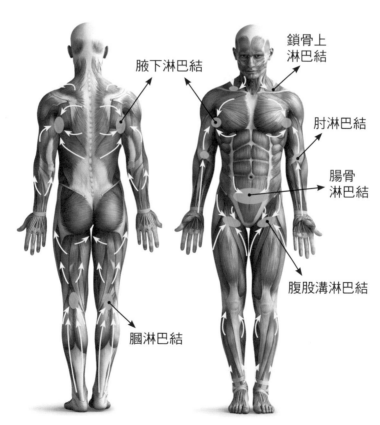

【圖 3.41 淋巴結位置】

進行淋巴按摩時有其方向性，而且在操作時需要盡量接觸皮膚，在訓練上有其困難性，所以我改為使用輕拍的方式來執行，接著透過肌應測試來了解實際效果。最終我獲得了很棒的成果，尤其是一般民眾最容易出現肌肉延遲反應的臀大肌及腰肌，肌肉反應明顯獲得改善，回頭按壓各肌肉的反射點，也能感受到變得比較柔順平滑，代表這區域的淋巴流動有所改善。當我第一次進行上述的測試流程時，結果一一驗證我心中的假設，讓我覺得神奇也感到興奮！

輕拍淋巴結是促進全身性的淋巴流動，而按壓反射點則是針對特定區域的淋巴來進行補強，這可以解決實務上遇到的兩個問題：

● 學員們不太敢按壓過於不適的反射點，像是臀大肌及腰肌，因為按壓時會不適，導致按壓效果十分有限，影響肌力訓練的動作品質。如果先透過輕拍淋巴結的方式來促進全身性的淋巴流動，再接著操作按壓反射點，按壓時的不適就會減少，自然會更願意去按壓它。
● 有時按壓完反射點後，肌應測試的結果雖然有改善，但感覺還差一點，然而此時再重覆按壓反射點，不見得會獲得更好的效果。這時輕拍淋巴結，再重新進行肌應測試，結果會更接近完美（反應更快更扎實）。

在安排先後順序上，以邏輯來看，我會先輕拍淋巴結，讓全身的淋巴流動起來，然後再按壓反射點，加強特定區域淋巴的流動。

以下是輕拍淋巴結的步驟：

步驟 1：暖身

先從「鎖骨上淋巴結」開始。為什麼從這邊先開始，我是從《3D 圖解 穴道淋巴按摩 按對最有效》[3] 這本書得到的答案。書中第 47 頁提到淋巴按摩的暖身方法：

3. 《3D 圖解 穴道淋巴按摩 按對最有效》，加藤雅俊著，林麗紅譯，三悅文化出版。

全身的淋巴液皆匯聚於「鎖骨淋巴」。而淋巴液會從該處匯聚至靜脈，最後再返抵心臟。……循環與體內各處的淋巴液最後會匯聚於左淋巴總管（胸管），該處可說是特別重要。胸管一路從胸骨鳩尾延伸至鎖骨。而匯聚於胸管當中的淋巴液則會進入位於左鎖骨下方的靜脈，最後再返抵心臟。若是能先促進「鎖骨淋巴」的流動，藉此強化其吸取全身淋巴液的力道，就可以進一步提升按摩與伸展操的效果。其中又以鎖骨左側特別重要，因為鎖骨左側是負責排出全身淋巴的部位。

我的鎖骨上淋巴結按摩方式如下：

1. 左手放在右頸後，從後方施加一點力道往鎖骨的方向滑動按摩，當食指或中指劃過鎖骨後，手就可以離開，再回到右頸後（圖 3.42），如此反覆操作 10 次。按摩的力道不用很重，輕柔即可。

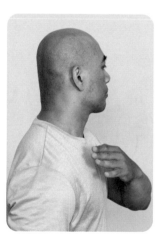

【圖 3.42 鎖骨上淋巴結按摩方式】

2. 換右手放在左頸後，依照上面的方式來操作，進行 10 次。

步驟 2：腋下的淋巴結
手呈杯狀（圖 3.43），輕拍腋下 20 次，速度大概是 1 秒 2 次。

【圖 3.43 手呈杯狀】

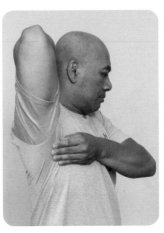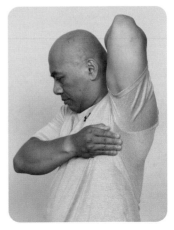
【圖 3.44 拍打腋下淋巴結】

先透過左手去拍右邊的腋下，進行完 20 次之後，再換右手去拍左邊的腋下（圖 3.44）。

步驟 3：腹股溝淋巴結
手呈杯狀，雙手同時操作，輕拍腹股溝的位置（圖 3.45），進行 20 次。

【圖 3.45 輕拍腹股溝淋巴節】　　【圖 3.46 輕拍膝蓋後方膕淋巴結】

步驟 4：膕淋巴結
手呈杯狀，雙手同時操作，輕拍膝蓋後方的位置（圖 3.46），進行 20 次。

步驟 5：重覆步驟 3。
步驟 6：重覆步驟 2。
步驟 7：重覆步驟 1。

最後要以相反順序重複操作步驟 3 ～步驟 1 的原因是，透過由上往下，將從淋巴流至靜脈的入口一個一個開通後（像是把水閘門打開），因為淋巴沒有中央幫浦，所以流動速度相當地慢，因此接著再由下往上拍打，促進淋巴往靜脈流。

腹部按摩

在訓練熱身中，肌肉喚醒技術流程操作完後，我會使用小顆的抗力球（直徑約 20 公分）來按摩腹部，在《運動傷害完全復健指南》[4]有提到關於腹部按摩（腸道碾壓〔gut smashing〕）：

> 腸道是另一個與交感神經、副交感神經平衡密切相關的部位。Yoga Tune Up 的 Jill Miller 將腹部按摩和倡導以腹部按摩刺激迷走神經，及其這對副交感神經反應的重要性推廣出去。

> 迷走神經是人體最長的腦神經，從腦部一路延伸到腸道。它同時具有內臟纖維和體神經纖維，這表示迷走神經會影響肌肉和器官。

> Jill 的「腸道碾壓」技術可以舒緩緊繃的肌肉和筋膜內的硬化情況，同時也對內臟和副交感神經有正面的影響。由於腰肌附著在這個區域，因此對那些下背痛的人來說，腹部按摩可以得到意想不到的舒緩效果。腹部按摩甚至可以幫助排除淋巴管裡那些可能會影響免疫系統功能的阻塞。

簡單來說，訓練前按摩腹部，可以讓肌肉筋膜及神經系統往好的狀態來進行調節，同時也可以改善淋巴系統的流動，讓肌肉反應變得更好，這部分同樣可以透過肌應測試來證明。

腹部按摩的進行方式如下：

請進入俯臥姿，並把抗力球放在肚臍的左邊（圖 3.47），接著用身體以逆時針的方式，讓球圍繞著肚臍來畫圓（圖 3.48）。如果以腸道來看，方向是升結腸→橫結腸→降結腸→升結腸……的順序（圖 3.49）。

4.《運動傷害完全復健指南》（*Bridging the Gap from Rehab to Performance*），蘇‧法松（Sue Falsone）著，黃昱倫、張雅婷譯，臉譜出版。

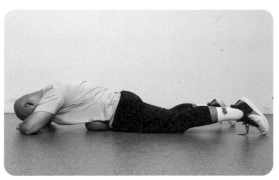

【圖 3.47 抗力球的起始位置】　　　【圖 3.48 以俯臥姿讓抗力球圍繞肚臍以逆時針畫圓】

　　在熱身中，因為訓練時間有限，我們會操作 2 分鐘，若你有充足的時間，或者當作日常的按摩及保養，對身體自我照護有長年經驗的專家吉兒・米勒（Jill Miller）在書中建議可以操作 5 ～ 10 分鐘，如果過程腹部會不適，請中止操作。提醒，用餐後請隔 1 小時再進行操作。

　　另外，抗力球的選擇上，建議直徑 20 公分左右，如果直徑太大，在按摩腹部時，身體會呈現頭低肚子高的情況，可能會引起胃酸逆流。

———

　　如果你希望將以上三種方式再加上按壓反射點放在原有的熱身或例行性的身體保養，不用變動原本的熱身流程，僅需要依序將這四種方式安插在最前面即可：

1. 震動訓練機。
2. 輕拍淋巴結。
3. 按壓反射點。
4. 腹部按摩。

【圖 3.49 以腸道來看按摩方向】

肌力訓練動作
的選擇

如何選擇符合登山需求的肌力訓練動作？

談肌力訓練的動作之前，需要先從**功能性訓練**的觀點，了解什麼樣的肌力訓練才符合登山需求，否則你會不知道從何選擇適合的訓練動作。什麼是功能性訓練呢？在《全彩圖解．功能性訓練解剖全書》裡有簡單明瞭的說明，我整理幾點與讀者分享：

> 功能性訓練，就定義來說，它能幫助受訓者無論在日常生活或競賽上，能把身體功能發揮得「更」好。它不是某種特殊的訓練類型，而是一種聰明、有目的性的訓練方式，旨在恢復動作品質，提高運動表現，並降低可能的受傷風險。

> 傳統課表深受健美與舉重的影響，非常重視雙邊與機械式的肌力訓練。雖然雙邊動作很棒，像是深蹲、臥推與硬舉，對發展基本的矢狀面肌力與穩定度是很好的動作，但在你的程度到達入門等級後，就應該進階到單邊訓練動作，來挑戰額狀面與水平面的穩定度，單邊的肌力比較能代表身體在日常生活與體育活動中移動的方式。

> 機械的訓練通常著重於孤立的動作，不會要求身體創造穩定度，因此無法反映真實生活中運動的壓力來源，雖然這個訓練方式對於針對肌肥大很有幫助，但在設計功能性訓練課表時應該避免。

從功能性訓練的觀點來說，登山活動是屬於單腳交替運行的動作模式，因此應該以單邊訓練動作為主。初學者或肌力較差的人，可以先從雙邊動作開始學習並建立基礎動作模式與肌力，在熟悉動作模式且達到一定的肌力水平後，再進階到單邊的訓練動作，發展出更符合登山需求的肌力。

理想上，適合登山運動的肌力訓練動作，依身體動作模式可以做以下的分類：

動作模式		典型動作
上肢	水平推	伏地挺身、地板單手啞鈴臥推
	水平拉	啞鈴划船、反式划船
	垂直推	啞鈴肩推
	垂直拉	引體向上
下肢	髖關節主導	啞鈴直膝硬舉、窄分腿直膝硬舉、單腳直膝硬舉
	膝關節主導	分腿蹲、後腳抬高蹲
	大腿後側主導	趴姿彈力帶腿後勾、橋式勾腿
核心訓練動作		斜向畫線、肘撐起身、負重行走

但在實務教學上，我很少安排上肢垂直推及拉的動作，原因如下：

1. 大多數人肩膀屈曲活動度不足

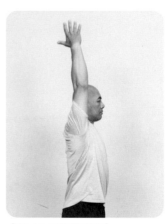

上肢垂直推及拉的動作模式十分要求「肩膀屈曲活動度」。肩膀屈曲活動度的基本判斷方式是讓手臂高舉過頭（圖 4.1）：若手臂可以順暢地高舉過頭，手臂能對齊耳朵，表示進行動作是「可行的」；若手臂無法流暢地舉起、過程中會出現不適，或者手臂無法對齊耳朵，表示進行動作暫時是「不可行的」，因為肩膀屈曲活動度不能滿足動作的要求。

【圖 4.1 手高舉過頭】

就我的經驗，除非平時就有長期在做「手高舉過頭」類型的運動或訓練，像是游泳、攀岩、舉重、肩推、引體向上等，否則大部分民眾在進行這類動作前，需要安排足夠的熱身工作，同時以「漸進角度」來選擇動作，才能在「無痛」的情況下練到正確的肌肉位置。

2. 引體向上（上肢垂直拉）難度較高，且可能造成肩膀內旋進一步惡化

關於上肢垂直拉，經典的動作是引體向上。我們習慣使用身體前側的肌肉來從事日常活動（如使用電腦、拿東西、洗菜、騎機車、握方向盤等）與體育活動，因此肩膀前側肌肉（推的肌肉）會比後側肌肉（拉的肌肉）來得發達，加上長時間維持在同一姿勢，使得前側肌肉變得緊繃甚至短縮，導致肩膀處於「內旋（往內旋轉）」狀態。由於不平衡的活動狀況，再加上肩膀後側肌群缺乏足夠訓練，使得肩膀結構非常不穩定，而前面提過，不穩定會引起不適或疼痛。

引體向上會訓練到闊背肌，而闊背肌也是肩膀的內旋肌群，為避免使原本肩膀不穩定的情況進一步惡化，所以我不會安排引體向上；另一方面，它的動作難度較高，不是每個人都有能力進行引體向上，尤其是女性與體重較重的男性，雖然可以使用彈力帶來「漸進難度」（圖 4.2），但過於考驗訓練經驗，對於初學者來說，風險大於好處。

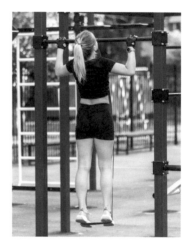

【圖 4.2 彈力帶引體向上】

有學員曾問過：「有人說可以用仰臥拉舉（圖 4.3）來替代引體向上，它不需要單槓就能進行，且難度較低，為何不安排呢？」

【圖 4.3 仰臥拉舉】

以肌肉的觀點，仰臥拉舉及引體向上都能練到闊背肌，但其他的肌肉群並不一樣，因此，仰臥拉舉是無法替代引體向上的。

動作名稱	參與肌肉
仰臥拉舉	闊背肌、胸肌、肱三頭肌等。
引體向上	闊背肌、斜方肌、肱二頭肌等。

上肢垂直推及上肢垂直拉的動作是很好的動作模式，但我認為初學者可以先專注在上肢水平推（鍛練肩膀前側肌肉）與上肢水平拉（鍛練肩膀後側肌肉）的動作上，並盡量讓上肢水平推與水平拉的動作比例是「1：1」，或甚至是「1：2」，讓容易被忽略的肩膀後側肌肉有較多的訓練。

基於上述原因，本書介紹的動作模式會縮減如下：

動作模式		典型動作
上肢	水平推	伏地挺身、地板單手啞鈴臥推
	水平拉	啞鈴划船、反式划船
下肢	髖關節主導	啞鈴直膝硬舉、窄分腿直膝硬舉、單腳直膝硬舉
	膝關節主導	分腿蹲、後腳抬高蹲
	大腿後側主導	趴姿彈力帶腿後勾、橋式勾腿
核心訓練動作		斜向劃線、肘撐起身、負重行走

曾有學員問：「從用進廢退的觀點來看，如果都不做手高舉過頭的動作訓練，肩膀的屈曲活動角度不就會愈來愈差？」這是個好問題，但我在教學中並沒有發現學員因沒有進行手高舉過頭的訓練而有上述狀況。另外，我們在訓練中其實也有一種兼具上肢垂直推及拉的動作，稱為「毛毛蟲」（圖4.4），我會把它安排在熱身動作中，同時也會在肌力課表中讓它與其他動作做為配對組。

毛毛蟲

　　毛毛蟲是一個從腳趾活動到手指的全身性動作，有助於活化踝關節、核心及肩膀。如果你肩膀曾經受傷（如五十肩），可能有做過「螞蟻上樹」的動作，而毛毛蟲動作可以視為螞蟻上樹的進階動作，所有螞蟻上樹動作的好處，毛毛蟲動作都有。

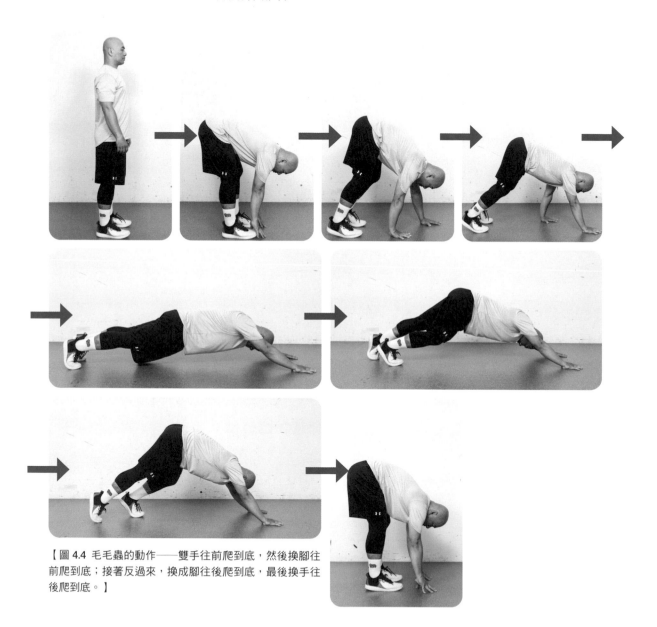

【圖 4.4 毛毛蟲的動作──雙手往前爬到底，然後換腳往前爬到底；接著反過來，換成腳往後爬到底，最後換手往後爬到底。】

毛毛蟲動作對肩膀的活動度與功能幫助很大，它不需要任何器材，隨時都能進行。但在進行動作時有一點要留意，務必在「下背沒有不適」的情況下進行。如果開始出現下背不適，代表難度太高，或是手爬得太前面、腳走得太後面等，導致核心無法維持穩定。

關於下肢的肌力動作，動作特性及目標肌群說明如下：

動作模式	動作特性	目標肌群
髖關節主導	膝關節微彎 + 髖關節大幅屈曲及伸展	臀部及大腿後側
膝關節主導	膝關節大幅屈曲及伸展	大腿前側
大腿後側主導	膝關節大幅屈曲及伸展 + 髖關節零屈曲	大腿後側肌

1. 下肢髖關節主導

常見的動作是直膝硬舉（圖 4.5）和窄分腿直膝硬舉，在膝蓋微彎的情況下進行大幅度的髖關節屈曲，然後回到預備位置，主要是訓練臀部與大腿後側的肌肉群。

2. 下肢膝關節主導

常見的動作是深蹲與分腿蹲（圖 4.6），進行動作時，膝關節會有大幅度的屈曲及伸展，主要在訓練大腿前側的肌肉（如股四頭肌）。根據動作不同，髖關節可能呈現不同的組合。比方說，酒杯蹲時，雙邊髖關節會同時呈現屈曲及伸展；而單邊動作，如分腿蹲，則呈現一側髖關節為屈曲，另一側髖關節為伸展。

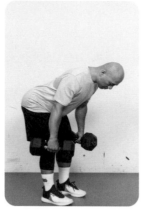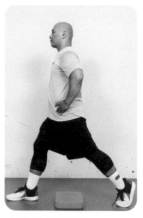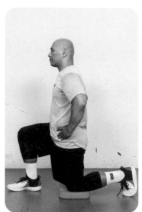

【圖 4.5 直膝硬舉】　　　　　　　　　　【圖 4.6 分腿蹲】

3. 下肢大腿後側主導

常見的動作是勾腿（圖 4.7），在髖關節「零」屈曲的情況下大幅屈曲及伸直膝
關節，主要在訓練大腿後側的肌肉群。對於跪坐時膝蓋前側會緊繃，或者下蹲
時膝蓋內側或膝窩會不適者，建議將此類動作加入訓練課表中，後面會有更詳
細的說明。

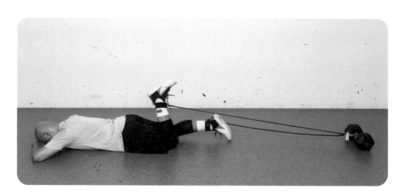

【圖 4.7 彈力帶勾腿】

在核心訓練的部分，我很少安排棒式、側棒式這類的動作，因為對一般民眾來說有
難度，可能動作做得出來，但無法維持正常的呼吸，操作時必須閉氣、弄得臉紅脖子粗；
或者無法維持適當的脊椎排列與張力，導致脖子痠或者下背痠。棒式動作看似簡單，但
它需要很好的身體控制，因此在訓練時，我會選擇其他相對容易執行且符合功能性的動
作，像是斜向畫線、肘撐起立、負重行走等。

肌力訓練動作介紹

　　對動作模式有了基礎的了解後，接下來要開始介紹動作。我以最為普遍、最容易取得的啞鈴做為負重工具，讓讀者方便在家自行操作；如果有其他熟悉的器材，也可以自行調整。

　　關於操作時的呼吸方式，基本建議如下：

1. 在預備姿勢時先透過鼻子吸氣，將空氣吸到腹部約 7～8 分滿，增加腹內壓（腹腔內的壓力）來提供脊椎的穩定性。
2. 離心階段（順著重力的方向移動），保持閉氣。
3. 向心階段（逆著重力的方向移動，屬於比較費力的階段），透過嘴巴吐氣。吐氣的時候，想像嘴巴含一根吸管，透過嘴巴的小孔，短而有力地將空氣吐出，有的人會發出「呼」或「咻」的聲音，不需要長吐氣。

　　幾個常出現的狀況：

1. 吸氣時，有的人在吸氣時會刻意把氣吸到全飽（吸好幾次），但吸太飽反而不穩定且難受。或是最後為了吸飽氣，反而造成胸式呼吸，建議順順地吸一口氣即可。
2. 吐氣時，有的人會張開嘴巴進行長吐氣，短時間把腹部大量空氣吐出，大幅減少腹內壓，影響脊椎的穩定性，建議短而有力地吐氣即可。
3. 吸氣與吐氣的時機弄反了，有的人會在比較費力的階段吸氣，比較輕鬆的階段吐氣，這會不利於身體的發力。

　　隨著訓練經驗的累積，並了解以上的原則後，基本上，離心階段不一定要閉氣，尤其是進行較高反覆次數時（例如 8 次以上）。根據我的經驗，有時你選擇讓身體自然吸

氣（身體在吐完氣之後會自然吸氣），動作時反而會比較流暢且舒服。呼吸的大原則就是：「不要短時間內大量吸氣或吐氣，讓腹內壓大幅改變，不利於脊椎及動作的穩定性。」

這章只會介紹動作如何進行，實際訓練課表會在後面章節做說明。

上肢水平推

▶ 上肢水平推動作1：伏地挺身

伏地挺身是最經典的上肢水平推動作，不需要任何器材，以下是操作步驟（圖4.8）：

步驟 1：預備姿勢為四足跪姿（手腕在肩膀下方，膝蓋在臀部下方），然後腳往後伸直（仍然與肩同寬，沒有併攏），腳尖踩地。

步驟 2：在預備姿勢時吸氣，然後閉氣同時讓身體往下降，當手肘角度小於90度時，即可回到預備姿勢，同時搭配吐氣，這樣算1次反覆次數。

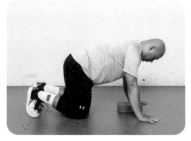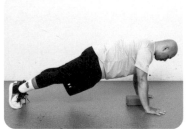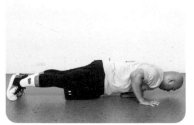

【圖 4.8 伏地挺身】

教學時，我會習慣在胸部下方放置 1 ～ 2 片軟墊（軟墊一片高度約為 6 公分）或瑜伽磚，請學員身體往下降，直到胸口碰到墊子後才回到預備姿勢，確保每一次的動作範圍都是固定的。

軟墊高度視每個人肩膀的狀況而定，原則上，以胸口碰到墊子時，手肘角度略小於 90 度即可，這角度對大部分人的肩膀來說是比較友善的，不會因為壓力而產生不適或疼痛。

【圖 4.9 伏地挺身時，手臂靠近身體】

有的學員會問，請問手要靠近身體還是往外打開呢？我的答案是「以肩膀舒服的角度為主」。內行人會說，手愈靠近身體，訓練到手臂的比例較高（圖 4.9）；手愈遠離身體，訓練到胸肌的比例就高（圖 4.10），而通常手臂較無力的族群，也會習慣讓手遠離身體，即讓手往外打開。

【圖 4.10 伏地挺身時，手遠離身體】

我不會刻意追求練手臂或胸肌，偏好手臂與身體夾 30 ～ 45 度，讓肩膀在最自然及舒服的情況下去操作即可（圖 4.11）。

【圖 4.11 伏地挺身時，手臂與身體夾 30 ～ 45 度】

速度的部分，讓身體在有控制的狀態往下降，當胸口**輕碰**到墊子時，再回到預備姿勢。有些人做的時候手腕會不舒服，因為在地面上進行伏地挺身時，手腕是處於彎折的情況。你可以使用手握啞鈴的方式來進行（圖 4.12），能減少手腕的彎折，改善不適的狀況。啞鈴可以往外轉 15 度，能讓肩膀更舒服。

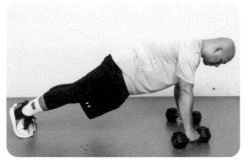

【圖 4.12 手握啞鈴式的伏地挺身】

進階的方式，可以選擇腳墊高式伏地挺身，讓腳踩在有高度的牢固物體上，像是椅子、沙發等。或將有重量的物品放在背包裡，揹著背包進行伏地挺身。

▶ 上肢水平推動作2：地板單手啞鈴臥推

在健身房中，臥推是一個經典的上肢水平推動作，可以使用槓鈴、啞鈴或壺鈴等工具來操作，通常會躺在臥推椅上進行，但如果家中沒有臥推椅的話，也可以在地面上進行。

在地面上進行時，基於安全考量，我傾向使用單手來進行，這樣比較容易並安全地進到預備姿勢與結束動作，以下是操作步驟：

步驟 1：以右手為例，將啞鈴放置在地面上，側躺在啞鈴旁邊，膝蓋及手肘彎曲，讓雙手去握住啞鈴（圖 4.13）。提醒側躺的位置，身體要盡量靠近啞鈴，避免讓手伸直去握啞鈴。

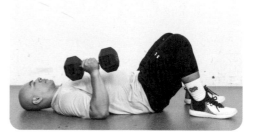
【圖 4.13 側躺雙手握啞鈴】

步驟 2：握住啞鈴後，**翻身**至仰臥姿勢，順勢將啞鈴抬向空中，此時身體平躺在地上，右手手肘彎曲，上手臂平貼地面，膝蓋彎曲、腳掌踩地，左手可以平放在地上（圖4.14）。

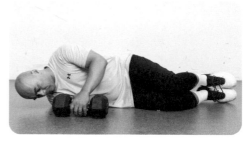
【圖 4.14 仰臥屈膝，腳掌踩地】

步驟 3：在預備姿勢時吸氣，將啞鈴往上推，讓手臂伸直（圖 4.15），同時搭配吐氣，往上推到頂之後，吸氣後閉氣，讓重量在有控制的情況下回到起點，這樣算 1 次。

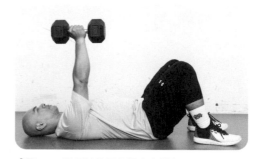
【圖 4.15 將啞鈴往天花板方向推】

步驟 4：做完指定次數後，啞鈴放回胸前，另一隻手可以扶住啞鈴，雙腳屈膝，腳掌離地，身體**翻身**回側躺姿勢，將啞鈴放回地面。

這個步驟跟步驟 2 一樣重要，我們不是依賴手來移動啞鈴（從地面拿起啞鈴或將啞鈴放回地面），而是透過整個身體的翻身來移動啞鈴，這樣做能防止手臂不必要的受傷風險。因此，我不建議雙手版本的地板臥推，當啞鈴的重量愈重時，你很難「有控制」且「安全」地拿起與放下啞鈴。

步驟 5：換邊進行上述的步驟。

上肢水平拉

上肢水平拉與上肢水平推所使用的肌肉與動作模式正好相反，對肩膀健康來說相當重要。最經典的動作是啞鈴划船，如果家中或健身房有懸吊訓練繩（如 TRX）或吊環可以使用，我也十分推薦反式划船的動作。

▶ 上肢水平拉動作1：三點式單手啞鈴划船

對初學者來說，「三點式」姿勢的啞鈴划船是較容易掌握的動作，以下是操作步驟：

步驟 1：右手持啞鈴，身體前方放置一個與膝蓋同高的牢固物體，如椅子，雙腳與物體間隔一個手臂的距離（圖 4.16）。

步驟 2：臀部往後推到底，接著左手伸直放在物體上，雙腳可以微彎。因為有三點接觸在穩定的平面（雙腳踩踏在地面再加一隻手放在物體上），所以稱為三點式的姿勢。

步驟 3：讓右手做出划船的動作（手肘往身體方向拉）同時吐氣，然後吸氣回到原點，這樣算 1 次。做完指定次數後，換邊進行。

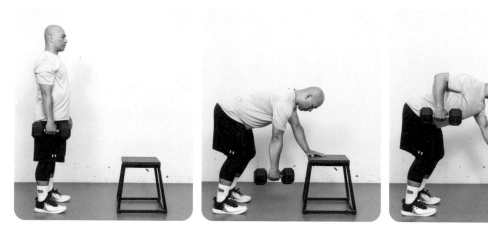

【圖 4.16 三點式單手啞鈴划船】

　　如果手邊找不到適合高度的牢固物體，可以採取**站姿屈髖**的姿勢來進行，即雙腳與肩同寬，臀部往後推到底，維持在這個姿勢下進行划船的動作（圖 4.17）。可以選擇雙手同時持啞鈴，一次只操作一邊，進行完指定的次數後再換邊；或者選擇交替進行，即左手操作一次後，換右手操作一次，接著回到左手，以此類推。

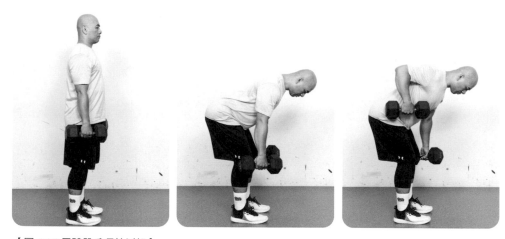

【圖 4.17 屈體單手啞鈴划船】

由於手部沒有支撐在物體上，這個動作會更要求自身的穩定能力與脊椎兩旁肌肉的耐受力。要讓脊椎在臀部往後推的姿勢下維持較長時間的穩定，對初學者或原本就有下背緊繃或不適的人來說，容易引起腰痠。如果發生這個狀況，建議還是選擇「三點式」的姿勢來進行。

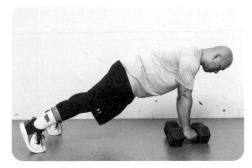

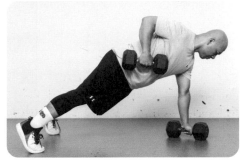

此外，也可以將啞鈴划船結合**平板式**的姿勢，增加核心穩定訓練的元素（圖 4.18）。同樣是雙手持啞鈴，可以選擇一邊操作完指定次數後再換邊，或者以交替的方式來進行。

【圖 4.18 平板式單手啞鈴划船】

在預備姿勢時，我會讓啞鈴置於胸口下方而不是肩膀下（圖 4.19）；啞鈴放的角度會往外轉 15 度而非往前（圖 4.20），這樣在進行動作時，對手臂會比較友善，同時重心比較容易維持穩定，身體不會晃來晃去。

【圖 4.19 啞鈴置於胸口底下，而非肩膀底下】　　【圖 4.20 啞鈴往外轉 15 度，而不是往前】

▶ 上肢水平拉動作2：懸吊訓練繩的反式划船

如果家裡可以安裝懸吊訓練繩（器）或吊環，反式划船是相當好的入門動作，在操作之前，為了安全起見，請先用力拉動握把，確保它是牢固的，沒有鬆脫。以下是操作步驟：

步驟 1：預備姿勢。將握把的高度對齊腰部，身體與握把離一個前臂的距離，雙手握住握把，大拇指相對（圖 4.21、4.22）。

步驟 2：雙腳固定不動，雙手慢慢伸直，身體像一塊木板一樣往後傾斜。

步驟 3：雙手完全伸直後，手掌往外轉 180 度，肩膀會像螺旋一樣轉動，你的大拇指會轉向外面，然後手肘往身體後方拉，同時搭配吐氣（圖 4.23），理想上是希望握把可以觸碰到胸口。做完之後回到步驟 2 的動作，並順勢轉回手掌的角度，搭配吸氣，這樣來回算 1 次。

【圖 4.21 吊環反式划船預備姿勢】　【圖 4.22 握把的握法】

【圖 4.23 雙手慢慢伸直，身體像木板一樣往後傾斜，手掌往外轉 180 度，手肘往身體後方拉】

原則上，腳掌愈往前，身體愈平行地面，難度愈高（圖 4.24 中）；身體愈垂直地面，難度愈低（圖 4.24 右），可視自己的情況來調整。

【圖 4.24 透過調整腳掌位置來控制難度】

　　熟悉雙手版本的反式划船後，可以漸進到「雙手握，單手划」的版本（圖 4.25），即雙手同時握住握把，但只透過一邊的手來進行划船（讓身體靠近握把）。可以選擇一邊操作完指定次數後再換邊，或者以交替的方式來進行。

【圖 4.25 「雙手握、單手划船」版本的吊環划船】

我們不會安排「單手反式划船」的動作（圖 4.26），即只用一隻手握住吊環，對一般民眾來說難度太高，很難做到位，容易產生不必要的緊繃或不適。

【圖 4.26 單手吊環划船】

下肢髖關節主導

下肢髖關節主導（簡稱下肢髖主導）的動作模式主要在訓練臀部及大腿後側，我認為這是下肢訓練中最重要，且最需要花時間學習的動作模式，尤其是曾經膝蓋受過傷，或者目前正為膝蓋疼痛所苦的族群。現代人長時間處於靜態的生活模式，容易有髖關節緊繃不適（如梨狀肌症候群）、臀部失憶症（即臀部失能）與臀部肌肉萎縮，會將原本應該由髖關節承擔的工作及壓力轉移到膝關節上，身體過於依賴膝關節的肌肉，這不是一個好的身體運作機制。

「身體習慣使用**活躍**且**主動**的連結。」由於臀部缺乏足夠的訓練，所以大腦與臀部的連結是死寂且被動的。因此，為了增加大腦與臀部之間的連結及動作知覺，讓這條連結變得活躍主動，進一步活化及優化沉睡的髖關節，提升下肢髖主導動作的品質及效果，我們在進行下肢髖主導訓練前會安排許多熱身工作，像是肌肉喚醒術、髖關節活動操等，好讓身體在進行下肢髖主導動作時更容易維持適當的姿勢（如脊椎保持中立、不要駝下背），同時練到目標肌群（如臀部與大腿後側）。

▶ 下肢髖主導熱身動作1：趴姿屈膝伸髖等長

步驟 1：預備姿勢，俯臥在地上，身體放鬆。

步驟 2：先以左邊臀部為例，讓左腳向外打開 30 度，膝蓋彎曲 90 度。

步驟 3：想像將左腳腳掌往天花板去踩，此時大腿會離開地面，維持 6 秒，然後將大腿放回地面，休息 6 秒，總共來回進行 5 次。

步驟 4：換邊進行。

有幾點需要特別注意：

1. 進行動作時若覺得腰痠，可以在肚臍及臀部的下方放置軟墊（圖 4.28），讓脊椎可以維持中立。

2. 總共會進行 5 次，第一次用 6 成力，第二次用 7 成力……，第五次使用全力。不要一開始就用全力，這樣很容易引起肌肉疲勞或抽筋。

3. 此方式的目的在於「活化」大腦與肌肉的連結，不是要讓肌肉疲勞或力竭，如果進行到第 N 組時，已經覺得快抽筋或疲勞了，請不要再進行下一組。

4. 步驟 3 進行完畢之後，可以進行橋式動作測試看看，臀部上抬收緊，在頂部的位置停留 5 秒，然後再回到地上，你會發現右邊臀部的感受度提升，發力比較輕鬆，而大腿後側的感覺降低了。

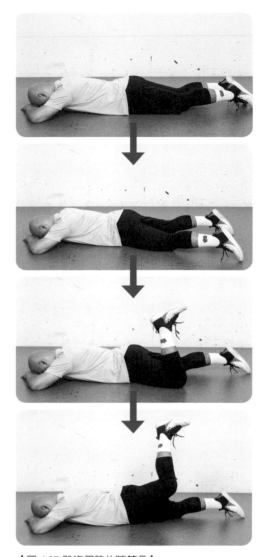

【圖 4.27 趴姿屈膝伸髖等長】

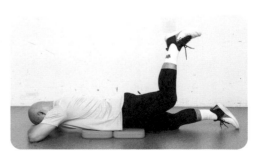

【圖 4.28 放置軟墊】

改善「臀部失能」現象

在進行上述動作時，很常會有學員的某一側臀部比較難發力或同側下背會痠，這是臀部失能的現象，以下是改善步驟，其中步驟 2 ～ 5 只針對比較不好發力的一側來進行即可：

步驟 1：喚醒肌肉
透過肌肉喚醒技術確實喚醒臀大肌及與骨盆有關的相關肌肉，如橫膈膜、腰肌、核心肌群、大腿後側等。

步驟 2：按摩髂腰肌（髖關節前側）
首先是放鬆髂腰肌（也稱腰大肌），這是相當關鍵的步驟，因為現代人很難逃離髂腰肌緊繃的命運，像是久坐或長時間運動（騎自行車、登山、跑步等）會使得髂腰肌出問題，它不僅會影響臀部的正常工作，也會引起相關的疼痛。在《激痛點按摩全書》[2] 一書的第七章有提到：

> 跌倒、劇烈跑步、登山，或是任何會過度使用軀幹中段肌肉的運動，統統都可能讓腰大肌受傷。仰臥起坐、抬腿鍛練或其他鍛練腹部的運動，也有機會對原本就有激痛點問題的腰大肌，帶來災難性的影響。

> 久坐，尤其是將膝蓋抬起的坐姿，對腰肌和髂肌的壓力特別大，因為這個姿勢會讓這兩條肌肉持續處於收縮的狀態。汽車座椅也會為這些肌肉帶來很多麻煩。卡車駕駛或需要開車長途通勤的人，可能都會因為這些髖部屈肌長期收縮，出現激痛點和下背痛的問題。

關於按壓髂腰肌的實際操作方式，請參照第九章〈按摩髖關節前側〉一節

2. 《激痛點按摩全書》（*The Trigger Point Therapy Workbook*），克萊爾・戴維斯（Clair Davies）、安柏・戴維斯（Amber Davies）著，王念慈譯，采實文化出版。

（p.241）。

按壓髂腰肌時，大多數的學員都會明顯感到痠痛，甚至會在下背出現疼痛，這個疼痛稱為「轉移疼痛」（後面第九章會說明），有時跟學員平常下背疼痛的位置一樣。藉由適度的按壓（每點定點按壓 60 秒），放鬆甜蜜點的張力，下背疼痛也會跟著獲得改善，臀部功能會恢復正常。這也是為什麼我說這一步很關鍵，因為一方面能降低下背疼痛，一方面能恢復臀部功能，這會讓動作操作時肌肉更加「到位」，降低代償機制的發生。

步驟 3：按摩臀大肌
躺在地上，雙腳屈膝踩地，將網球放在右邊臀部下方，找一個比較痠的位置，雙手將右腳膝蓋抱起，然後維持 60 秒。

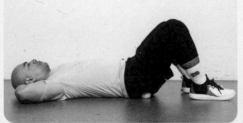
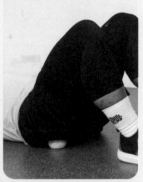

步驟 4：伸展髖屈肌群
針對髖屈肌群進行靜態的伸展，改善肌肉的柔軟度，進行 3 組，每組進行 30 秒，組與組之間可以起身走動休息，比方說 5 ～ 10 秒，然後再進行伸展。以下是操作步驟：

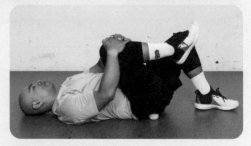
【圖 4.29 按摩臀大肌】

1. 預備姿勢是高跪姿。
2. 左腳往前跨，讓小腿與大腿呈 90 度。
3. 將臀部收緊後，臀部盡可能往前推，維持這個姿勢 30 秒。

【圖 4.30 伸展髖屈肌群】

如果無法跪地，也可以選擇以站姿進行（見 p.147）。

步驟 5：重新定位骨盆

躺在地上，雙腳屈膝抬起，將雙手用力抱住右腳的大腿後側，同時腳掌使用
7～8 成力往下踩 10 秒，然後放鬆 10 秒，總共進行 5 次。放鬆的時候，手
跟腳都放鬆，但手依然抱住右腳。

【圖 4.31 重新定位骨盆】

　　進行完上述 5 個步驟後，再回去進行動作 1，觀察是否有改善；如果有，但跟
另外一邊相比還是差一點，可以再進行一輪。如果手邊沒有工具（如網球）可以
進行按摩，可以只操作步驟 1、4 及 5。從實務經驗來看，做些什麼會比什麼都不
做來得好。最後再提醒一下，只要操作臀部失能的那一側即可，而不是兩側都操
作。

▶ 下肢髖主導熱身動作2：橋式等長

前面第一個動作是屬於「單關節：髖關節」及「獨立肌群：臀大肌」的活化動作。緊接著要進行的橋式動作，則加入了更多關節及肌肉參與，更符合下肢髖主導動作時的需求。

步驟 1：預備姿勢，平躺，雙腳屈膝放在地上，雙手置於身體兩側。

步驟 2：腳掌中間只隔一個拳頭的距離，臀部上抬收緊，在頂部的位置停留 10 秒，然後再回到地面，來回進行 3 次。

【圖 4.32 橋式】

▶ 下肢髖主導熱身動作3：碰腳尖

下肢髖主導動作的重點在於「重心轉移」，將重心轉移到身體的後側（小腿後側、大腿後側、臀部等），而碰腳尖是練習重心轉移非常好的動作，以下是操作步驟（圖 4.33）：

步驟 1：預備姿勢，雙腳與肩同寬，腳尖朝前，膝蓋微彎。

步驟 2：雙手往上高舉，接著手順著身體往下，讓手往下去觸碰腳尖（碰不到沒關係），然後再回到高舉的位置，來回進行 10 次。提醒手在往下移動的過程中，不要只是彎腰，而是要讓臀部往後推，大腿後側及臀部要有伸展的感覺。

【圖 4.33 碰腳尖】

　　如果手邊有枕頭、瑜伽磚或小球，可以夾在大腿中間，讓骨盆底肌及核心肌群可以主動參與動作的執行（圖 4.34）。

　　做完以上熱身運動後，接著開始正式的下肢髖主導訓練動作。

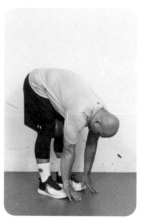

【圖 4.34 碰腳尖，大腿夾球】

▶ 下肢髖主導動作1：啞鈴直膝硬舉

　　建議先從徒手動作開始，熟悉動作的軌跡再加入器材。以下是徒手動作的操作步驟：

步驟 1：預備姿勢，雙腳與肩同寬，腳尖朝前，膝蓋微彎，雙手叉腰。

步驟 2：先吸氣，然後想像後面有一道牆，臀部向後推去碰牆，到底之後回到預備姿勢，同時搭配吐氣，這樣算 1 次。

過程中，臀部及大腿後側會有被拉扯的感覺，這是正確的（圖 4.36）。如果是膝蓋前側有感覺，代表你做錯了，你是以彎曲**膝蓋**的方式在進行動作，而不是彎曲**髖關節**。遇到這情況，我會提示「鞠躬多一點，蹲少一點」，或是「想像髖關節前側要夾住手」（圖 4.37）。

就我的經驗，女性學員通常傾向以「蹲」的方式來進行動作，尤其是膝蓋曾經受過傷或目前處於膝蓋疼痛的族群，她們習慣以膝蓋前側的肌肉（即股四頭肌）來執行動作，這會讓臀部與大腿後側的肌肉缺乏足夠的訓練，導致肌力發展失衡。因此在進行這個動作時，務必確認你是練到臀部與大腿後側，而非膝蓋前側的肌肉。

如果在操作時，你還是習慣彎曲膝蓋，有兩個小技巧可以限制膝蓋的活動，一是將前腳掌墊高，像是踩木板或地墊（圖 4.38），目的在於限制腳踝活動，間接限制膝蓋的彎曲。

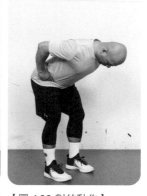

【圖 4.35 啞鈴直膝硬舉預備姿勢】　【圖 4.36 對的動作】

【圖 4.37 髖關節夾住手】

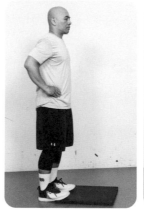
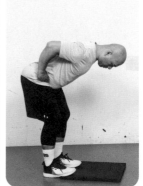

【圖 4.38 前腳掌踩墊子】

也可以使用第二個方法，在膝蓋前面放置一張矮的椅子或桌子，擋住膝蓋往前的路徑（圖4.39）。

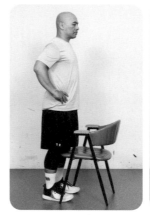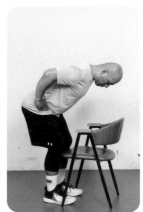

【圖4.39 膝蓋前面放置椅子】

當你掌握徒手的動作後，可以開始雙手持啞鈴進行（圖4.40）。教學時，我會提示學員，在往下的階段中，**啞鈴低於膝蓋時就可以回到預備姿勢**。有的人覺得要將啞鈴盡可能放低，但這會讓膝蓋大幅彎曲，甚至彎曲「脊椎」，失去脊椎排列中立的狀態（圖4.41），除了沒有練到主要的目標肌群，也會引起下背不適或疼痛。

速度的部分，我會提示「下去要慢、要有控制，但起身要快」。下去是屬於離心階段，是肌力訓練的重點之一，有的人可能為了追逐重量的「數字」而忽略了這一點。

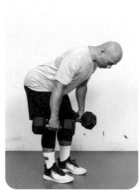

【圖4.40 啞鈴直膝硬舉】

【圖4.41 為了讓啞鈴降得更低，導致脊椎彎曲】

▶ 下肢髖主導動作2：窄分腿直膝硬舉

在掌握雙腳平行的直膝硬舉後，可以漸進到「窄分腿」的版本，它更接近單邊動作、更符合登山動作的需求，但難度相對也更高，建議可以先從輕負荷的重量開始。

步驟 1：預備姿勢，以訓練左腳為例，右手持啞鈴，雙腳與肩同寬，膝蓋微彎，讓重心轉移到左腳上，然後右腳往後跨一個腳掌的距離，腳尖點地，雙手自然垂放。

「右腳往後踩」的目的在於減少右腳的支撐及發力，讓大部分的身體重量分配在前腳（左腳）上。右腳愈往後，右腳愈不容易發力，愈接近單腳動作；但右腳往後踩時，記得重心仍然是放在前面的左腳上，身體不要跟著往後移。

步驟 2：專注在左邊的臀部，想像後面有一道牆，臀部向後推去碰牆，到底之後回到預備姿勢，這樣算 1 次。做完指定次數之後換邊進行。

【圖 4.42 窄分腿直膝硬舉】

操作時，注意兩個腳尖都要朝向正前方。比較常發生的狀況是，後腳膝蓋會不自主地朝外，從腳尖方向就可以觀察出來。這樣會減少前腳臀部的刺激，甚至出現前腳膝蓋往內移或足弓塌陷的情況。

建議操作時，可以讓後腳尖往內旋轉多一點，這
樣可以增加前腳臀部更大範圍的刺激。為什麼往內旋
轉會增加前腳臀部更大範圍的刺激呢？這跟臀大肌肌
肉纖維的走向有關，臀大肌肌肉纖維的走向是旋轉的，
而不是直線的（圖4.43），所以如果想給臀大肌肌纖
維更大範圍的伸展及收縮，進行動作時就需要給它更
多的旋轉。操作時，我不會主動去旋轉前腳，除了讓
後腳內旋外，可以也意識到讓肚臍轉向前腳方向。

【圖4.43 臀大肌肌纖維的走向】

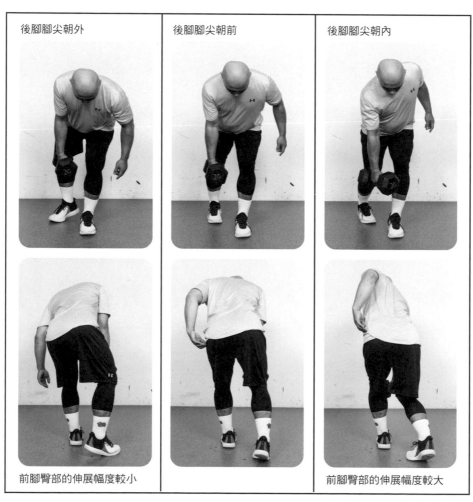

【圖4.44 後腳腳尖方向不同與臀部伸展幅度之間的關聯】

進行動作時，至少後腳腳尖要朝前，不要朝外，過程中骨盆一直是保持水平的。但如果想要更完整地訓練臀部肌肉，可以想像將「肚臍往前腳方向轉動」，從外觀來看是腳尖朝內（此時骨盆即不必維持水平），對於有臀部失憶症或失能的族群來說，這是活化及訓練臀部非常好的方式，但因為它更要求動作控制，所以需要「漸序漸進」，先掌握「腳尖朝前」的方式，再慢慢進階到「腳尖朝內」的方式。

　　如果操作正確，在臀部往後推的過程中，左邊的大腿後側與臀部會有拉扯的感覺，而不是膝蓋前側的肌肉有感覺。如果是膝蓋前側肌肉比較有感覺，代表你是透過彎曲膝蓋來進行動作，這不是此動作的訓練目標，我們的目標是彎曲髖關節。因為這動作對於一般人來說較不熟悉，而且更不穩定，需要花一點時間來練習。

　　建議先從單手持啞鈴開始，進行完指定的反覆次數後再換邊進行。若手邊啞鈴的重量太輕想要增加整體的負荷時，可以考慮雙手持啞鈴（圖4.45）或進階到單腳版本。雙手持啞鈴時，我就不會刻意去旋轉後腳，而是讓腳尖朝前。

　　提醒一下，單手持啞鈴時，是以對側手來持啞鈴。比方說，若是左腳在前，則右手持啞鈴；右腳在前，則左手持啞鈴。另外，動作跟雙腳平行的直膝硬舉一樣，往下的階段中，啞鈴低於膝蓋時就可以回到預備姿勢。

【圖4.45 雙手持啞鈴來增加整體的負荷】

　　有的人可能在進行某一邊動作時，後腳比較會往外打開、動作做起來比較不穩定，或是臀部比較沒感覺。這裡提供一個解決方法：可以使用細版的環狀彈力帶協助。比方說，操作過程左腳在前時，後腳尖會不自主地往外打開，或是動作時較不穩定，可以將彈力帶套在右腳大腿上，盡量靠近髖關節，然後往身體右後方繞過去，沿著身體繞圈圈，最後套在右邊肩膀上（圖 4.46）。

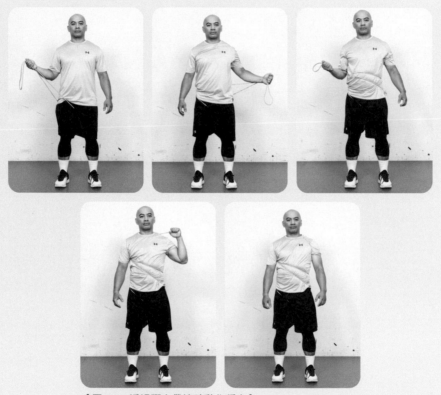

【圖 4.46 透過彈力帶協助動作穩定】

　　彈力帶的阻力會「放大」後腳往外打開的問題，讓身體更覺察到這個狀態，為了不被彈力帶拉走，身體要「抵抗」外在的阻力，會主動創造我們希望的「穩定」

及「修正」。在這個情況下練習動作,可以「重新教育」神經肌肉的控制及連結,改善原本的問題。

但要提醒這個方法只用於比較不穩定的一邊,在進行比較穩定的一邊時,請將彈力帶拿下來。

▶ 下肢髖主導動作3:單腳直膝硬舉

熟悉動作 2 的窄分腿版本後,可以進階到單腳直膝硬舉,它是最符合功能性的動作,難度也最高,更要求身體的穩定性及控制能力。動作是讓一邊的腳支撐在地上,另一邊的腳懸空。操作上建議先從徒手開始,然後再持啞鈴,以下是操作步驟(圖 4.47):

步驟 1:預備姿勢,以訓練左腳為例,右手持啞鈴,雙腳與肩同寬,膝蓋微彎,讓身體重心移到左腳上,然後右腳離地,雙手自然垂放。

步驟 2:專注在左邊的臀部上,想像後面有一道牆,臀部向後推去碰牆,同時抬起右腳,臀部推到底之後即回到預備姿勢(右腳不必刻意抬至水平),這樣算 1 次,做完指定次數後,

【圖 4.47 單腳直膝硬舉】

再換邊進行。這個動作我會提示學員:「想像自己是一個翹翹板,它要往前倒。」

建議先從單手持啞鈴開始,完全熟悉後,想要增加整體的負荷時,再選擇雙手持啞鈴。

下肢膝關節主導

　　下肢膝關節主導（簡稱下肢膝主導）的動作模式主要在訓練大腿前側的肌肉群，像是股四頭肌，其次也會訓練到大腿後側與臀部肌肉，入門的首選動作是分腿蹲。分腿蹲還有一個優點，它可以發展**踝關節**周圍的肌肉耐受度，如果讀者能專注熟悉這個動作，同時漸進負荷，對於登山會有明顯的幫助。

　　從實務經驗來看，挑選「有挑戰」的負荷，在操作較高的反覆次數時（如每邊 10 次以上），不僅肌肉會有灼熱感，同時也會讓人覺得「喘」，感到費力甚至不適。因此，有的學員會選擇較輕的負荷來進行，避免肌肉灼熱與喘氣，但也會降低了訓練的效果。我會建議各位還是盡可能選擇有挑戰的負荷，才能達到訓練的效果。

　　分腿蹲的動作很簡單，但做起來並不輕鬆，若想確實提升登山運動的表現，建議不要錯過它。「山下努力訓練才能換得山上享受與輕鬆。」

▶ 下肢膝關節主導動作1：分腿蹲

步驟 1： 首先要找出前後腳適當的距離：預備姿勢是高跪姿，膝蓋下方可以放一個軟墊或瑜伽墊來提供膝蓋緩衝。然後右腳往前跨 1 步，讓前腳的小腿垂直地面，後腳的大腿垂直地面。這個姿勢是分腿蹲的「結束姿勢」（圖 4.48）。

步驟 2： 找到結束姿勢之後，雙手叉腰，維持前後腳距離，站起來。這個姿勢就是分腿蹲的「起始姿勢」。

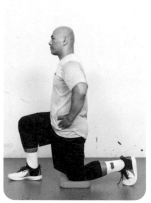

【圖 4.48 分腿蹲的結束姿勢】

步驟 3：從「起始姿勢」到「結束姿勢」，然後再回到「起始姿勢」，這樣算 1 次反覆次數。原則上，膝蓋「輕點」到軟墊才算 1 次（圖 4.50）。確保每次動作的活動範圍都是一致的，做完指定反覆次數後，再換邊進行。

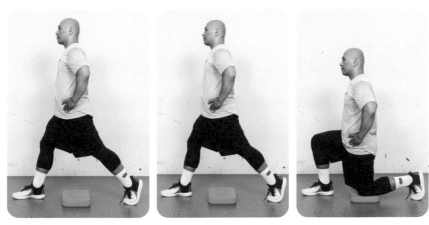

【圖 4.49 分腿蹲的起始姿勢】　【圖 4.50 膝蓋點到軟墊算 1 次】

呼吸的部分建議是「下吸，上吐」，或者在起始姿勢時先吸氣，然後閉氣往下，再一邊起身一邊吐氣。

分腿蹲的負重方式

　　有三種方式可選擇：啞鈴酒杯式、單手持啞鈴和雙手持啞鈴。除了發展動作模式及肌力外，三種方式各有不同的目的：

1. 啞鈴酒杯式

用雙手捧住啞鈴，除了訓練下肢外，同時也發展上肢及核心抗屈曲的耐受力，這是發展分腿蹲動作很重要的負重方式。建議初學者先以這種方式開始訓練，讓動作更為穩定且成熟，直到沒有更重的啞鈴，或上肢無法再支撐更重的啞鈴後，再更換其他方式。

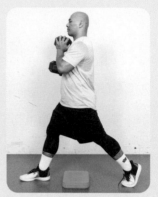

【圖 4.51 啞鈴酒杯式分腿蹲】

2. 單手持啞鈴

若是左腳在前，則右手持啞鈴；右腳在前，則左手持啞鈴。以左腳在前為例，當右手持啞鈴時，身體會強迫左邊更多臀部肌群來參與動作，抵抗身體往右側傾倒。以這種負重方式來進行分腿蹲，除了訓練下肢外，也帶有訓練核心抗側向屈曲的效果，等於邊練分腿蹲，邊練側棒式動作。

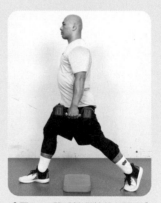

【圖 4.52 單手持啞鈴的分腿蹲】

3. 雙手持啞鈴

雙手自然垂放來持啞鈴，大幅提升整體的負荷，對於發展肌力與肌耐力有很大的幫助及效果。

曾有學員問：「為什麼不一開始就雙手持啞鈴，而是先進行酒杯式呢？如果是負重20公斤，比起進行啞鈴酒杯式，左右手各持10公斤來進行動作應該相對輕鬆吧？」

【圖4.53 雙手持啞鈴的分腿蹲】

這是因為酒杯式負重對發展核心軀幹的穩定及動作模式相當有幫助，之後換到雙手持啞鈴的負重方式時，動作才不會歪七扭八的。酒杯式負重由於手捧住啞鈴的關係，會迫使軀幹呈現彎曲，愈重的啞鈴會愈明顯。為了防止軀幹彎曲、失去脊椎中立，相對更需要核心肌群的參與，核心肌群及上半身必須「抵抗」它，這是你為什麼覺得費力的原因之一。在整體負荷相同的情況下，雙手持啞鈴的方式對於核心軀幹的需要較低，所以會比較輕鬆。

透過「升張法」解決分腿蹲時後腳膝蓋不適的問題

　　進行分腿蹲時，有些人在往下蹲的過程中，後腳膝蓋的前側或內側會覺得緊繃或不舒服，以實務經驗來看，主要是大腿後側缺乏張力，這時可以進行之前提到的升張法：

　　升張法需要一個工具，可以使用充氣球、按摩滾筒、枕頭，或摺起來的瑜伽墊等，下面使用 20 公分的小顆充氣球來示範。

步驟 1：趴在地上，將抗力球放在左腳膝蓋後側的位置，小腿約用 5 成力夾住球，維持 6 秒，然後休息 6 秒（休息的時候腿可以伸直）。

【圖 4.54 使用充氣球對大腿後側肌群進行升張法】

步驟 2：步驟 1 的動作重覆進行 4 組，力道可以慢慢增加。如果覺得大腿後側快抽筋了，就停止動作，因為我們的目的是活化，不是要疲勞，請直接跳到下一步驟。

步驟 3：換右腳，重覆步驟 1 及 2 的動作，讓左右腳的大腿後側張力一致。

　　操作完升張法後，可以進行分腿蹲，看往下蹲時後腳膝蓋不適是否有改善，若有，可考慮將這動作加入熱身。

▶ 下肢膝關節主導動作2：後腳抬高蹲

後腳抬高蹲是發展下肢肌力最好的動作，沒有之一，雖然在進行動作時會需要額外的器材「後腳抬高蹲架」，但我還是在此做分享。因為從實務來看，它對強化膝蓋穩定及發展下肢肌力與肌耐力相當有幫助及效果，比起分腿蹲，做起來更不容易。

如果你熟悉了分腿蹲，且漸進負荷已停止進步，或者沒有更重的重量時，可以考慮漸進到後腳抬高蹲。

後腳抬高蹲是指「後腳抬高」的分腿蹲，後腳抬高的目的在於讓更多的負荷移往「前腳」，更接近單腳動作的用力方式。如果動作執行要講究舒適、流暢及穩定，建議可以添購後腳抬高蹲架；若家中有沙發或穩固的椅子（高度大概介於 40 ～ 45 公分），也可以將腳背放在椅子上進行。

【圖 4.55 後腳抬高蹲架】

以椅子為例，以下是操作的步驟：

步驟 1：以訓練右腳為例，先找出腳的前後距離：預備姿勢是先讓左腳腳背放在椅子上，然後左腳膝蓋點地，如果膝蓋會不舒服，可以放個軟墊或瑜伽墊。接著調整右腳的前後距離，讓右腳小腿骨垂直地面，在這個姿勢下試蹲看看，觀察動作的流暢度。如果覺得可以，在「前腳腳尖」的位置做一個標記，讓你知道接下來負重進行動作時，前腳要放在哪裡（圖 4.56）。

【圖 4.56 找出適當的前腳距離並做出標記】

如果試蹲時覺得動作不是這麼穩定或流暢，可以調整前腳腳掌的位置，以我的經驗，往後移動約 2 ～ 5 公分，讓大腿與小腿的夾角稍微小於 90 度（圖 4.57），蹲起來比較流暢及穩定，可以自行實驗看看。

【圖 4.57 大腿與小腿夾角 90 度、小於 90 度】

步驟 2：找到前腳距離並做好標記後，可以先站起來、拿好負重後，再重新讓右腳對準標記，左腳腳背往後放在椅子上，再開始進行指定次數（圖 4.58）。

步驟 3：進行完指定次數之後，建議休息至少 30 秒再換邊進行。

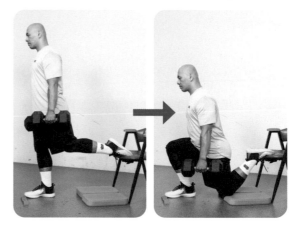

【圖 4.58 雙手持啞鈴進行後腳抬高蹲，從站姿開始】

有兩點要特別提醒：

1. 不建議在後腳抬高蹲的預備姿勢時從地面拿起重量（圖 4.59），因為很容易有「拱腰」的情況，無形中增加下背的壓力，建議拿完重量後再進行。事實上，這個情況也很容易發生在分腿蹲。

2. 不建議從底部開始進行動作（圖 4.60）。如同第 1 點所提，很多人會從後腳抬高的預備姿勢去拿重量，接著就開始進行動作。但從底部開始進行動作，非常費力且動作容易跑掉。第 1 點與第 2 點是相互關聯的，如果能夠避免第 1 點的情況，基本上第 2 點也不會發生。

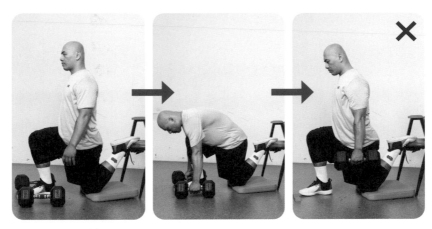

【圖 4.59 錯誤動作：從底部姿勢拿起重量】

3. 從底部開始動作會比較費力，主
 要原因是所謂的「預負荷」：當
 你從站立姿勢往下蹲，身體能預
 先產生張力，有助於站起時的穩
 定度，較為穩定就會較為輕鬆。
 但如果你是從底部位置開始，身
 體沒有預先產生張力，在往上站
 起時就會比較費力，動作也容易
 跑掉，這不是我們在訓練中所樂
 見的。

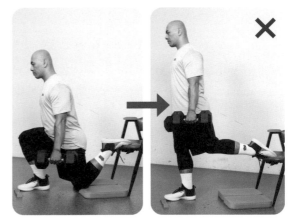

【圖 4.60 錯誤動作：雙手持啞鈴從底部開始進行後腳抬高蹲】

下肢大腿後側主導

　　從實務經驗來看，肌力訓練普遍重視下肢膝主導的肌力，但忽略了下肢大腿後側主
導的訓練，導致膝關節結構張力失衡，最終會引起不適或疼痛。

　　就我觀察到的狀況，絕大多數的學員，不管是因為訓練方式或者日常生活身體的運
用方式，膝蓋前側的肌肉（如股四頭肌）都比較活躍及發達，但後側的肌肉（如大腿後
側）卻不活躍也比較無力。在運動（如登山）的過程中，身體傾向去使用活躍的肌肉，

長時間運動下來，活躍的肌肉愈主動，張力較高，不活躍的就愈被動，張力較低，使得膝蓋結構的前後張力更加失衡。一旦超過「臨界點」時，不適就會開始出現。此時，學員往往會去按摩及伸展張力較高的膝蓋前側，這雖然能減緩不適的症狀，但效果十分有限，而且不適很快又會出現。真正有效的解方是訓練膝蓋後側的肌力，能立即見效且持續更久。

舉一個教學上的實際案例：有一位從事登山嚮導的學員，在新竹大壩山區進行 7 天的工作，一天工作時間約為 9 小時，後來膝蓋出現疼痛，位置來自於髕骨下緣與髕骨後方。學員的作法是找到一顆樹，左手先扶著，雙腳併攏站立，然後勾起右腳與大腿呈 90 度，右手持登山杖去推右腳鞋跟，然後右腳對抗不被登山杖推動，維持五個深呼吸，重複三次，再換腳進行，膝蓋疼痛當下就消失了。

有學員曾提出一個問題：「大腿後側不是通常會代償臀部嗎？怎麼會不活躍且無力呢？」

在髖關節鉸鏈的動作裡（如橋式、直膝硬舉等），大腿後側會去代償臀大肌的「髖關節伸展」功能，所以這方面它很擅長。但大腿後側的另一個主要功能是「彎曲膝蓋」，我們卻很少針對這個功能做訓練，所以當我們長時間甚至是連續幾日進行登山活動時，膝關節結構張力失衡，就容易出現膝蓋疼痛的問題，有的人會出現在膝蓋正後方（膝窩）、有的人會出現在膝蓋內側，也有人在走路時會出現「甩膝蓋」的問題，就是往前走的時候，膝蓋拉不回來的狀況。

想改善這些狀況，除了可以在肌力訓練熱身與登山運動前，透過前面介紹的「升張法」來活化大腿後側肌群外，同時也建議在課表中安排大腿後側的訓練動作。以下分享幾個實務上會操作的動作：

▶ 下肢大腿後側主導動作1：趴姿腿後勾等長

　　把上面提到的大腿後側「升張法」的動作，拿來當作「訓練」的動作。它用在熱身時是在「活化」大腿後側，所以目的不在於疲勞，而是建立大腦與身體之間的連結及感覺。如果是用在肌力訓練動作時，力道會比較用力，讓肌肉有疲勞的感覺，但同樣不能有抽筋的情況。

步驟 1：趴在地上，將充氣球放在左腳膝蓋後側的位置，接著小腿用力夾球，維持10 秒，然後休息 10 秒（休息的時候腿可以伸直）。

步驟 2：步驟 1 的動作重覆進行 3 ～ 5 組。如果覺得大腿後側快抽筋了，就停止動作，因為抽筋代表肌肉過於疲勞了。

【 圖 4.61 利用充氣球對大腿後側肌群進行升張法 】

步驟 3：換右腳，重覆步驟 1 及步驟 2 的動作。

　　不一定要趴姿，也可以單跪姿、站姿等，但趴姿比較簡單且穩定，容易專注在大腿後側的訓練上。若掌握度愈來愈高，可以換成其他姿勢，下面以單跪姿的方式來做說明。因為單跪姿時的髖關節呈現一邊屈曲、另一邊伸展，比較符合走路時的狀態，同時骨盆較容易維持中立，是訓練大腿後側不錯的姿勢，但難度較高。以訓練左腳大腿後側為例（圖 4.62）：

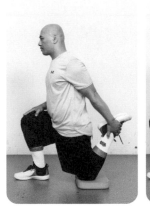

【 圖 4.62 單跪姿大腿後側等長收縮 】

步驟 1：預備姿勢，高跪姿，然後將右腳往前踩，讓右腳小腿與地面呈垂直，或小於 90 度。

步驟 2：左手去拉左腳腳背，讓腳踝盡可能靠近臀部（碰不到是正常的），若姿勢很不穩定，可以右手扶著牆或牢固的物體。身體穩定之後，將左手放開，想像膝蓋中間有一顆網球，小腿用力夾球，盡可能讓腳跟靠近臀部，維持 10 秒，然後休息 10 秒，休息的時候讓後腳放在地上。

步驟 3：步驟 2 的動作重覆進行 3～5 組。如果覺得大腿後側快抽筋了，就停止動作，因為抽筋代表肌肉過於疲勞了。

步驟 4：換邊進行，重覆步驟 2 及步驟 3 的動作。

若覺得維持 10 秒太長，姿勢會跑掉、無法持續用力或有快抽筋的感覺，可以縮短秒數（如從 6 秒開始），不用太過勉強，因為確實訓練到目標區域（即大腿後側），才能達到訓練的目的。

快抽筋時該怎麼辦？

進行動作時，不少人在進行某一邊（通常只有某一邊而非雙邊）會出現快抽筋的現象，有的人甚至稍微用力勾腿就抽筋了；抽筋的時候，建議先不要強迫去伸展它，等待疼痛過去再處理。要解決這個現象，方式與前面「趴姿屈膝伸髖等長」動作的常見問題一樣，同樣只進行一邊。

▶ 下肢大腿後側主導動作2：趴姿彈力帶腿後勾

　　圖 4.63 是使用美國 StrechCordz® 綁腿式彈力帶，你也可以用「腳踝扣」加上細版的彈力帶來進行；如果是在健身房中，可以找尋專門在訓練大腿後側的機器來進行。切記，大腿後側其實沒有想像中的有力，所以阻力的選擇不要太重，否則很容易出現代償（例如小腿）。反覆次數設定在 10 ～ 12 次，以發展大腿後側的肌耐力為主。

　　步驟 1：先將工具套在腳踝上，然後趴在地上。

　　步驟 2：進行勾腳的動作，一次只進行一邊，完成指定的反覆次數後再換邊進行。

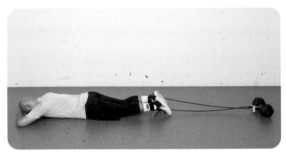 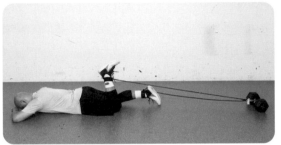

【圖 4.63 彈力帶趴姿腿後勾】

　　動作 1 及動作 2 都是獨立肌群、單關節的訓練動作。在我們的訓練中，其實很少有單關節的動作，但大腿後側是少數，因為這部位缺乏訓練，如果太快進到多關節的動作，容易引起代償或疼痛的發生（像是下背緊繃），所以我會先以容易「做對」的單關節動作開始，再漸進到更難的動作。

▶ 下肢大腿後側主導動作3：橋式勾腿

　　熟悉單關節動作後，可以進階到多關節的訓練動作，橋式勾腿是很好的動作選擇，但需要額外工具，視地面材質，可以選擇抹布、蛋糕盤或者健身滑盤等，讓你可以在地面上流暢地滑行。通常會進行 2 ～ 3 組，每組每邊先從 5 次開始，再慢慢增加次數。以下先以右腳進行為例（圖 4.64）：

步驟 1：預備姿勢，躺在地上，雙腳屈膝，腳跟踩在工具上，然後進行橋式動作，維持在上方的位置。

步驟 2：讓右腳往前滑行，盡量讓腳伸直，然後再滑回預備位置，做完指定的反覆次數之後，換邊進行。換邊之前可以休息 30 秒。

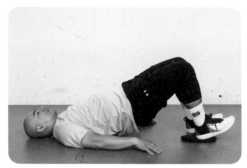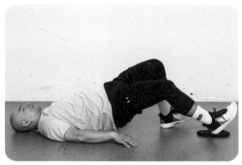

【圖 4.64 橋式勾腿】

　　進行動作時，臀部要全程處於收緊的狀況，此時的臀部是做為**穩定肌**的角色。若腳往前滑行的過程中，下背會緊繃不適（通常是臀部無法維持穩定，使得下背來代償），代表已經失去動作控制，腳就不要往前滑得太遠；如果是做到第 N 次時下背變得緊繃，代表身體的耐受度還不夠，當下就停止，不需要補完。由於大腿後側缺乏訓練，所以不要急於完成很多次數，要留意身體的反應。

　　若覺得動作難度低，對於大腿後側的挑戰太少，可以選擇雙腳都踩在工具上，讓雙腳同時往前滑，再回到預備姿勢（圖 4.65）。

【圖 4.65 雙橋勾腿】

核心訓練動作

核心肌群主要有兩個功能，第一是**抵抗**動作的產生，而不是產生動作，所以在動作的選擇上，棒式優於仰臥起坐、側棒式優於站姿側彎；核心的第二個功能是**傳遞**力量，將下肢的力量傳遞到上肢，或者將上肢的力量傳遞到下肢。像我們在走路的過程中，下半身走動所產生的力量會經由核心肌群傳遞到上半身，而上半身擺動所產生的「動量」也會回傳給下半身。如果核心肌群可以扮演好自己的角色，它不僅能維持身體較好的穩定，也會讓力量的傳遞更有效率，節省能量，讓你行走時比較省力輕鬆。

本章節所提到的所有動作，也都算是核心訓練的動作，因為你在執行動作時，核心肌群都需要工作，而不是處在休息狀態。額外操作核心訓練動作是為了加強較少鍛練到的身體部位及功能，提升整體的身體能力。以下分享實務上會操作的動作：

▶ 核心訓練動作1：單跪姿斜向畫線

步驟 1：準備一個輕負荷的重量，像是啞鈴、水壺等。以啞鈴為例，先握在手上。預備姿勢從高跪姿開始，然後右腳往前跨，讓右腳小腿與地面垂直，後腳掌勾起來。

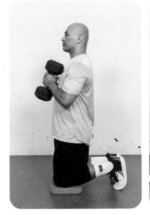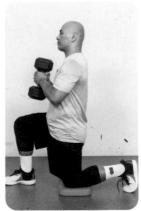

步驟 2：臀部收緊，將握住負重的雙手移到左邊髖關節的旁邊，這是「斜向畫線」的起始點（圖 4.67）。

【圖 4.66 單跪姿斜向畫線預備姿勢】

步驟 3：將負重往右斜上方移動（圖 4.68）。教學時我會說：「彎曲手臂，讓負重到胸前，接著讓手臂盡可能往右斜上方伸直，來到終點位置。」之後，沿著原本的軌跡回到起始點，這樣來回算 1 次。呼吸的部分，手往斜上移動時一邊吐氣，接著回到起始點的過程吸氣。

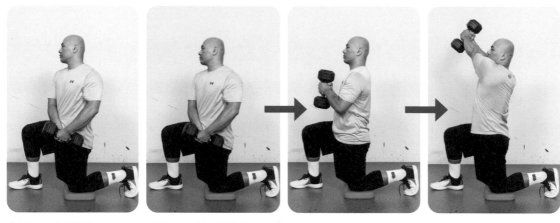

【圖 4.67 起始點】　　　【圖 4.68 斜向畫線】

步驟 4：完成指定的反覆次數後，換邊練習。

這動作還有進階的變化動作，有興趣的讀者可以參考我的另外一本著作《從年輕人到銀髮族都適用的強膝訓練》[3]。

 ▶ **核心訓練動作2：肘撐起身**

可以先不負重，徒手訓練，下述步驟忽略啞鈴即可。熟悉動作後，建議從輕的啞鈴開始，再漸進負荷。以下是操作步驟：

步驟 1：以右手為例，將啞鈴放置在地面，側躺在啞鈴旁邊，膝蓋及手肘彎曲，讓雙手去握住啞鈴（圖 4.69）。提醒側躺時盡量讓身體靠近啞鈴，避免讓手伸直去握啞鈴。

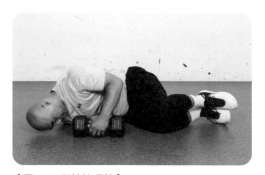

【圖 4.69 側躺持啞鈴】

3.《從年輕人到銀髮族都適用的強膝訓練》，梁友瑋（山姆伯伯）著，臉譜出版。

步驟 2：握住啞鈴後，翻身至仰臥姿勢（圖 4.70）。

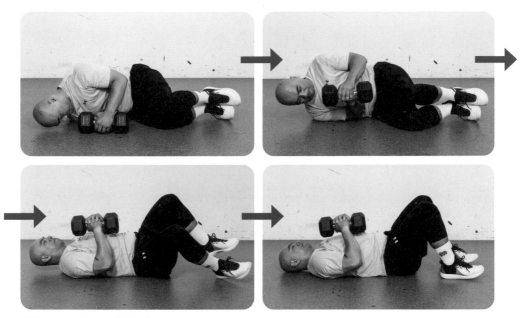

【圖 4.70 翻身至仰臥姿勢】

上半身平躺在地板上，下半身呈「大」字型，右腳膝蓋彎曲，腳掌踩地，然後用雙手將啞鈴往天花板推（手臂伸直），最後左手平放在地上（圖 4.71）。

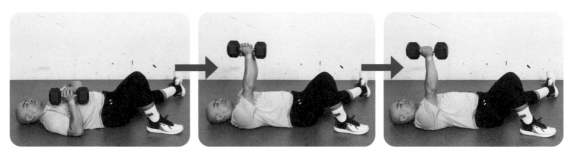

【圖 4.71 用雙手將啞鈴往天花板推，最後左手平放地上】

步驟 3：身體向左翻，並用左手肘將身體撐起，持啞鈴的右手順勢推向天花板，眼睛看著啞鈴（圖4.72）。推到極限停止、動作穩定之後，讓手肘到身體一節一節慢慢回到地面，來回算 1 次。這動作可以看成是翻身式的仰臥起坐，但起身到頂點位置脊椎是呈現中立的，而不是向前彎曲的。

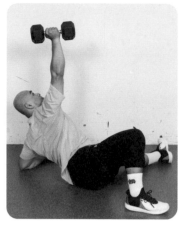

【圖 4.72 肘撐起立】

步驟 4：做完指定次數後，先讓啞鈴回到胸前，左手跟右手一起握住啞鈴，或者左手扶著啞鈴側邊，然後雙腳彎曲抬起，讓身體翻向右邊，將啞鈴放回地面（圖4.73）。

【圖 4.73 將啞鈴放回地面】

　　這是一個很重要的步驟，跟步驟 2 一開始一樣，因為要練習透過核心軀幹的翻轉來移動重量，而不是依賴手來移動重量。當啞鈴的重量愈重，這個步驟就愈重要，而且這也會大幅降低操作時的受傷風險。

步驟 5：按照上述步驟，換邊進行。

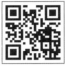

土耳其起立

　　　　肘撐起立是「土耳其起立」（圖 4.74）動作的起始階段，步驟 3 的動作可以再進階到手掌撐、橋式、三角跪姿、單跪姿及站姿等，若有興趣的話，可以找尋相關資訊來學習。基本上，愈接近站立的姿勢，愈考驗核心軀幹的穩定能力及肩膀「屈曲活動度」，對於手無法流暢高舉過頭的人來說，建議先停留在橋式的階段（圖 4.74 上排第四張）。

　　基本上，肘撐起立是一個很好的「入門」動作，應該每個人都能無痛地操作這個動作。

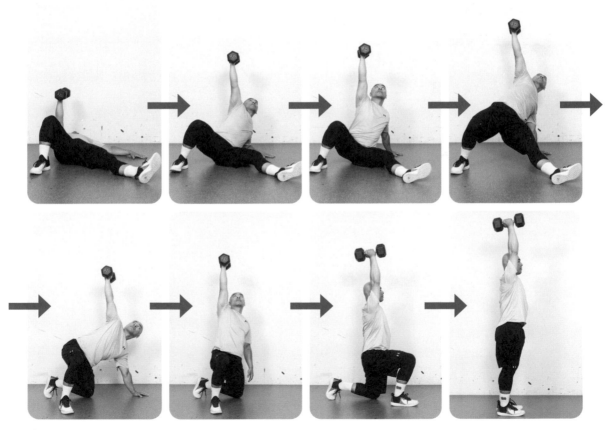

【圖 4.74 土耳其起立的動作流程】

▶ 核心訓練動作3：負重行走

負重行走是核心訓練的一種，實務上比較常操作的兩種方式，一種是雙手持負重（又稱「農夫走路」），另外一種是單手持負重（又稱提「行李箱走路」），除了能訓練身體維持適當體線，也能發展上背及握力的耐受度。

負重行走動作看似簡單，但效果絕佳，以下是學員們的回饋：

- **改善肩膀的僵硬，覺得肩頸變得舒服**

 很多人會有聳肩的習慣，可以透過農夫走路來伸展長期因為聳肩帶來的肩膀僵緊，將肩頸往外往下做伸展。

- **改善駝背的情況，在運動時比較能維持直立的姿勢**

 進行動作時，身體必須保持直挺，它會訓練到平常較少用到的肌肉群，可以改善駝背的情況。

- **改善臂力及握力**

 在日常生活或工作上需要搬移、提重物時，變得比較輕鬆。像是轉罐頭的蓋子，自己有能力處理了，不需要他人協助。

- **生長肌肉**

 張力在什麼地方，肌肉就生長在什麼地方。進行負重行走時，尤其是農夫走路，可以發展上背的肌肉。

▶ 動作 1：雙手持負重（農夫走路）

雙手拿起啞鈴，然後以平常走路的方式行走（或者原地走路），全程呼吸都是鼻吸鼻吐，進行 30 秒。

如果手邊負重太輕，可以延長秒數，直到覺得有挑戰性。提醒在進行時，想像身體要長高，收下巴，臀部微收，但不要「頂腰」、「挺胸」或「抬脖子」。

【圖 4.75 農夫走路】

▶ 動作 2：單手持負重（提行李箱走路）

單手拿起啞鈴，然後以平常走路的方式行走（或者原地走路），全程呼吸都是鼻吸鼻吐，進行 30 秒；然後換邊進行。提醒在操作的時候，想像另外一隻手也有持啞鈴，手要跟著握緊。

右手持啞鈴，訓練到的是左側腹及鄰近區域（如側邊臀部）；若是左手持啞鈴，訓練到的就是右側腹及鄰近區域。操作時，如果覺得後側的腰會痠，代表動作有問題，請先降低重量或縮短秒數。

【圖 4.76 提行李箱走路】

登山過程腳步卡卡，如何發展靈活的腳步

曾經有人問我：「我在過地形時，總覺得腳卡卡的，應該怎麼改善？」首先，單腳肌力與核心軀幹的穩定力是必要的基礎能力，因為下肢不夠穩定，或軀幹會晃來晃去，在過地形時，身體就容易失去控制，導致腳踝扭傷、跌倒甚至滑落的情況。曾經有過這類經驗的人，過地形時會有陰影，行進時就容易綁手綁腳的。

此外，髖關節是否正常運作也是一大關鍵。髖關節的功能包括屈曲、伸展、外展、內收、內旋及外旋（圖 5.1）。下肢的移動和旋轉跟髖關節息息相關，但在現實生活中，身體缺乏足夠的活動，或者日常生活和運動都以直線移動的方式為主，如走路、上下樓梯、跑步、肌力訓練等，主要都是使用身體前後側的肌肉。另外，臀部失憶症以及女性族群，會更仰賴身體前側的肌肉部位。因此，當在登山過程中需要以其他的方式來行進時（如橫向移動或多方向移動），由於缺乏訓練，身體沒有累積足夠的經驗與信心，臨時需要用到某些功能卻做不出來，身體就會覺得卡卡的、動作不流暢。

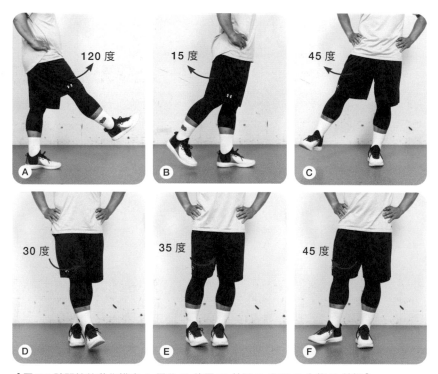

【圖 5.1 髖關節的動作模式 A. 屈曲 B. 伸展 C. 外展 D. 內收 E. 內旋 F. 外旋】

也有人提到：「感覺膝關節旋轉角度卡卡的，影響了行走時的靈活度，這部分可以怎麼訓練呢？」

其實這個問題的關鍵還是在「髖關節」，而不是「膝關節」。膝關節的動作包括屈曲、伸展、內旋及外旋（圖 5.2），但內旋及外旋的角度很小，主要功能還是「屈曲」與「伸展」。刻意去扭轉或旋轉膝關節反而會造成關節的受傷，所以**下肢的旋轉主要是依賴「髖關節」，而不是「膝關節」**，這是很重要的觀念。

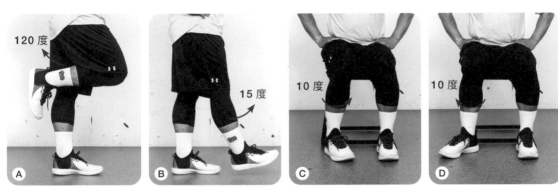

【圖 5.2 膝關節的動作模式 A. 屈曲 B. 伸展 C. 內旋 D. 外旋】

發展靈活腳步的第一步，可以先安排髖關節的活動操，改善肌肉的緊繃，同時促進周圍組織的血液循環，有助於後續訓練的動作流暢度與品質。在實務經驗上，女性的髖關節活動度通常還不錯，相較之下男性稍緊繃。對於比較緊繃的人來說，除了要放慢速度，動作也要更加確實。為什麼要特別提醒這點呢？因為人通常會跳過自己做起來比較痛苦的環節，但實際上，這個環節對他卻是特別有幫助的。本章的髖關節活動操也適合用在登山前的熱身。

接著，我會使用「跳圈圈（呼拉圈）」工具來訓練身體的協調性與腳步，它同時也能發展下肢的離心能力，也就是減速的能力。動作看似簡單，但其實並不容易，不少人會出現腳步錯亂的情況，尤其是加快速度的時候。所以在練習時，先確定步伐是正確的，再加快速度。

說明完「髖關節活動操」及「跳圈圈」的目的後，以下分享實務上我們常使用的動作及其變化。

髖關節活動操

在安排髖關節活動操時，先從**靜態伸展**開始，針對常見的緊繃區域進行靜態的伸展，來改善肌肉柔軟度，如髖屈肌群、股四頭肌與髖外旋肌等，操作的時間基本上是每個動作每邊進行 30 秒；然後進行**動態伸展**，提升髖關節周圍組織的溫度及血液循環，每個動作每邊進行 10 次。

呼吸的部分，靜態伸展的動作，全程都透過鼻子吸氣及吐氣；而動態伸展的動作，同樣全程透過鼻子進行吸吐，但如果不習慣，可以透過嘴巴來進行吐氣。

髖屈肌靜態伸展

此伸展的目標區域在髖關節的前側，以右側髖屈肌為例，下面是操作步驟（圖 5.3）：

步驟 1：預備姿勢是高跪姿。

步驟 2：左腳往前跨，讓小腿與大腿呈 90 度。

步驟 3：將右邊臀部收緊（想像將臀部往肚臍方向捲），接著臀部盡可能往前推，維持這個姿勢 30 秒，過程中透過鼻子來進行呼吸，30 秒結束後，換邊進行。

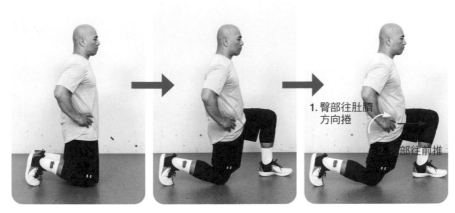

【圖 5.3 高跪姿髖屈肌靜態伸展】

跪地時，有些人膝蓋會不舒服，可以墊條毛巾或瑜伽墊在地上。不方便跪在地上時，也可以選擇站姿的方式來進行（圖 5.4）：

步驟 1：預備姿勢是分腿姿勢，後腳往後伸直。

步驟 2：將臀部收緊，接著臀部盡可能往前推，維持姿勢 30 秒，結束後換邊進行。

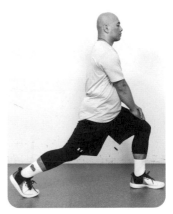

【圖 5.4 站姿弓箭步髖屈肌靜態伸展】

如果覺得操作時覺得不穩定，身體會晃來晃去，可以手扶牢固的物體或牆。

股四頭肌靜態伸展

此伸展的目標區域在膝關節前側（股四頭肌），以右側股四頭肌為例，下面是操作步驟（圖 5.5）：

步驟 1：預備姿勢是高跪姿。

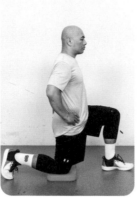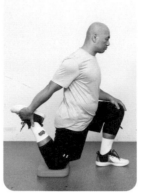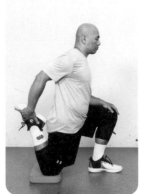

【圖 5.5 高跪姿，左腳往前跨，接著臀部收緊往前推，讓腳跟靠近臀部】

步驟 2：左腳往前跨，讓小腿與大腿呈 90 度。

步驟 3：右手抓住右腳腳背，先將臀部收緊，接著臀部盡可能往前推，然後將右腳腳跟往臀部方向拉，盡可能讓腳跟靠近臀部，維持這個姿勢 30 秒，過程中透過鼻子來進行呼吸，30 秒結束後，換邊進行。

如果在地面的膝蓋會不舒服，可以放個軟墊或瑜伽墊；若身體不穩，可以扶著牆面或牢固的物體來進行。

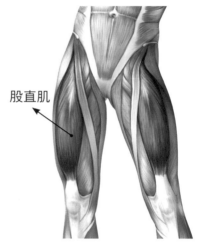

股直肌

【圖 5.6 股直肌肌肉的位置】

「臀部先收緊，再讓腳跟靠近臀部」這個步驟很重要，因為這樣才能有效伸展到股四頭肌中的股直肌（圖 5.6）。

股四頭肌由四條肌肉組成，其中有一條名為股直肌的肌肉，它跨過兩個關節（髖關節與膝關節），是股四頭肌中最主要的肌肉。在進行伸展時，想要有效伸展到股直肌，臀部務必要收緊，所以在操作時，臀部先收縮，再讓腳跟靠近臀部，這是常被忽略的環節。

有的人在進行這個動作時，股四頭肌會很緊繃，建議先用滾筒放鬆大腿前側（圖 5.7），再回來做伸展。按摩大腿前側時，可以先大範圍來回按壓 10 次，找尋比較痠痛的點（可能不止一點），在每個點上至少靜止按壓 30 秒，全部痠痛的點都按壓結束後，最後再來回按壓 10 次。

【圖 5.7 以滾筒按壓股四頭肌】

可以在按壓處停留一段較長的時間，比方說 120 秒，前提是按壓的地方沒有變麻（按壓會限制血液循環，一旦血液循環變差就會產生麻的感覺）。痠痛的點可能不止一處，有時間的話，可以針對每個點進行這種長時間按壓處理。處理完畢之後，整個大腿前側來回按壓 10 次，再來做股四頭肌的伸展。

比起肌肉緊繃、痛苦地進行伸展，我非常推薦「先按摩，後伸展」的做法。因為在肌肉中藏有明顯痠痛的點，會限制肌肉的伸展幅度及血液循環。如果能先釋放痠痛的點再進行伸展，不但效果比較好，也能減少伸展過程中的不適。

若不方便跪在地上，一樣可以選擇站姿的方式來進行（圖 5.8），記得「臀部先收緊，再讓腳跟靠近臀部」。

【圖 5.8 站姿的股四頭肌伸展】

髖外旋靜態伸展（鴿式）

此伸展的目標區域在髖關節的外側，以右側為例，以下是操作步驟：

步驟 1：預備姿勢是「四足跪姿」（手腕在肩膀正下方，膝蓋在臀部正下方）。

【圖 5.9 四足跪姿】

步驟 2：將右腳膝蓋往前放到地上，讓小腿與大腿盡量呈 90 度。

步驟 3：後腳盡可能往後延伸，同時將左邊臀部盡量貼近地面（貼不到地面是正常的），維持 30 秒，30 秒結束後，換邊進行。

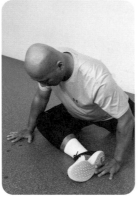
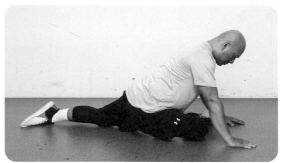

【圖 5.10 將膝蓋往前放到地上並調整位置】　　【圖 5.11 讓後腳延伸並讓左臀貼近地面】

操作時，若膝蓋外側不舒服，代表做錯了，或是這個難度對你來說太難了。建議可以使用額外的工具來輔助，像是我們常用的「梯形助展軟墊」，它的高度及斜度能幫助你的動作更到位。如果是使用梯形助展軟墊，在步驟 1 中，將軟墊以「右高左低」的方向放置在地面，然後將右腳放在墊子上（圖 5.12）。如果沒有軟墊的話，可以換成滾筒、瑜伽磚，或是有高度的物品都可以，像是折疊睡墊等（圖 5.13）。

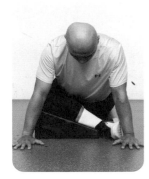

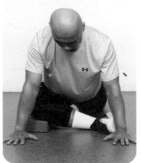
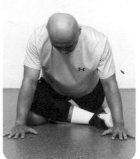

【圖 5.12 使用梯形助展軟墊　【圖 5.13 使用滾筒、瑜伽磚或球輔助】
輔助】

不方便跪在地上時，也可以選擇坐姿或站姿來進行。坐姿的操作方式如下（圖5.14）：

步驟 1：坐在地上，或者找個臺階或椅子，右腳翹二郎腿跨在左膝上。

步驟 2：上半身往前傾，但不要彎腰駝背，也不要刻意用手將膝蓋往下推。維持姿勢 30 秒，結束後換邊進行。

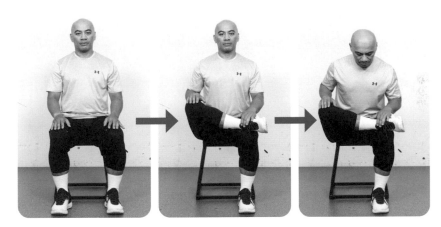

【圖 5.14 坐姿的髖外旋靜態伸展】

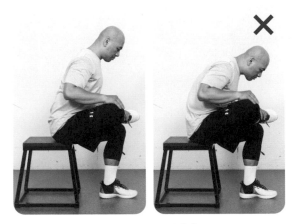

【圖 5.15 上半身前傾，不要彎腰駝背】

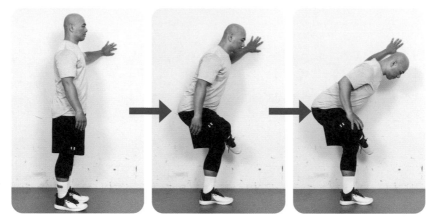

【圖 5.16 站姿的髖外旋靜態伸展】

站姿的部分，雙腳與肩同寬，膝蓋彎曲，右腳翹二郎腿跨在左膝上（圖5.16）。若會不穩的話，可以手扶穩定的物體。

【圖 5.17 上半身前傾，不要彎腰駝背】

髖內收動態伸展

此伸展的目標區域在髖關節內側（大腿內側），以右側為例，以下是操作步驟：

步驟 1：預備姿勢，從四足跪姿開始。

步驟 2：右腳盡可能地往右側延伸，同時腳尖朝前。

步驟 3：手掌往右水平移動，讓兩掌回到肩膀下方的位置。

【圖 5.9 四足跪姿】

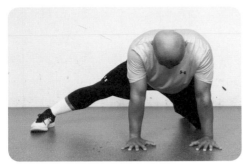
【圖 5.19 右腳往右延伸，腳尖朝前】

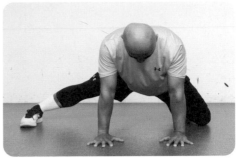
【圖 5.20 手掌往右水平移動至肩膀下方】

步驟 4：臀部往後坐，搭配吐氣；往前回到原位置，搭配吸氣。來回算一次。

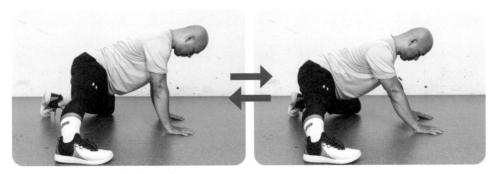
【圖 5.21 臀部往後坐再恢復原位】

步驟 5：做完指定次數後，換邊進行。

　　進行此動作時，有的人會臀部外側抽筋，以右腳伸直的姿勢為例，臀部往後坐的過程中，右腳臀部的外側會有「快」抽筋的狀況。通常這類學員會有大腿內側緊繃的情況，進行髖內側搖擺的動作時，會比較吃力跟辛苦。

　　但為什麼會抽筋呢？進行上述動作時，直腿側的髖關節必須讓髖關節呈現「外展」的角度。主要負責髖關節外展的肌群為「臀中肌」，當髖關節內收肌過於緊繃時，它會抑制髖關節外展肌（即臀中肌）的功能，限制髖關節外展的活動角度，影響到髖關節外展的動作幅度。而為了有效地動態伸展髖內收肌，進行髖內側搖擺時，我們會提示學員將腳盡可能往外延伸，不斷地增加髖關節外展的角度，即讓臀中肌縮得更短。當它的肌肉長度被迫縮得比平常習慣的還要短時，肌肉無法適應，因此很快就會疲勞，最後出現

抽筋的情況，這是「肌肉失衡」的現象。

對於肌肉失衡的現象，以下提供基礎的處理步驟：喚醒、放鬆及升張。

1. 喚醒虛弱區域的肌肉

透過肌肉喚醒技術章節中的內容，來喚醒臀中肌。事實上，跟骨盆相關的肌肉也應該一併喚醒，像是橫膈膜、腰肌、臀大肌、核心肌群及大腿後側，因為這些肌肉若有被喚醒，骨盆比較不會前傾，原本緊繃的肌肉「可能」就會獲得改善，同時臀中肌也能回到更理想的位置去進行工作。

2. 按摩及伸展緊繃的肌肉

使用滾筒來按摩大腿內側時，可以試著來回進行按壓，找出「明顯」痠痛的點，停留在該點至少 30 秒的時間，藉由長時間按壓去等待痠痛明顯退散。痠痛點可能不止一處，如果有時間的話，可以針對每個點都進行長時間按壓處理，最後各點處理完畢之後，可以整個大腿內側進行按壓 10 ～ 20 次。

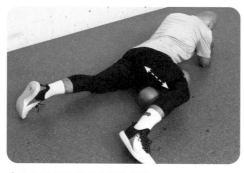

【圖 5.22 按摩放鬆大腿內側】

按摩完大腿內側之後，可以再進行「髖內收動態伸展」，每邊進行 10 次，你應該會感覺到大腿內側的張力降低了，且臀部外側快抽筋的情況明顯改善。

3. 提升虛弱的肌肉的張力

提升虛弱肌肉的張力是解決肌肉失衡的關鍵，因此最後我們安排訓練髖外展肌（即臀中肌），推薦的動作是運動員姿勢的髖關節外展，以下是操作方式（圖5.23）：

步驟 1： 預備姿勢為運動員姿勢，將彈力帶套在腳踝上緣。

步驟 2： 左腳不動，讓身體的重量都移到左腳上。把右腳往外點地，像是蜻蜓點水一樣，腳尖點到地之後就回到預備姿勢，來回算 1 次，總共進行 10 次。動作做對的話，左邊臀部外側（即臀中肌）會有感覺。

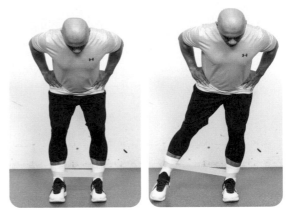

【圖 5.23 運動員姿勢的髖關節外展】

進行動作時，左腳不能被往右拉，同時還有一個重點，就是身體不要跟著往右邊走，重量要持續放在支撐腳上。

步驟 3： 換邊進行 10 次，換成右腳不動。

10 次是一個參考，原則上可以做到肌肉有灼熱感時才結束，像是 12 次或 15 次。但不要做到「力竭」，因為力竭時，往往動作已經失控或姿勢跑掉了。另外一個重點，彈力帶的阻力並不是愈重愈好，反而是愈輕愈好，因為對於缺乏訓練的臀中肌，阻力太重時，身體反而會亂用力，無法專注在目標肌群上，這樣就失去訓練的意義了。

附帶一提，「肌肉喚醒術」中說明的喚醒方式，它是屬於神經方面的工具，在動作流程的安排上，神經方面的工具會優於機械方面的工具（如滾筒按摩、靜態、肌力訓練等）所以我們會先喚醒肌肉，接著才進行伸展及訓練。

關於髖內收動態伸展，也可以選擇站姿的方式來進行：

步驟 1：預備姿勢。雙腳大概是兩倍半的肩寬，腳尖朝前，雙手自然垂放。

步驟 2：先做右邊，想像右腳跟後面有一張椅子，臀部往右後方坐下去，同時雙手順勢往前平舉，然後回到預備姿勢，這樣算一次。呼吸的部分，往後坐是吸氣，回到原位置是吐氣。可以的話，盡量往下蹲讓大腿與地面平行。如果蹲太低導致起身時站不太起來或有點費力，就不要蹲這麼低，畢竟這是動態伸展，目的不是要「費力」或「力竭」。

步驟 3：做完指定次數後，換邊進行。

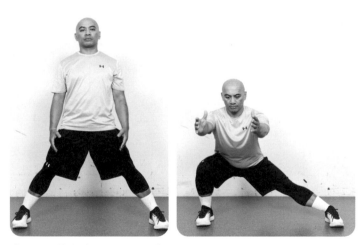

【圖 5.24 站姿髖內收動態伸展】

弓箭步大腿後側動態伸展

此伸展的目標區域在大腿後側，以右側大腿為例，以下是操作步驟：

步驟 1：預備姿勢，單跪姿，雙手放在前腳（右腳）兩邊。提醒，腳尖都要朝前，尤其是後腳（左腳）腳掌，不要往外轉。

步驟 2：後腳向後伸直，臀部往上抬。

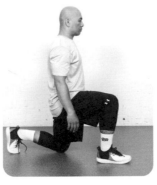
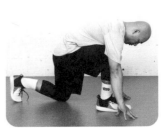

【圖 5.25 預備姿勢】

步驟 3：讓前腳勾腳跟並盡量伸直，同時臀部向後推，停留約半秒，搭配吐氣；然後回到步驟 2，搭配吸氣，來回算一次。

步驟 4：做完指定次數後，換邊進行。

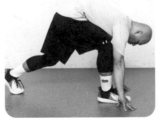

【圖 5.26 後腳向後伸直，臀部往上抬】　【圖 5.27　前腳勾腳，同時臀部向後推】

有一個重點是，進行動作時，骨盆要盡量保持水平，不要一邊高一邊低（圖 5.28）。如果骨盆不是水平的，通常表示右邊的髖關節往外打開了。

【圖 5.28 骨盆呈水平 vs. 骨盆一邊高一邊低】

在進行步驟 3 時，有些人因為身材比例的關係，手臂比較短，過程中手會離地，造成動作不穩定，建議可以在手掌下方放置瑜伽磚墊高（圖 5.29）。

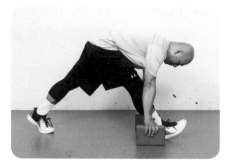

【圖 5.29 使用瑜伽磚來進行操作】

由於肌肉柔軟度的關係，有的人在進行這個動作時會覺得卡卡的，或者不太舒服，建議改以躺姿的方式進行（圖 5.30）：

步驟 1：預備姿勢，平躺在地上，右腳屈膝抬起，雙手抱住右側大腿、將大腿拉往肚子方向，但下背不可離地。

步驟 2：右腳慢慢向天花板伸直，同時勾腳掌，然後回到預備位置，來回算一次。

步驟 3：做完指定次數後，換邊進行。

【圖 5.30 躺姿大腿後側伸展】

操作時，不須刻意將腳完全伸直，在伸直的過程中，肌肉或膝關節覺得有「緊繃感」或「阻力感」時，就不要再伸直，可以立刻回到預備姿勢。

如果不方便躺在地上，可以選擇站姿的方式來進行（圖 5.31）：

步驟 1：預備姿勢，雙腳與肩同寬，膝蓋微彎，雙手叉腰，右腳往前伸直，腳跟點在地上。

步驟 2：髖關節往後推，搭配吐氣，想像用肚臍鞠躬，但不要彎腰駝背，你會感覺到大腿後側與臀部有伸展的感覺；當髖關節無法再往後推時，就可以讓身體站直，搭配吸氣，這樣來回算 1 次。

步驟 3：做完指定次數後，換邊進行。

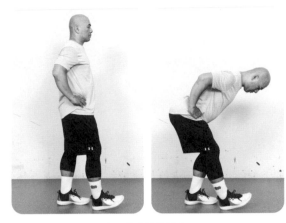

【圖 5.31 站姿大腿後側的動態伸展】

若在進行**弓箭步大腿後側動態伸展**時，發現其他區域張力比較高或是有麻麻刺刺的感覺，如膝蓋後側（膝窩）或足底，可能是坐骨神經緊繃所造成，而不是大腿後側太緊。

改善坐骨神經緊繃的方式，步驟如下：

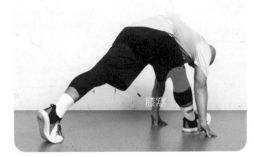

【圖 5.32 膝窩或足底若有麻刺感，可能是坐骨神經緊繃造成】

步驟 1：先使用滾筒定點按壓下背

平躺在地上，雙腳屈膝，腳掌踩地，將臀部往上推（橋式），接著把滾筒放在下背，讓滾筒慢慢地在下背附近前後移動，找到一個比較「痠」的位置後，停留在該位置2 分鐘（圖 5.33）。2 分鐘結束之後，先將滾筒抽出來，再讓臀部回到地面。

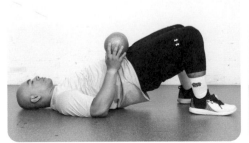
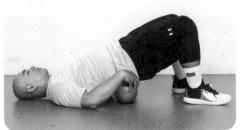

【圖 5.33 橋式，將滾筒放在下背，然後找到痠痛的點，定點按壓】

有兩點要特別說明，預備姿勢時，有的人會坐在地上，然後讓下背直接往後躺到滾筒上，這會對下背造成很大的壓力。所以我們建議依循上述步驟，先做橋式，把滾筒放到下背；2 分鐘結束後，一樣先把滾筒抽出來，再讓臀部回到地面，而不是身體直接坐起來，因為這樣下背會承受很大的壓力，有受傷的風險。

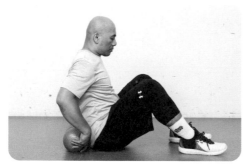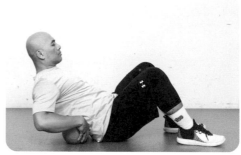

【圖 5.34 避免動作：滾筒放在下背處然後往後躺】

關於按壓時間的部分，不限 2 分鐘，因教學時間有限，所以會設定時間；你可以按超過 2 分鐘，慢慢等待下背張力的釋放。除了定點按壓外，在熟悉滾筒的按壓後，也可以讓身體微幅的左右擺動（腳掌都貼在地上），或是前後移動，選擇你覺得按起來比較有感覺的方式。原則上，選擇的按壓方式必須要能逐漸減緩下背的張力，而不是加劇原本的問題。

步驟 2：再進行躺姿大腿後側伸展

進行前面提到的躺姿大腿後側伸展（圖 5.35），每邊 10 次。提醒一下，操作時請放慢速度進行，同時不用刻意把腳完全伸直，覺得有阻力時，就可以慢慢彎曲膝蓋。你想像一下，緊繃的坐骨神經正處於憤怒的狀態，我們要放慢速度來安撫坐骨神經，上面提到的方式，我們稱為「神經牽拉」（nerve flossing），或稱「神經滑動」（nerve gliding）。

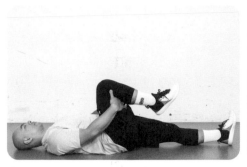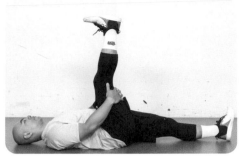

【圖 5.35 躺姿大腿後側伸展】

　　進行完上述動作後，可以再練習弓箭步大腿後側動態伸展，看膝窩或其他地方的張力是否明顯降低。若有，代表這方式有效，有時間的話，可以再進行一次上述流程。

　　在教學實務上，我接觸到的多數學員皆從事久坐類型的工作（包括需要長時間開車），因此大家或多或少都有坐骨神經緊繃的狀況，只是程度上的差別，有幾位學員甚至曾因坐骨神經疼痛而求醫。為什麼我們要正視坐骨神經緊繃呢？因為它會影響臀部的功能，讓臀部肌肉延遲反應甚至失能，進而影響你運動或訓練的品質。

　　步驟 2 的動作，平常上班處於坐姿時也能進行，我會鼓勵學員早上進行一次、下午一次，晚上一次，每次每邊各 10 次，以下是坐姿的操作方式（圖 5.36）：

步驟 1：坐姿，雙腳彎曲，如果有椅背的話，可以背靠椅子，雙手放在椅子的扶手上，讓身體比較穩定；若沒有扶手，手可以放在腳上。

步驟 2：讓右腳慢慢往上抬起伸直，同時腳掌勾。不用刻意把腳完全伸直，感覺到阻力時，就可以慢慢彎曲膝蓋回到地上，單邊進行完指定次數，再換邊進行。

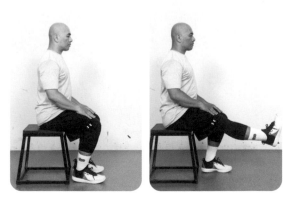

【圖 5.36 坐姿大腿後側伸展（僅有下半身動作）】

這個動作也可以加入上半身及頸部，像在抬腳的過程中，身體往後仰，頸部也順勢抬起；接著腳往下放的過程中，身體彎曲，頸部往前彎（圖5.37）。上班族的肩頸都比較僵硬，頸部往後抬的過程可能會不適，所以請依照自己的狀況來決定是否要加入上半身及頸部的動作。

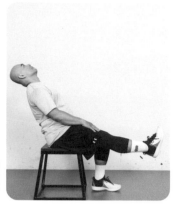

【圖 5.37 坐姿大腿後側伸展增加上半身的動作】

最後，學員曾問我說：「我大腿後側很緊，可以做靜態伸展來改善它的柔軟度嗎？」

肌肉緊繃有兩種，一種是肌肉被拉長，另一種是肌肉縮短。除非刻意訓練大腿後側肌肉，或者運動過程中頻繁地使用大腿後側，最終使得肌肉縮短而造成緊繃，否則久坐族群感受到的大腿後側緊繃，其實是因為大腿後側被拉長。

長時間久坐容易導致骨盆前傾（圖5.38），而骨盆前傾會將大腿後側拉長，如果刻意進行大腿後側的靜態伸展，去伸展原本已經被拉長的肌肉，反而會破壞原本平衡的結構，造成結構不穩定，引起其他問題，像是下背疼痛、膝蓋疼痛等，甚至因大腿後側過度伸展導致受傷。

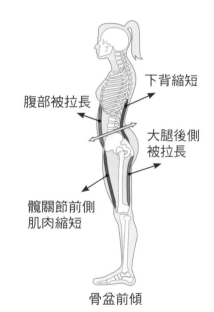

下背縮短

腹部被拉長

大腿後側被拉長

髖關節前側肌肉縮短

骨盆前傾

【圖 5.38 骨盆前傾造成大腿後側背拉長】

有的學員在上瑜伽課後，雖然當下會覺得舒服，但日後卻出現膝蓋疼痛或大腿後側疼痛，極有可能是因為大腿後側過度伸展。有的瑜伽課程或者線上影音內容會刻意追求大量的大腿後側伸展，但這不是合乎邏輯的做法。

改善骨盆前傾導致的大腿後側緊繃，正確的方式是要從核心肌群及臀部來著手，當骨盆前傾的幅度減少，大腿後側的緊繃自然會舒緩。下面提供一個簡單的做法供大家自行驗證：

步驟 1：前測
先進行碰腳尖的動作來感覺大腿後側的緊繃感，同時觀察手指與腳尖的距離。

步驟 2：喚醒肌肉
依照肌肉喚醒技術的章節，喚醒核心肌群與臀大肌的肌肉，也可以同時喚醒跟骨盆相關的肌肉，如橫膈膜、腰肌、大腿後側等。

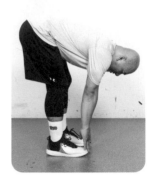

步驟 3：升張法
提升「腹直肌」與「臀大肌」肌肉的張力，減少骨盆前傾的幅度。

【圖 5.39 碰腳尖】

提升腹直肌張力的方式如下：平躺在地上，雙腳伸直與肩同寬，腳尖朝上，雙手放在頭後面，接著進行「捲腹」的動作（圖 5.40），維持 6 秒，休息 6 秒（休息時，讓身體回到地上），總共進行 5 次。

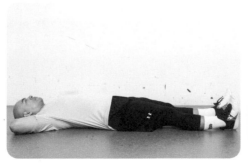

【圖 5.40 活化腹直肌】

進行動作時請讓手肘朝外，因為在手肘朝前的情況下，很容易透過頸部與胸肌的來代償，反而沒有練到腹部（圖 5.41）。

提升臀大肌張力的方式，可參考第四章介紹過的「趴姿屈膝伸髖等長」（p.108）。

【圖 5.41 錯誤動作：手肘朝前易透過頸部與胸肌來代償】

步驟 4：後測

再進行一次碰腳尖的動作，跟前測結果做比較，觀察其差異。

髖外展動態伸展

伸展的目標區域在髖關節外側，通常這動作會搭配胸椎旋轉，並且以左右腳交替的方式來進行，操作步驟如下：

步驟 1：預備姿勢為四足跪姿。

步驟 2：雙腳往後伸直，腳跟向後踩。

步驟 3：右腳跨到右手的旁邊。

 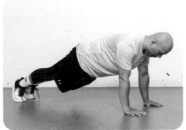 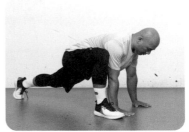

【圖 5.42 四足跪姿，雙腳往後伸直腳跟後踩，右腳跨到右手旁邊】

步驟 4：用右手手肘去觸碰右腳腳踝（碰不到沒關係），接著讓上半身往外打開，右手向上延展伸直，接著右手回到地面上，右腳回到預備位置。

步驟 5：換成左腳，進行步驟 3 及 4 的動作。

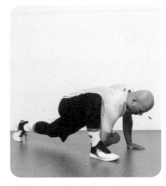
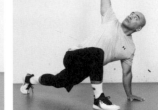

【圖 5.43 讓右手手肘去觸碰腳踝後向上展開】

步驟 6：左右交替共進行 10 次。

如果後腳無法撐在空中，也可以改以跪姿進行。

跪姿髖外展
動態伸展

髖內旋及外旋動態伸展

伸展的目標區域在髖關節內旋及外旋肌群，操作步驟如下：

步驟 1：預備姿勢。坐姿 90/90（讓前腳的小腿與大腿呈 90 度，後腳的小腿與大腿呈 90 度），雙手平舉（圖 5.44）。

步驟 2：身體往後轉 90 度（圖 5.45）。

① 前腳膝蓋先貼地，以後腳膝蓋轉動，同時身體跟著後腳膝蓋轉。

② 當後腳髖關節無法再外轉時，前腳膝蓋可離地，跟著身體一起轉動。

③ 後腳膝蓋貼地。

④ 前腳膝蓋貼地。

【圖 5.44 坐姿 90/90 】

當後腳的大腿外側貼到地面時，再讓身體轉回預備姿勢，這樣來回算 1 次。

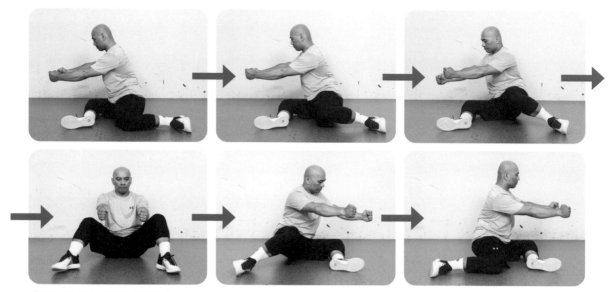

【圖 5.45 髖內外旋動態伸展】

有兩點要特別提醒：

1. 進行動作時，上半身是跟著後腳大腿一起轉動，而非靜止不動。因為上半身靜止不動的情況等同於在扭轉下背，這不是我們要的動作。
2. 呈現坐姿 90/90 時，若覺得某一邊的髖關節前側、鼠蹊部或下背有不適，建議跳過這個動作。

跳圈圈

教學時，我通常使用直徑為 50 公分的呼拉圈，若沒有呼拉圈，也可以用繩子圍成一個圈圈來進行操作。我會依序進行以下的動作，每個動作進行 10 秒，休息 10 或 20 秒，再接續下一個動作。休息的時間長度可視每個人的狀況來調整，若太喘的話，可以延長休息時間。

操作時，預備姿勢皆為雙腳與肩同寬，膝蓋微彎，臀部向後屈曲。先掌握動作，隨著你每次的訓練，對動作愈來愈熟悉之後，可以加快速度。

先說明一下，靠近圈圈的一側稱為「內側腳」，離圈圈較遠的一側稱為「外側腳」。以圖 5.47 為例，右腳為內側腳，左腳為外側腳。

【圖 5.46 跳圈圈預備姿勢】　【圖 5.47 內側腳與外側腳】

動作1：左右滑步與定住

步驟 1：身體面對正前方，站在圈圈的左側。

步驟 2：內側腳先進，接著再外側腳進，然後右腳踏出圈外落地，最後左腳離地，定住約半秒。教學時，我搭配動作的口令是「進－進－出」（圖 5.49）。

【圖 5.48 預備，站在圈圈左側】

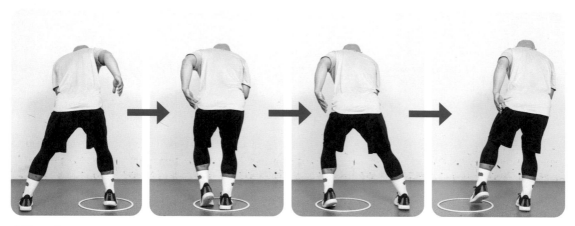

【圖 5.49】

步驟 3：內側腳進（此時的內側腳為左腳），接著外側腳進，最後左腳踏出圈外落地，然後右腳離地，定住約半秒，口令同樣是「進－進－出」（圖 5.50）。

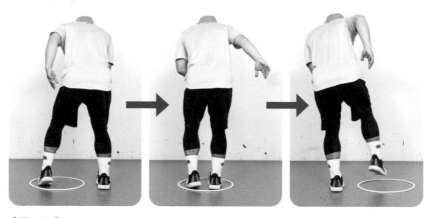

【圖 5.50】

步驟 4：重覆步驟 2 及步驟 3，直到指定的時間結束。

　　雖然照片中是整個腳掌落地，但通常只有前腳掌點地，尤其在速度加快時。接下來的動作也是一樣。

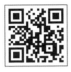

動作2：前交叉

步驟 1： 身體面對正前方，站在圈圈的左側（圖 5.51）。

步驟 2： 外側腳從身體的前側進圈圈，即左腳進，接著內側腳（右腳）直接跨過圈圈、踏到右側圈外，最後左腳踏至右側圈外落地。教學時，我搭配動作的口令是「進－出－出」（圖 5.52）。

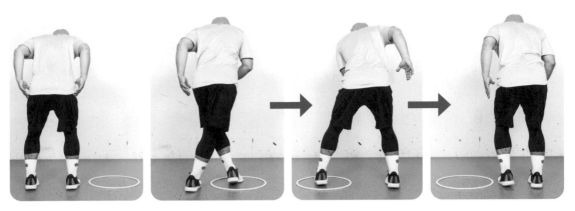

【圖 5.51】 　　　　　【圖 5.52】

步驟 3： 外側腳從身體的前側進圈圈，此時的外側腳為右腳。接著內側腳（左腳）直接跨過圈圈、踏到左側圈外，最後右腳踏至左側圈外落地，口令同樣是「進－出－出」（圖 5.53）。

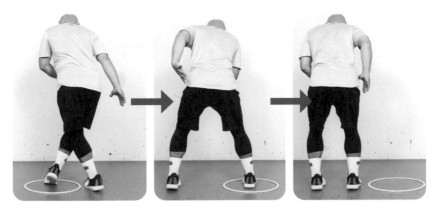

【圖 5.53】

步驟 4： 重覆步驟 2 及步驟 3，直到指定的時間結束。

動作3：後交叉

後交叉跟前交叉動作類似，差別在於腳在進圈的時候是由身體後方交叉進圈圈（圖 5.54），而前交叉則是由身體前方。

曾有一位從事登山嚮導的學員跟我分享：「前交叉及後交叉與雪地步伐中的法式步伐有相似性，雖然這種步伐是用於雪地，但如果一般人想要提升走路效益，這種步伐也能用在一般的地形，並不侷限於雪地。」

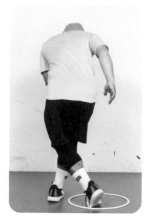

【圖 5.54】

動作4：出－出－進－進

步驟 1：站在圈圈內（圖 5.55）。

步驟 2：左腳往圈外點地，緊接著右腳往圈外點地，教學時，我搭配動作的口令是「出－出」（圖 5.56）。

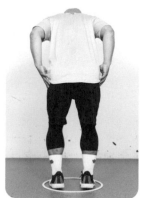

【圖 5.55】　　　　【圖 5.56】

步驟 3：左腳往內點地，緊接著右腳往內點地，口令同樣是「進－進」（圖5.57）。

步驟 4：重覆步驟 2 及步驟 3，直到指定的時間結束。

【圖 5.57】

進行這動作時，目標是讓身體重心都維持在圈圈裡，腳往圈外點的時候，身體並沒有移出去，只是讓腳往外輕點地面，而不是整個身體跨出去踩地。

原則上，先出去的腳就先進來，同時可以練習第一步先動「非慣用腳」，去發展身體不熟悉的出腳方式。

動作5：開合

這動作就是讓下肢進行開合。

步驟 1：站在圈圈內（圖 5.58）。

步驟 2：雙腳同時出（圖 5.59）。

步驟 3：雙腳同時進（圖 5.60）。

步驟 4：重覆步驟 2 及步驟 3，直到指定的時間結束。

【圖 5.58】　　　　　　【圖 5.59】　　　　　　【圖 5.60】

動作6：橫向跳

步驟 1：身體面對前方，站在圈的左側，左腳在圈外，右腳在圈內（圖5.61）。

步驟 2：保持雙腳寬度，兩腳同時向右輕跳，同樣是一隻腳在圈內，一隻腳在圈外（圖5.62）。

【圖 5.61】　　　　　　【圖 5.62】

步驟 3：重覆步驟 1 及步驟 2，直到指定的時間結束。

進行這動作時，要把身體的重量放在圈內的腳，外側腳只是點地，而不是整個身體跳出去。

動作7：往前的進－進－出－出

步驟 1：圈圈擺在身體前方（圖 5.63）。

步驟 2：雙腳依序進到圈內（圖 5.64）。

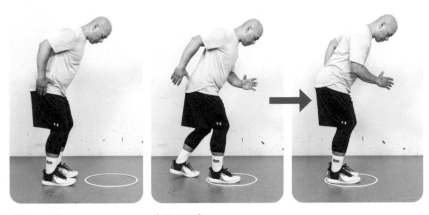

【圖 5.63】　　【圖 5.64】

步驟 3：雙腳依序走出圈外（圖 5.65）。

步驟 4：重覆步驟 2 及步驟 3，直到指定的時間結束。

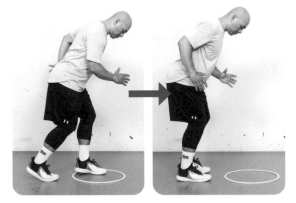

【圖 5.65】

倒退的進進出出

　　這個動作有一個變化版本，就是背對圈圈來進行（圖 5.66）。後退的進行方式對於大部分的人來說都比較陌生，更考驗身體的控制能力。

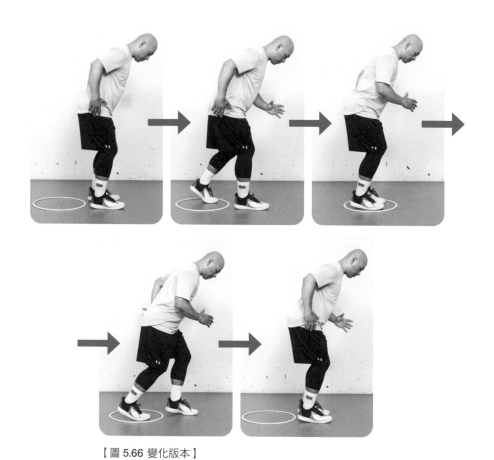

【圖 5.66 變化版本】

動作8：剪刀腳

步驟 1：圈圈擺在身體前方，雙腳一前一後，左腳站在圈內，右腳站在圈外（圖 5.67）。

步驟 2：開始動作時，換腳，左腳跳出圈外，右腳跳進圈內（圖 5.68）。

步驟 3：重覆步驟 1 及步驟 2，直到指定的時間結束。

【圖 5.67】　　　【圖 5.68】

動作9：轉髖步

步驟 1：圈圈擺在身體前方（圖 5.69）。

步驟 2：想像穿牛仔褲，讓皮帶扣轉向左邊 30 ～ 45 度（視每個人的能力），此時右腳會踏進圈圈裡；或者想成讓右邊的側邊口袋轉向前方（圖 5.70）。

【圖 5.69】　　　【圖 5.70】　　　【圖 5.71】

步驟 3：想像穿牛仔褲，讓皮帶扣轉向右邊 30 ～ 45 度；或者想成讓左邊的側邊口袋轉向前方，此時左腳會踏進圈圈裡，但上半身都盡量面向前方（圖 5.71）。

步驟 4：重覆步驟 2 及步驟 3，直到指定的時間結束。

順時針　　　逆時針

這動作有一個變化版本稱為「轉圈圈」，就是以「順時針」與「逆時針」的方式進行轉髖的動作。順時針轉圈圈進行完指定秒數，休息結束之後，換成逆時針轉圈圈。

跳圈圈進階方式的設計

如果你在進行動作時覺得輕鬆，隔天也不覺得肌肉特別痠痛（如小腿），就可以考慮提高強度。提高強度的方式有兩種，一是身穿「負重背心」，我們會從 10 磅的重量開始（約 4.5 公斤），若沒有負重背心的話，可以揹負登山背包或越野背包。

第二是增加高度，將圈圈換成運動地墊。工作室的地墊一片高度為 2.5 公分（尺寸為 50 公分 × 50 公分），可以將地墊疊起來增加高度，通常從 3 片地墊開始，若沒有地墊的話，可以考慮使用奧林匹克槓片、階梯踏板或牢固的物體來進行，盡量選擇表面有止滑的物體。

創造地形　　　增加高度
視覺變化

另外還有一種變化，將地墊放在兩邊，創造「地形」及「視覺」上的變化，雖然安排的動作都一樣，但地形上的改變會影響身體操作的「感覺（空間感）」。有的人換到這種變化時，原本已經熟悉的動作模式會開始出現錯亂，經過幾次的訓練後才會恢復正常。

Chapter

6

改善下坡能力

實際狀況中，很多人在下坡時會膝蓋疼痛，主要原因為「疲勞」，疲勞導致肌肉延遲反應，肌肉延遲反應導致關節不穩定，而不穩定會引發緊繃，若持續進行走動，緊繃最終會轉變成疼痛。而為什麼會出現疲勞，有兩個常見的原因：

第一是「只喝水」。登山過程中沒有補充運動飲料及熱量，導致肌肉疲勞，而下坡跟上坡相比，下坡由於「高度差」與「速度」，帶給膝蓋的壓力更大（數倍體重），因此更容易加劇肌肉疲勞的結果。

第二是「沒有事前的準備計畫」。如果你平時沒有規律從事登山或長時間行走的活動，而是臨時與朋友約了登山行程（半日或一日），即使你平常有規律運動或從事肌力訓練，但身體並不習慣長時間在崎嶇不平的陸面行走，就容易使肌肉產生疲勞。

如果遇到上述這種臨時約定的情況，除了記得攜帶水、運動飲料及補給外，在過程中也要適時安排休息時間，讓肌肉獲得恢復。登山過程中，不要等到「快爆掉」的時候才休息，這時身體所需要的恢復時間會比你預期來得長，而疲勞的累積很容易影響到後面的行程。

不管是上坡與下坡，如果剛開始登山就覺得膝蓋不適，跟疲勞就無太大關係，可能是肌肉延遲反應（透過肌肉喚醒術來解決）、非肌肉組織受傷（如半月板，找尋醫師做檢查）或肌力不足以負擔登山所帶來的壓力等。

而針對肌力不足所導致膝蓋疼痛的問題，可以透過肌力訓練來解決，尤其是離心階段（順著重力的方向移動）的動作控制。以下肢膝主導動作的分腿蹲來說，指的是身體由上往下的過程（圖 6.1）。

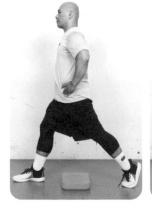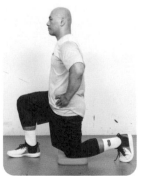

【圖 6.1 分腿蹲】

實際教學時，我不會特別要求身體往下要放慢，但至少是有控制的情況。以分腿蹲為例，我會在後腳膝蓋正下方放置一個軟墊，往下蹲的過程中，讓膝蓋輕點軟墊，而不是以自由落體的方式重擊軟墊。若沒辦法控制落下的速度，代表重量選擇太重，建議減輕重量。記得，先求「控制」，再求「漸進負荷」，才是透過肌力訓練來預防傷害的關鍵。

有時在團體課中，遇到學員急著做完的情況，我會利用手機的節拍器 APP（圖 6.2）來控制下蹲的速度，將節奏（tempo）設定為 60，APP 會發出「答－答－答－答」的聲音。我會提示學員，動作往下的過程中會經過三個「答」，第三個「答」的時候剛好讓膝蓋輕點到軟墊，點到後再順順地站起來，然後反覆持續進行。

【圖 6.2 節拍器 APP】

只做肌力訓練其實是不夠的，因為肌力訓練的肌肉收縮是「慢」速的，即肌肉經歷的是慢速的離心過程。但在登山下坡時，肌肉是快速的離心過程，身體帶著較快速度往下走時，下肢必須快速地進行減速，不讓身體跌倒。因此，若在訓練時沒考慮到「速度」，在實際面臨下坡考驗時，由於肌肉不適應，在連續下坡一段時間後，可能還是會腿軟、站不穩。

為了解決這個問題，我會安排「原地墊上前弓步」（圖 6.3）。這個動作需要的空間不大，而且包含了「高度差」及「速度」兩個元素，可充分發展下肢面對快速離心的耐受能力，這不僅適用於登山，也適用於越野跑運動。在此提醒一下，前弓步是屬於動態版本的「分腿蹲」，難度比分腿蹲更高，更需要下肢肌力及身體控制，建議先掌握分腿蹲後再練習此動作。

【圖 6.3 原地墊上前弓步】

原地墊上前弓步

原地前弓步

首先，從原地前弓步開始練習，以右腳為例：

步驟 1：站姿，雙手自然垂放（圖 6.4）。亦可讓右手彎曲，使手掌的位置在右胸前方。

步驟 2：想像身體是一塊木板，身體往前落下，然後右腳向前踩在地上，同時左手彎曲，手掌位置在左胸前方，而右手自然垂放，手掌置於右邊臀部旁邊。整個腳掌都踩在地上後，不要讓身體再往下，而是盡快地讓身體煞車（圖 6.5）。

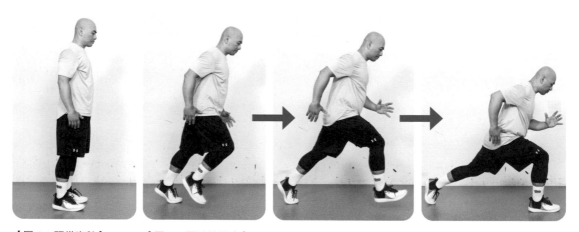

【圖 6.4 預備姿勢】　　　【圖 6.5 原地前弓步】

步驟 3：回到站姿，即步驟 1。建議搭配擺臂的方式將身體帶回站姿，方式是將右手快速上拉至右胸前，左手回到臀部旁邊。這樣算 1 次，完成指定次數之後，休息30 秒，再換邊進行。

操作時注意事項

1. 腳踩在地上時，透過前腳掌來落地（圖 6.6），而非腳跟（圖 6.7）。

2. 腳往前踩地時，後腳腳跟要離地，腳尖及膝蓋要面向前方，注意事項跟分腿蹲是一樣的。

3. 腳往前踩在地上的距離要多遠呢？前後腳的距離通常就是你做分腿蹲時的步距，如果覺得太吃力，可以選擇將步距縮短，這樣對下肢的壓力會比較少（圖 6.8）；當你慢慢習慣之後，再將步距加長（圖 6.9）。

【圖 6.6 以前腳掌來落地】

【圖 6.7 錯誤動作：以腳跟來落地】

【圖 6.8 短步距】

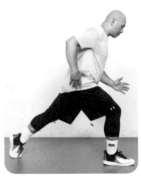
【圖 6.9 長步距】

4. 上半身要前傾，想像額頭在前腳腳掌上方（圖 6.10、6.11）。上半身前傾雖然會將更多的體重轉移到前腳，但主要目的在於增加臀部及大腿後側的參與，讓身體學習透過臀部、大腿後側及股四頭肌來緩衝落地時的壓力。

5. 如果上半身與下半身變成兩段式進行（上半身先回，下肢才跟著回），或者依賴頭部往後擺來將身體帶回站姿，代表對你來說難度太高，建議減少次數。

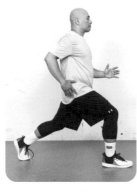
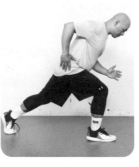
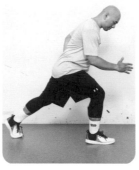

【圖 6.10 上半身直立，主要由膝關節周圍的肌肉來緩衝壓力】

【圖 6.11 上半身前傾，由髖關節及膝關節周圍的肌肉來緩衝壓力】

【圖 6.12 同手同腳】

6. 熟悉單邊動作後，再進行交替。交替進行原地前弓步比較考驗身體的協調能力，對初學者來說，很容易出現同手同腳的情況（圖 6.12），所以建議熟悉單邊動作後，再練習交替的版本。

組數及次數的安排

建議組數是 2～3 組，每組每邊的次數是 10～15 次，換邊之前可以休息 30 秒。對於第一次接觸這類型訓練的人，可以先從 2 組開始，每組每邊進行 10 次，然後再增加到 3 組；接著再漸進至 2 組，每組進行 15 次；最後再漸進到 3 組 15 次。若 3 組 15 次覺得沒挑戰性，可以考慮如下方式漸進難度。

漸進難度

● **增加負重**

可以穿負重背心、越野背心背包或揹登山背包。原則上在訓練時，我希望手臂可以自由擺動，所以我不會選擇手持負重（如啞鈴）的方式來進行動作，因為當手持的負重愈重，愈會影響擺臂的動作及速度。

增加高度

可以選擇牢固的矮椅或箱子，或將健身地墊疊起來，站在上面進行原地前弓步的動作。以工作室為例，我們會使用厚度 2.5 公分，長寬各為 50 公分的健身地墊，大部分的人都可以從 3 片的高度開始（7.5 公分）進行訓練；工作室也有 15 公分及 30 公分高的鐵箱，我們也會用鐵箱疊加地墊來進行訓練，讓能力較好的人進行更高強度的訓練，同時培養面對下坡的自信。

提醒，漸進難度的前提是你能「控制」動作，當無法快速地進行煞車、下肢開始發抖，或者身體呈兩段式的動作時，代表難度太高，建議要降低難度。

動作變化

斜板

工作室有訓練輔助防滑斜板，我們會搭配地墊來使用，當你往前進行前弓步時，腳要踩在斜板上，讓腳踝更貼近於實際下坡的角度。

【圖 6.13 使用斜板輔助弓步】

● 多方向

往不同方向的位置進行弓步，訓練身體的協調性及重心轉移的調整能力，比方說，在前面放置兩個地墊，以右腳為例，第一次，右腳往左邊的地墊踩，第二次往右邊的地墊踩，這樣交替進行。每操作一次後，透過踮步來調整腳步及重心，讓身體轉向往另外一個地墊落下。

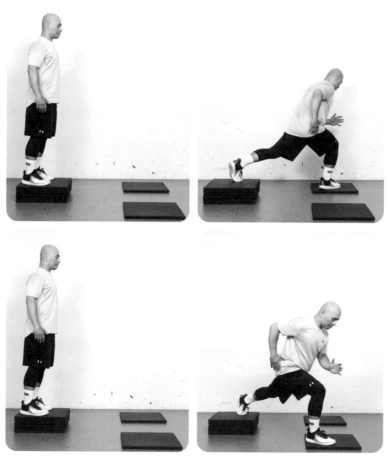

【6.14 多方向進行弓步】

Chapter

7

登山肌力訓練計畫安排方式

我們可以將前面幾章的內容串聯起來，建立一套完整的訓練課表，全面發展登山所需要的各種能力。流程的安排如下：

步驟 1：肌肉喚醒術
步驟 2：熱身動作
步驟 3：發展靈活腳步（跳圈圈）
步驟 4：發展下坡能力
步驟 5：肌力課表

在本章節，我會列出實務訓練時所安排的詳細流程，讀者可以根據自己的時間、熟悉的動作與手邊的工具來進行調整。

步驟1：肌肉喚醒術

喚醒肌肉，讓肌肉各司其職，減少代償發生，有助增加整體的訓練品質及效率。原則上可以參考第三章的說明：

位置	關聯的肌肉
耳根後 & 頭蓋骨底部	臀部
胸骨前側	橫膈膜
乳頭以下・肋骨下緣以上	髖內收肌群、橫膈膜、闊背肌及肩膀屈曲相關肌群
肚臍下方	腰肌
肋骨與骨盆之間	股四頭肌
大腿內側	核心肌群、股四頭肌
大腿外側	Fascia Lata、臀中肌
腰部後側	大腿後側

上述操作完之後，在實務教學時，我會請學員進行腹部按摩 2 分鐘，身體以逆時針方向，讓球繞著肚臍來畫圓（圖 7.1，操作方式見 p.88）。

坐骨神經緊繃的人，我會請他們使用滾筒按
壓下背，然後進行神經滑動的動作。流程如下，
詳細操作方式請參見第五章 p.159 的說明。

【圖 7.1 腹部按摩】

步驟 1：使用滾筒定點按壓下背

平躺在地上，雙腳屈膝，腳掌踩地，臀部往上推，把滾筒放在下背，慢慢地讓滾筒
在下背附近前後移動，找到一個比較「痠」的位置後，停留在該位置 2 分鐘。

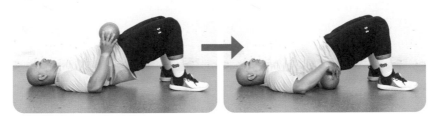

【圖 7.2 橋式，將滾筒放在下背，然後找到痠痛的點，定點按壓】

2 分鐘結束之後，先將滾筒抽出來，再讓臀部回到地面。

步驟 2：躺姿大腿後側伸展

進行躺姿大腿後側伸展，每邊 10 次。

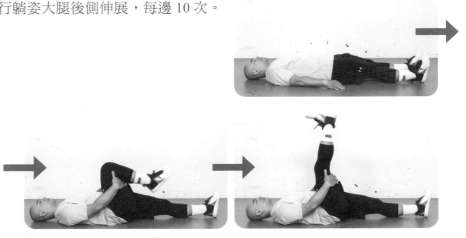

【圖 7.3 躺姿大腿後側伸展】

步驟2：熱身動作

每個人都有自己偏好的熱身流程，原則上，我會建議在髖關節的部分多花點工夫，可以將第五章所提到的髖關節伸展動作放進熱身裡面。

順序	動作	次數
1	髖屈肌靜態伸展	每邊各 30 秒
2	股四頭肌靜態伸展	每邊各 30 秒
3	髖外旋靜態伸展	每邊各 30 秒
4	髖內收動態伸展	每邊各 10 次
5	弓箭步大腿後側動態伸展	每邊各 10 次
6	髖外展動態伸展	交替共 10 次
7	髖內旋及外旋動態伸展	交替共 10 次

如果需要更詳細的熱身內容，可以參考《從年輕人到銀髮族都適用的強膝訓練》第八章有更完整的說明。

步驟3：發展靈活腳步

操作第五章「跳圈圈」的動作，每個動作會進行 10 秒，動作間會休息 10 ～ 20 秒（視自身體能狀況而定），可以操作兩輪，第一輪當作是熱身，先放慢速度熟悉腳步，第二輪是正式的訓練，可以加快速度，同時漸進難度。

▶ **動作 1：左右滑步與定住**
▶ **動作 2：前交叉**
▶ **動作 3：後交叉**
▶ **動作 4：出出進進**
▶ **動作 5：開合**
▶ **動作 6：橫向跳**

▶ 動作 7：往前的進進出出
▶ 動作 8：倒退的進進出出
▶ 動作 9：剪刀腳
▶ 動作 10：轉髖步

如果你十分熟悉動作 9 及 10，可以進階操作「旋轉」版本的轉髖步，順時針 10 秒，休息 10 秒，然後逆時針 10 秒。

步驟4：發展下坡能力

參考第六章內容進行前弓步，進行 2 ～ 3 組，每組每邊進行 10 ～ 15 次，換邊前可以休息 30 ～ 60 秒。第一組為熱身組，第二或第三組可以漸進難度，適度地給身體進一步的挑戰。

步驟5：肌力課表

我喜歡使用「配對組」的方式來安排課表，配對組是指將兩個或三個動作組合在一起，然後循環進行，以下是常見的「三配對組」組合方式：

A. 下肢動作
B. 上肢動作
C. 核心訓練動作／輔助動作（如下肢大腿後側主導）

先操作 A 動作，然後操作 B 動作，最後操作 C 動作，若還有下一組的話，再回到 A 動作、B 動作、C 動作……，以此類推。

動作間可視自身的體能狀況來加入休息時間。如果做完動作後覺得太喘或無法維持適當的動作控制及專注力，建議延長休息時間，或減少配對組的動作個數，像是改成「兩配對組」：

A. 下肢動作

B. 上肢動作

或者，受限於器材的關係，無法循環操作多個動作，也可以考慮 A 動作操作完指定的組數及次數後，再進行下一個動作。

動作的安排上，因為下肢是課表的「主食」，操作時也更需要專注度及身體的活力，所以會優先進行，然後再安排上肢及核心訓練的動作。在時間有限的情況下，也可以只訓練下肢動作。

一份課表中，我會安排兩個配對組，兩個配對組所進行的動作不同，由「數字」來做區分，1A ～ 1C 為第一個配對組，2A ～ 2C 為第二個配對組，第一個配對組做完指定的組數之後才會進行第二個配對組，配對組之間可以視自己的體能狀況來調整休息時間。

1A. 下肢動作

1B. 上肢動作

1C. 核心訓練動作／輔助動作（如下肢大腿後側主導）

2A. 下肢動作

2B. 上肢動作

2C. 核心訓練動作／輔助動作（如下肢大腿後側主導）

那兩個配對組分別的動作該怎麼挑選呢？人的專注度與體能是有限的，所以盡可能將「最重要」的動作放在第一個配對組，然後次重要的動作放在第二個配對組。以下肢動作來說，在實務經驗上，多數人都有髖關節失能的狀況，導致膝關節及下背出現不適或疼痛，所以我會將髖關節主導的動作擺在第一個配對組，而膝關節主導的動作擺在第二個配對組：

1A. 下肢髖主導

2A. 下肢膝主導

以上肢動作來說，上肢水平拉的動作比較重要，所以它會安排在第一個配對組中，然後上肢水平推會放在第二個配對組中：

1A. 下肢髖主導

1B. 上肢水平拉

2A. 下肢膝主導

2B. 上肢水平推

核心訓練動作的部分，我不會將負重行走安排在第一個配對組，因為負重行走夠重的話，它會使握力疲勞，當你無法握住重的負荷時，就會影響到其他動作的操作。大腿後側主導的動作通常被歸類為「輔助動作」，因此通常會安排在第二個配對組進行。如果一開始就進行大腿後側訓練，導致大腿後側疲勞，會影響到其他主要下肢動作的訓練效果及動作品質，如下肢髖主導與下肢膝主導動作模式。

1A. 下肢髖主導

1B. 上肢水平拉

1C. 核心訓練動作（斜向畫線或起立）

2A. 下肢膝主導

2B. 上肢水平推

2C. 核心訓練動作（負重行走或大腿後側主導動作）

以下是我們工作室的典型課表，上肢水平拉我們都是使用吊環划船來進行，但因為並非所有讀者家裡都有吊環，所以我將動作更換為三點式單手啞鈴划船：

	動作模式	動作	組數	次數
1A.	下肢髖主導	啞鈴直膝硬舉	3	8 次
1B.	上肢水平拉	三點式單手啞鈴划船	3	8 次／每邊
1C.	核心訓練動作	跪姿斜向畫線	3	8 次／每邊
2A.	下肢膝主導	啞鈴酒杯式分腿蹲	3	8 次／每邊
2B.	下肢水平推	伏地挺身	3	8 次
2C.	核心訓練動作	農夫走路	3	60 步

　　如果平常有運動習慣，體能狀況不錯，建議安排更多的動作，提供身體更全面的發展。你可以擴大配對組的數量，從三配對組變成四配對組，加入自己偏好或者需要加強的動作。比方說，1D 加入肘撐起立，而 2D 加入大腿後側主導的動作。

	動作模式	動作	組數	次數
1A.	下肢髖主導	啞鈴直膝硬舉	3	8 次
1B.	上肢水平拉	三點式單手啞鈴划船	3	8 次／每邊
1C.	核心訓練動作	跪姿斜向畫線	3	8 次／每邊
1D.	核心訓練動作	肘撐起立	3	3 次／每邊
2A.	下肢膝主導	啞鈴酒杯式分腿蹲	3	8 次／每邊
2B.	下肢水平推	伏地挺身	3	8 次
2C.	核心訓練動作	農夫走路	3	60 步
2D.	下肢大腿後側主導	趴姿彈力帶腿後勾	3	8 次／每邊

　　若一週可以練 2 次的話，建議中間至少休息 1 ～ 2 天。第二天課表的部分，我習慣將配對組中的下肢及上肢動作模式互換，然後其他動作模式會換不同的動作，給予身體不同的刺激：

	動作模式	動作	組數	次數
1A.	下肢膝主導	雙手持啞鈴的分腿蹲	3 組	8 次／每邊
1B.	上肢水平推	地板單手啞鈴臥推	3 組	8 次／每邊
1C.	核心訓練	肘撐起立	3 組	3 次／每邊
2A.	下肢髖主導	窄分腿直膝硬舉	3 組	8 次／每邊
2B.	下肢水平拉	三點式單手啞鈴划船	3 組	8 次／每邊
2C.	核心訓練動作	行李箱走路	3 組	60 步／每邊

　　雖然上表下肢水平拉的動作兩天都一樣，如果你知道其他動作或有相關器材的話，也可以做替換，像是吊環反式划船、滑輪機划船等。

　　對初學者來說，若不熟悉動作的細節，建議先從輕負荷開始，邊操作邊參考動作的說明來修正細節，熟悉動作後，再漸進難度。

週期訓練計畫的安排方式

　　登山是一項需要長時間負重行走的運動，因此在肌力訓練的安排上，最終的訓練目標會放在肌肉耐力（簡稱肌耐力）的發展，所以動作會以**高反覆次數**為主，因為它對發展肌耐力比較有效率。但高反覆次數並非代表「徒手」或持很輕的重量來進行動作，而是選擇**有挑戰性**的重量，這個觀念需要釐清。

　　什麼叫做「有挑戰性」的重量呢？你或許聽過 1RM（Repetition Maximum），它代表什麼意思呢？它是指：「在特定動作上，一次能舉起的最大重量，此為運動科學定義的 1RM，即一次反覆次數的最大重量。」比方說，靜香的六角槓硬舉動作中，能以 100 公斤的重量進行一次，但沒辦法進行第二次，所以靜香的六角槓硬舉 1RM 為 100 公斤。

若靜香可以拉起 100 公斤的重量進行兩次，但沒辦法進行第三次，我們就稱靜香的六角槓硬舉 2RM 為 100 公斤。因此，nRM 表示「連續 n 次能做到的最大重量」。

那什麼叫做「有挑戰性」呢？這要談到「保留次數」的概念，保留次數是指「還有幾次會力竭」，比方說 10RM 的重量代表這個人可以以此重量進行動作 10 次，則進行其他次數的保留次數如下：

完成次數	保留次數
10 次	0（力竭）
9 次	1
8 次	2
7 次	3

執行動作時，我不建議以「力竭」為目標，原因有以下三點：

1. 對初學者來說，動作容易失去控制而出現代償或受傷。且一旦養成代償的動作模式，日後就需要花更長的時間進行修正，甚至是復健。
2. 需要更長的恢復時間，影響到後續的訓練安排或日常工作，尤其是工作需要高度專注的族群，訓練所產生的疲勞會影響工作的品質。
3. 力竭較有利於肌肉生長的訓練目標，但對登山來說，目標是肌耐力而非肌肉量。因為帶著更多的肌肉上山，在行走時，身體就需要支出更多的氧氣與能量，這並不利於資源有限的登山活動。

在執行動作時，選擇保留次數為 2 ～ 3 次是不錯的做法。比方說，若指定的反覆次數是 10 次，選擇 12RM ～ 13RM 的重量會比較適合。保留次數是一個概念，對初學者來說，很難精準地拿捏，這很正常，就算是有經驗的訓練者也無法非常精準。隨著訓練經驗的增長，精準度會愈來愈高，誤差愈來愈小。

建立基本觀念後，以下開始說明訓練計畫的安排方式，一共有兩種：一種是採取**高反覆次數的訓練方式**，另一種則是**最大肌力的訓練方式**。

方式一：高反覆次數的訓練方式

高反覆次數的訓練（後面簡稱「高反覆訓練」），知識背景是來自於《革命性 1×20RM 肌力訓練計畫》[1]（暫譯），每個動作的組數僅有兩組，第一組屬於熱身組，第二組為高反覆次數，除了對肌耐力發展有顯著的效果之外，這種計畫還有幾個優點：

1. 低水平的衝擊

傳統上，肌力教練在安排訓練課表時會依照所謂的「功能性過度努力」原則：在訓練結束後，生理機能會出現短暫的下降，在經過恢復後，生理機能會高於訓練前的狀態，教練會在超補償階段給予下一次的訓練（見圖 7.4）。

這常用於運動員在非賽季的訓練，因為這段時間運動員處於休賽，所以有充足的時間進行訓練及恢復，不需要擔心因為疲勞而影響到其他的練習或日常工作。

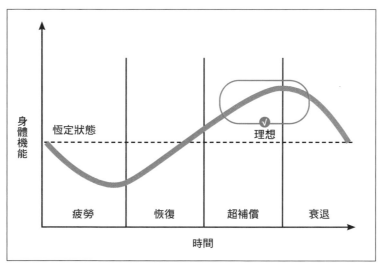

【圖 7.4 訓練後生理隨著時間的變化】

1. Dr. Michael Yessis (2014) *The Revolutionary 1 x 20 RM Strength Training Program*. CreateSpace Independent Publishing Platform.

相對地，高反覆訓練屬於「急性疲勞」的訓練型態，理論上，在訓練中會產生較高的疲勞，但在訓練後 24 至 36 小時的休息期間，身體機能不會下降，而 36 小時後會出現少量的超補償（見圖 7.5）。

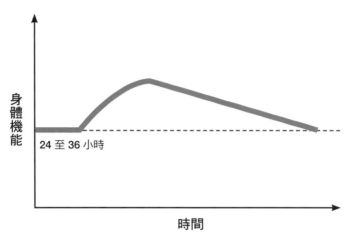

【圖 7.5 訓練 36 小時後會出現少量的超補償】

比起功能性過度努力，這種訓練方式對身體產生的衝擊較低，非常適合有登山需求的忙碌現代人，既符合訓練肌耐力的目的，對生活及工作品質又不會有太大衝擊性。

以我自身以及教學時的經驗來看，將原有的訓練方式換到高反覆訓練，整體訓練時間縮短，而訓練中帶來的疲勞感，來得快去得也快，往往訓練後休息一會，疲勞就會退散。我十分喜歡這種訓練後神清氣爽的感覺，有的學員也覺得這樣的訓練十分簡短且舒服，讓他們有時間去進行其他的工作或訓練。

2. 沒有延遲性肌肉痠痛

這是此項訓練計畫的「重要原則」，《革命性 1×20RM 肌力訓練計畫》作者認為訓練後不該有延遲性肌肉痠痛，但就實務經驗來看，初期很難沒有延遲性肌肉痠痛，尤其是初學者或從高強度低反覆的訓練方式轉換到高反覆訓練。

但若一週能訓練兩次，且規律進行訓練，即使重量逐漸增加，延遲性肌肉痠痛還是會愈來愈少，身體會逐漸適應這樣的訓練型態，接近作者所說的理想情況。

3. 打好動作基礎

比起高強度訓練，它使用的重量相對輕，讓操作者能專注於如何進行動作，動作技術的完整度較高，而不是專注於克服重量。動作完整度高，姿勢不易走樣、代償情況減少，能建立起穩固的動作模式，為日後更高強度的訓練打好基礎。

雖然它屬於低強度訓練，重點在於發展肌耐力，但就最大肌力來說，對初學者也足以產生效果。因此在進行此項計畫時，肌力也會跟著提升，只是就訓練效益來說，它不像高強度訓練來得有效率。

4. 增加毛細血管密度

由於動作的「連續」次數較多，可以發展更多的毛細血管數量，血流量增加，廢物移除會更有效率，同時也會有更多能量傳遞到肌肉端，有利於肌肉的運作。毛細血管增加也是預防疲勞的關鍵，它讓你恢復更快，代表著：

- 進步的基礎：更有效率地適應訓練壓力。
- 進步的關鍵：更頻繁的高品質訓練。
- 更好的表現：更長時間維持高水平的狀態。

這件事情對於長時間行走或者多日行程非常重要，因為一旦處於疲勞，專注力與動作控制下降，受傷和意外的風險就會增加。

5. 韌帶和肌腱肌力的發展

比起肌肉力量的發展，韌帶和肌腱肌力發展一般比較緩慢，它們的發展取決於血流量。因此如同前述，高反覆訓練能讓血流量增加，廢物移除及營養交換會增加，有助於韌帶和肌腱肌力的成長。韌帶和肌腱也扮演穩定膝關節的角色，若它們能更為強壯，膝關節穩定度也會跟著提升，這對長時間負重行走是有幫助的。

▶ 次數與組數的安排

每個動作只會安排兩組，第一組是熱身組，為動作熱身用，反覆次數為 10 次；第二組是正式組，做為當日訓練的目標。

組數	目的
第一組	熱身組
第二組	正式組

習慣多組數、高疲勞訓練的人，在看到動作只有兩組時，初期會感到疑惑，甚至自行增加組數。其實並不需要這樣做，這項訓練的目的不在於追求疲勞或者肌肉的痠痛，而是在有「強度」的情況下進行訓練。

根據動作類型的不同，訓練組有不同的反覆次數設計：

動作類型	目標次數	最低次數
雙邊動作 （如深蹲、硬舉、伏地挺身）	20 次	15 次
單邊動作 （如分腿蹲、單腳直膝硬舉）	15 次	10 次

以雙邊動作來說，至少 15 次，漸進到目標 20 次；而單邊動作，至少 10 次，漸進到目標 15 次。如果你選擇的重量沒辦法達到最低次數，代表太重了，需要減輕重量。

單邊動作是否要漸進到 20 次，視每個人的動作控制能力、肌肉耐受力以及對痛苦指數的接受程度而定。次數愈高，痛苦指數愈高，愈容易出現代謝性酸中毒，同時延遲性肌肉痠痛也愈明顯。若有規律訓練的人，且有明確的登山計畫，目標次數還可以再往上增加，例如增加到 20 次，從實務經驗來看效果極佳。

「山下訓練得愈辛苦，在山上就愈輕鬆」，愈能享受山上的美景。

所謂的「辛苦」並不是力竭，或是累到完全犧牲生活與工作品質，就實際教學經驗來看，部分人的重量選擇都偏「保守」，也就是「保留次數」偏高，可能是 4 或 5 以上。雖然這樣訓練就有效果，但其實重量的選擇可以再「積極」一點，讓訓練再「辛苦」一些，讓訓練所投入的時間發揮更大的效益，你會逐漸發現身體的潛力及強大。

核心訓練動作的部分，以我的訓練及教學經驗，建議的次數如下：

動作		目標次數	最低次數
斜向畫線		15 次	12 次
肘撐起立		5 次	3 次
負重行走	雙邊負重	120 步	60 步
	單邊負重	80 步	60 步

這些次數是從長期的訓練經驗所累積而來的，並沒有絕對的標準，讀者可以自行調整，原則上是以兼具「強度」及維持「動作品質」為準。關於這部分，我經常被問到下列兩個問題：

1. 為什麼「肘撐起立」不做 10 次或 15 次呢？
 答：如果實際做過，應該就會知道為什麼。因為如果重量夠有「挑戰性」，連續操作 5 次，肩膀的肌肉疲勞，控制能力就會明顯下降，動作品質就會下降了。
2. 負重行走為什麼分成「雙邊負重（如農夫走路）」及「單邊負重（如行李箱走路）」呢？
 答：因為雙邊負重目標次數可以比較高。以農夫走路為例，通常不是核心撐不住，而是握不住，若規律訓練，握力的進步很快，它的目標次數可以到 120 步（約 60 秒）；而單邊負重較為考慮核心穩定能力（抗側向屈曲），通常走到一定的步數（如 40 步）之後，就會發現側邊腹部會有痠的感覺（這是正常的，不是做錯的），當肌肉開始疲勞，穩定性就會變差，你就無法維持適當的身體排

列，因此步數其實沒辦法太多，否則可能會出現腰痠的情形，代表身體失控了。當然，以上只是參考而非標準，你可以視自己的情況來調整。

▶ 重量的選擇

這是最多人問的問題，剛開始怎麼抓重量呢？大家都覺得應該有什麼比較科學的方法，可以用來決定重量，讓自己初次訓練就上手；但方法其實僅僅就是「嘗試錯誤法」，從徒手或輕負荷開始操作，逐步增加重量，同時建立起身體對重量的敏銳度，就會慢慢知道什麼重量適合熱身，什麼重量才是有挑戰性，這需要時間累積與身體力行。

第一組為熱身組，選擇帶有一點挑戰性但做完不會覺得有困難的重量，為下一組的訓練來做準備；第二組是訓練組，根據第一組的重量再往上增加重量。舉例來說，以酒杯式分腿蹲，第一組 10 次，第二次 15 次：

第一次訓練	第一組	第二組	備註
重量	無（徒手動作）	2.5 公斤	沒有挑戰性。
完成的反覆次數	10 次／每邊	15 次／每邊	
第二次訓練	第一組	第二組	備註
重量	5 公斤	7.5 公斤	有一點挑戰性。
完成的反覆次數	10 次／每邊	15 次／每邊	
第三次訓練	第一組	第二組	備註
重量	10 公斤	10 公斤	有挑戰性了。
完成的反覆次數	10 次／每邊	15 次／每邊	

以上述例子來做說明，如果你從沒接觸過肌力訓練，對重量毫無概念，在找尋適合重量的階段，可以先從徒手動作開始，然後每一組都會增加重量，這是一個嘗試錯誤的過程。當你覺得第一組的重量開始有一點挑戰，但又可以從容做完，這時第二組就延用第一組的重量即可，這就是第三次訓練中兩組重量都一樣的原因。

補充：非可調式啞鈴，重量的增加級距會以 2 或 2.5 公斤為主，所以若你選擇 10 公

斤的啞鈴，下一個級距就是 12 公斤或 12.5 公斤。

附帶一提，這邊指定的次數是指「連續」進行，不是加起來幾次。比方說，如果目標是 15 下，結果做到 8 下的時候已經不行了，當下就停止該組的訓練，這代表太重了，不需要把剩下的次數補完。

▶ 增加重量的時機

當你找到某個動作有挑戰性的重量後，如果目的是讓動作技術能更扎實，在**使用相同的重量，且連續兩次的訓練中都能比指定的次數再多做兩次時**，第二組可以增加重量，但熱身組不跟著增加重量。這樣的方式適合初學者或曾受過傷的族群。

比方說，酒杯式分腿蹲，持 10 公斤的重量，目標是 15 次，可以連續二次的訓練都完成 17 下，而且未到力竭，在下一次的訓練時就可以增加重量。

第 N 次訓練	第一組	第二組	備註
重量	10 公斤	10 公斤	
完成的反覆次數	10 次／每邊	15 次／每邊	
第 N+1 次訓練	第一組	第二組	
重量	10 公斤	10 公斤	
完成的反覆次數	10 次／每邊	16 次／每邊	超出指定次數 1 次
第 N+2 次訓練	第一組	第二組	
重量	10	10 公斤	
完成的反覆次數	10 次／每邊	17 次／每邊	超出指定次數 2 次
第 N+3 次訓練	第一組	第二組	
重量	10 公斤	10 公斤	
完成的反覆次數	10 次／每邊	17 次／每邊	第二次超出指定次數 2 次
第 N+4 次訓練	第一組	第二組	
重量	10 公斤	12.5 公斤	增加重量
完成的反覆次數	10 次／每邊	15 次／每邊	次數回到 15 次

另一種是比較積極的做法，適合有動作基礎且有規律訓練的族群（一週能至少訓練兩天），若本次訓練可以達到指定的次數，在下一次的訓練時，即可增加重量。

第 N 次訓練	第一組	第二組	備註
重量	10 公斤	10 公斤	
完成的反覆次數	10 次／每邊	15 次／每邊	
第 N+1 次訓練	第一組	第二組	
重量	10 公斤	**12.5 公斤**	增加重量
完成的反覆次數	10 次／每邊	15 次／每邊	

有時，增加重量之後，可能無法達到指定次數了，尤其是雙手持負重的動作，因為增加重量代表增加 4 公斤或 5 公斤，對有的人來說，根本不可能達到指定的反覆次數，這時怎麼辦？你可以漸進次數到指定的次數。

以「雙手持負重」的分腿蹲為例：

第 N 次訓練	第一組	第二組	備註
重量	10 公斤 ×2 個	15 公斤 ×2 個	
完成的反覆次數	10 次／每邊	15 次／每邊	
第 N+1 次訓練	第一組	第二組	
重量	10 公斤 ×2 個	**17.5 公斤 ×2 個**	增加重量
完成的反覆次數	10 次／每邊	**12 次／每邊**	不力竭的情況，只到 12 下。
第 N+2 次訓練	第一組	第二組	
重量	10 公斤 ×2 個	17.5 公斤 ×2 個	
完成的反覆次數	10 次／每邊	**13 次／每邊**	漸進次數
第 N+3 次訓練	第一組	第二組	
重量	10 公斤 ×2 個	17.5 公斤 ×2 個	
完成的反覆次數	10 次／每邊	**14 次／每邊**	漸進次數
第 N+4 次訓練	第一組	第二組	
重量	10 公斤 ×2 個	17.5 公斤 ×2 個	
完成的反覆次數	10 次／每邊	**15 次／每邊**	漸進次數

另一個做法是身穿「負重背心」，或者善用「登山背包」，將睡袋、水瓶等負重物品放到背包中，透過它來「微增」重量。

第 N 次訓練	第一組	第二組	備註
重量	10 公斤 ×2 個	15 公斤 ×2 個	
完成的反覆次數	10 次／每邊	15 次／每邊	
第 N+1 次訓練	第一組	第二組	
重量	10 公斤 ×2 個	15 公斤 ×2 個 + 登山背包（2 公斤）	背包放瓶裝水
完成的反覆次數	10 次／每邊	15 次／每邊	

從阻力的觀點，任何具有重量的工具都能帶給身體阻力，身體不會知道它所承受的重量是源自於什麼形式的器材，所以不需要認為非得用什麼器材才叫做肌力訓練。我們之所以會常聽到啞鈴、槓鈴這種工具，是因為它方便取得、操作的變化性大，同時容易達到「漸進負荷」的原則。

最後，我不太會去變動第一組的重量，這有個好處，在每一次的訓練中，可以從第一組的操作過程去了解當日的身體狀況。若覺得做起來比以往輕鬆，第二組就可以積極一點，比方說，增加更多的反覆次數或重量；相反地，如果做起來比以往費力，第二組就保守一點。

但也不是絕對不能調整第一組的重量，隨著訓練的累積，第二組重量不斷地增加，當你覺得原本第一組的重量沒有什麼挑戰性，未達到熱身的效果，就可以選擇增加重量。

上面提供的是基本原則，讓沒有經驗的初學者可以依循，你也可以依照自己的訓練經驗來打破原則。比方說，不一定要從徒手或輕負荷開始進行「嘗試錯誤法」，而是直接就選擇較重的負荷來開始。

▶ 循序漸進的安排方式

對於肌力訓練的初學者，或者完全沒有運動習慣的人，一開始就要執行高反覆訓練有其難度，很容易出現「代謝性酸中毒」，它的症狀有冒冷汗、頭暈、噁心、無力、想吐、嘴唇發白等，所以在計畫的安排上需要有漸進的過程來讓身體去適應。

1. **第一階段：基礎適應期**

 每個動作進行三組 8 次，主要目的在於發展基礎動作與心肺能力。對初學者來說，這個階段就會發現肌力與肌耐力的進步。次數都固定在 8 次，以「漸進負荷」為目標。

2. **第二階段：累積訓練量期**

 每個動作從三組 8 次漸進到三組 12 次，為高反覆訓練做準備。重量固定，以「增加次數」為主。

3. **第三階段：高反覆訓練期（或稱肌力轉換期）**

 每個動作從從三組變成兩組，第一組 10 次，第二組 15 次（單邊動作）／ 20 次（雙邊動作），以增加重量為目標。

關於第一階段及第二階段中每個動作要進行三組的操作方式，第一組是熱身組，第二組是訓練組，第三組的部分會視第二組的訓練狀況來調整重量，如下：

第二組做完後的感覺	第三組
重量還可以	加重（＋）
有挑戰性了	持平（＝）
快要力竭了	減重（－）

關於「漸進負荷」的時機點，若第二組已經找到有挑戰性的重量，同時連續兩次的訓練中，第二組及第三組都能使用相同重量做完指定次數，下一次訓練的第二組就會比

前一次訓練最重的重量再增加一個級距。

以啞鈴酒杯式分腿蹲為例，進行三組，每組每邊 8 次：

第 N 次訓練	第一組	第二組	第三組	備註
重量	10 公斤	15 公斤	15 公斤	
第 N+1 次訓練	第一組	第二組	第三組	
重量	10 公斤	**17.5 公斤**	15 公斤	增加重量，第三組降重量。
第 N+2 次訓練	第一組	第二組	第三組	
重量	10 公斤	17.5 公斤	**17.5 公斤**	第三組跟上第二組重量。
第 N+3 次訓練	第一組	第二組	第三組	
重量	10 公斤	17.5 公斤	17.5 公斤	使用相同重量，強化負重下的動作控制。（註）
第 N+4 次訓練	第一組	第二組	第三組	
重量	10 公斤	**20 公斤**	17.5 公斤	增加重量，第三組降重量。

註：若對動作控制很有信心，就不需要使用相同重量再進行一次訓練；但若進行動作時，最後幾下還是會出現不穩，或接近力竭，我會建議先不急著增加重量，讓身體的控制再成熟一點。如果只是為了追逐肌力訓練上「數字」的好看，而失去動作的品質，雖然重量能做得更重，除了累積受傷風險之外，也不見得對登山運動會有幫助。

▶ 時間規畫

在每個階段的時間規畫上，以初學者來說，建議至少 4 週的時間，每週至少固定訓練 2 天，訓練日之間至少間隔 1 天，讓身體有足夠的時間去適應每階段的訓練目標，所以若有 12 週的訓練時間，可以這樣安排：

階段	目的	週數
一	基礎適應期	4 週
二	累積訓練量期	4 週
三	高反覆訓練期	4 週

若已確定登山計畫，剩下的週數不到 12 週，可以應用「以終為始」的概念。從計畫當天往回推，原則上，保留給高反覆訓練至少 4 週的時間，其他週數則分給其他階段。比方說，有 9 週的時間：

階段	目的	週數
一	基礎適應期	2 週
二	累積訓練量期	3 週
三	高反覆訓練期	4 週

如果是超過 12 週，我會分配給高反覆訓練階段更多的時間，因為就《革命性 1×20RM 肌力訓練計畫》的內容與自身經驗，對於缺乏這類訓練的族群，第三階段訓練所帶來的進步會持續很長的時間，而如果持續在進步，就給它更多時間，不需要去調整訓練的內容。或者，你也可以進到接下來要談的「最大肌力訓練方式」，而它需要扎實的動作基礎及更重的器材。

方式二：最大肌力訓練方式

長期從事特定目的的訓練會遇到進步停滯期，有人稱為「高原期」或「撞牆期」。比方說，你不可能一整年的訓練目的都是高反覆訓練期，因為身體的進步會停滯，訓練效益會下降。

訓練的經驗愈豐富、肌力水平較高的人，遇到撞牆期的時間就愈快，通常發生在開始訓練一份課表後的 4 ～ 6 週（圖 7.6），所以你可能聽過 4 ～ 6 週就要換課表的說法；但對初學者來說，比較慢才遇到撞牆期，可能超過 6 週後一樣持續在進步。

因此，對於長年規律訓練的人來說，不會長時間都在進行高反覆次數的訓練方式，會適時加入「最大肌力訓練方式」，變換訓練目的與強度，讓自己的最大肌力提升後，再回到高反覆訓練，即可看到明顯的進步。

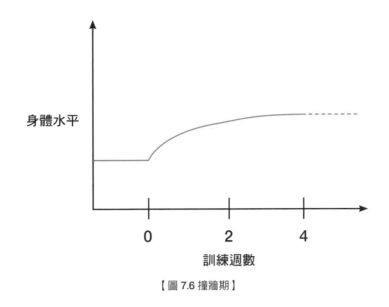

【圖 7.6 撞牆期】

最大肌力訓練方式，顧名思義主要在發展「最大肌力」，其訓練方式是提高「強度」，重點在「克服重量」上，比方說選擇 6RM 以內的重量，由於需要有動作基礎，所以安排在「基礎適應期」之後會比較適合。

但最大肌力並不是登山需求的主要能力，因此當最大肌力階段結束後，還是要回到「高反覆訓練」來將發展出來的肌力轉換成「肌耐力」，否則你可能帶著自信滿滿的肌力，登山表現卻不如預期。

分享一位從事嚮導工作的學員提出的問題：「我有幾位學員有在從事肌力訓練，對自己的肌力很有信心，但在登山過程時狀態卻不理想，為什麼？」

我們最終訓練出來的能力必須接近運動需求，以登山來說，它需要的是肌肉高反覆收縮的能力，所以在「最大肌力訓練」階段後，若沒有進行所謂的「肌力轉換階段」，即「高反覆次數訓練」，將最大肌力轉換成運動所需要的能力（肌耐力），在登山過程就比較難體會肌力訓練的效果，這個觀念相當重要，但真正認知到的人卻不多。

除了肌力沒有經過轉換外，從心理層面來看，認定自己有在做肌力訓練，所以對身體能力比較有自信，因此會選擇較難的行程或以較快的速度移動，但好的肌力不代表會有好的運動表現。長時間負重行走的登山能力是需要靠時間累積出來的，雖然只是負重行走，但在平地移動跟在山上移動，是截然不同的兩件事。

加入最大肌力訓練期後，計畫的安排方式如下：

階段	目的	目標組數	目標次數	週數
一	基礎適應期	3 組	8 次	4 週
二	累積訓練量期	3 組	12 次	4 週
三	最大肌力訓練期	3 組	5 次	4 週
四	高反覆訓練期	2 組	15 次／20 次	4 週

這種安排方式，稱為「週期化訓練」，每個階段發展不同的能力，然後愈接近計畫當天，開始將發展出來的能力轉換成運動的需求。

還有一個常被問到的問題：「如果最大肌力訓練階段結束後，開始進行高反覆次數的訓練，肌力不就會往下掉，這樣好嗎？」這是一個很棒的問題，有兩點可以分享：

1. 想一想你的訓練目的是什麼？在登山過程中，預防膝蓋疼痛，並提升登山的表現。最大肌力不是我們最終的目的，所以即使它往下掉，也不需要擔心，不要執著於肌力訓練的數字，應該著眼在登山的表現上。

2. 最大肌力並非有練就有，沒練就沒有。最大肌力的訓練即使「停練」，肌力也不會完全不見，仍會殘存一段時間，這稱為「殘存訓練效應」：當停練一段時間後，生理或神經適應仍會保留一定程度。在《三相訓練》（暫譯）[1] 一書中有

1. Cal Dietz and Ben Peterson (2013) *Triphasic Training: A systematic approach to elite speed and explosive strength performance.* Wisconsin: Bye Dietz Sports Enterprise.

【圖 7.7 在停止訓練後最大肌力的殘存訓練效應】

提到這個觀念，以背蹲舉動作的 1RM 為例，即使第 0 ～ 4 週沒有進行肌力訓練，肌力減少是十分輕微的，只掉 1 ～ 2%；除非持續到 8 ～ 12 週，最大肌力才會減少到原本的 80 ～ 90%（如圖 7.7）。

因為「殘存訓練效應」，所以常見的訓練計畫會在最大肌力訓練階段結束後，花 4 ～ 6 週的時間專注於其他的訓練目標，然後再回到最大肌力訓練的階段，這個過程不用擔心肌力大幅減少。

再提供一點延伸的知識，上述是所謂的「線性週期」，也就是在一個階段中只發展一種能力，還有一種「非線性週期」，在一個階段中發展多種能力。比方說，一週訓練兩天，一天發展「最大肌力（最大肌力訓練）」，一天發展「肌耐力（高反覆訓練）」。

線性週期的課表形式範例：

週一	週二	週三	週四	週五	週六	週日
肌耐力		肌耐力			登山	

非線性週期的課表形式範例：

週一	週二	週三	週四	週五	週六	週日
最大肌力		肌耐力			登山	

　　若在非線性週期的課表中將肌耐力及最大肌力訓練日對調，可以嗎？沒有不行，但比較不理想，原則上，愈接近登山活動，訓練型態就要愈接近需求，所以我會傾向先進行最大肌力的訓練，然後將肌力轉換成肌耐力，週末登山時去應用發展出來的能力。

提醒：不要臨時抱佛腳。

　　你已經安排好登山計畫，訓練來到計畫的前一週，有的人會加強訓練，直到登山的前一天，但加強訓練反而會帶來「反效果」。這樣有什麼問題呢？如同前面也出現過的圖 7.8，當身體經歷訓練後，體能水平會下降，需要時間恢復，身體才會變強壯，並不是訓練當下或隔天就會馬上變強壯。這個觀念雖然簡單，若缺乏身體力行，還是容易忽略。

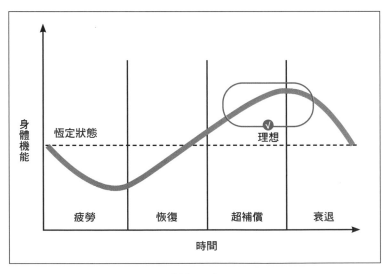

【圖 7.8】

總整理：12週訓練計畫範例

訓練計畫可以有很多的變化，但講究變化的設計需要豐富的知識背景與扎實的訓練經驗，若沒有人帶領你進行訓練，我會建議從線性的週期訓練開始，累積經驗後再去做變化，比較不易走錯方向。而當一份訓練計畫操作結束之後，我們會從頭開始，若你熟悉更多的動作，可以將原本的動作替換成新的動作，給予身體不同的刺激及學習。

以下提供一份 12 週的訓練計畫供大家參考，讓大家能串接起本章的內容：

週數	1	2	3	4	5	6	7	8	9	10	11	12
目的	基礎適應期				累積訓練量期				高反覆訓練期			
次數	3 組 ×8 次				3 組 ×12 次				1 組 ×15 次／20 次			
漸進原則	漸進重量				漸進次數				漸進重量或次數			

對應的課表如下：

一 · 基礎適應期

第一日課表：

	動作模式	動作	組數	次數
1A.	下肢髖主導	啞鈴直膝硬舉	3	8 次
1B.	上肢水平拉	三點式單手啞鈴划船	3	8 次／每邊
1C.	核心訓練動作	跪姿斜向畫線	3	8 次／每邊
2A.	下肢膝主導	啞鈴酒杯式分腿蹲	3	8 次／每邊
2B.	上肢水平推	伏地挺身	3	8 次
2C.	核心訓練動作	農夫走路	3	60 步

第二日課表：

	動作模式	動作	組數	次數
1A.	下肢膝主導	雙手啞鈴分腿蹲	3	8 次／每邊
1B.	上肢水平推	地板單手啞鈴臥推	3	8 次／每邊
1C.	核心訓練動作	肘撐起立	3	3 次／每邊
2A.	下肢髖主導	窄分腿直膝硬舉	3	8 次／每邊
2B.	上肢水平拉	三點式單手啞鈴划船	3	8 次／每邊
2C.	核心訓練動作	行李箱走路	3	40 步／每邊

二‧累積訓練量期

第一日課表：

	動作模式	動作	組數	次數
1A.	下肢髖主導	啞鈴直膝硬舉	3	12 次
1B.	上肢水平拉	三點式單手啞鈴划船	3	12 次／每邊
1C.	核心訓練動作	跪姿斜向畫線	3	12 次／每邊
2A.	下肢膝主導	啞鈴酒杯式分腿蹲	3	12 次／每邊
2B.	上肢水平推	伏地挺身	3	12 次
2C.	核心訓練動作	農夫走路	3	120 步

提醒：第一階段進到第二階段，次數是漸進增加，比方說啞鈴直膝硬舉，次數從 8 次漸進增加到 12 次。若肌力訓練經驗豐富，也可以從 8 次直接跳到 12 次。

第二日課表：

	動作模式	動作	組數	次數
1A.	下肢膝主導	雙手啞鈴分腿蹲	3	12 次／每邊
1B.	上肢水平推	地板單手啞鈴臥推	3	12 次／每邊
1C.	核心訓練動作	肘撐起立	3	3 次／每邊
2A.	下肢髖主導	窄分腿直膝硬舉	3	12 次／每邊
2B.	上肢水平拉	三點式單手啞鈴划船	3	12 次／每邊
2C.	核心訓練動作	行李箱走路	3	80 步／每邊

提醒：對初學者來說，若動作不熟，肘撐起立可以先維持在 3 次，當動作熟悉，再增加次數，這邊仍然是維持 3 次，你也可以操作 5 次。

三‧高反覆訓練期

第一日課表：

	動作模式	動作	組數	次數
1A.	下肢髖主導	啞鈴直膝硬舉	2	20 次
1B.	上肢水平拉	三點式單手啞鈴划船	2	15 次／每邊
1C.	核心訓練動作	跪姿斜向畫線	2	15 次／每邊
2A.	下肢膝主導	啞鈴酒杯式分腿蹲	2	15 次／每邊
2B.	上肢水平推	伏地挺身	2	20 次
2C.	核心訓練動作	農夫走路	2	120 步

第二日課表：

	動作模式	動作	組數	次數
1A.	下肢膝主導	雙手啞鈴分腿蹲	2	15 次／每邊
1B.	上肢水平推	地板單手啞鈴臥推	2	15 次／每邊
1C.	核心訓練動作	肘撐起立	2	5 次／每邊
2A.	下肢髖主導	窄分腿直膝硬舉	2	15 次／每邊
2B.	上肢水平拉	三點式單手啞鈴划船	2	15 次／每邊
2C.	核心訓練動作	行李箱走路	2	80 步／每邊

如何安排
有氧訓練

第一章有提到，對於準備多日行程，或是想要改善登山表現，除了肌力訓練外，恢復能力是另一個關鍵的角色。恢復能力愈好，疲勞消退的速度就愈快，能量再生的速度也愈快；而疲勞愈少，肌肉反應就愈不受影響，關節能夠維持穩定，疼痛便不易發生，同時能保持高度的專注，減少意外的發生。

該怎麼改善恢復能力呢？**有氧訓練**是增進恢復能力的有效方法之一。因此，若已經適應每週的肌力訓練計畫，可以在其他天安排有氧訓練。先從一週一次開始，觀察身體的疲勞與恢復狀況，若狀況不錯，其他訓練都不受影響，可以進一步考慮一週安排兩次的有氧訓練，而最終目標是一週進行各兩次的肌力訓練及有氧訓練。但若發現在進行肌力訓練時覺得下肢沉重，或無法達到「漸進難度」的目標，抑或是在登山訓練時覺得特別疲勞，則可以先降低有氧訓練的強度或時間。

● 加入一次有氧訓練

週一	週二	週三	週四	週五	週六	週日
肌力訓練	**有氧訓練**	肌力訓練	休息	休息	登山訓練	休息

● 加入兩次有氧訓練

週一	週二	週三	週四	週五	週六	週日
肌力訓練	**有氧訓練**	肌力訓練	**有氧訓練**	休息	登山訓練	休息

我不太建議將肌力訓練與有氧訓練安排在同一天，因為訓練效果會受到影響。若真的要安排在同一天，建議間隔至少 6 小時。

雖然前面提到最終目標是一週進行各兩次的肌力訓練及有氧訓練，但不見得每個人都有辦法達到這個目標，務必考量自身狀況量力而為。如果你是沒有運動習慣的人，建議剛開始先不要同時安排「肌力訓練」及「有氧訓練」，而是先以肌力訓練為主，進行 4 ～ 6 週後，當身體已經適應訓練的流程、節奏及動作，再加入有氧訓練，像這樣讓身體慢慢適應壓力，比較不容易受傷，心態上也比較不容易厭倦。

有氧訓練的原則

針對有氧訓練，不少人會聯想到「跑步」，覺得跑步就是一種有氧訓練，但這並不完全正確。比方說，100公尺全力衝刺就屬於無氧訓練，而非有氧訓練，所以重點在於「強度」，而非特定運動（如跑步、游泳）。怎麼區分強度呢？以大家熟悉的跑步運動來說，你可透過測試來取得自己的最大心率，並量測站姿時的安靜心率，藉此來計算你的有氧訓練區間，這需要可以測量心跳的儀器（心跳帶或手錶）。若想進一步了解跑步最大心率的檢測方法，大家可以參考徐國峰教練等人所創立的跑步科學化訓練平台「RQ 跑力」網站上的最大心率檢測功能（https://www.runningquotient.com/tools/mhr）。

在教學上，並非所有人都有測試心率的儀器，或者身體狀況皆適合去進行最大心率的測試，所以對於有氧訓練的安排，我通常會給予以下的建議：

● **強度：運動過程中能夠只用鼻子呼吸**
運動過程中可以順暢地、有節奏地透過鼻子來呼吸，如果需要透過嘴巴呼吸，代表運動強度太高了，建議降低強度。關於為什麼要透過鼻子呼吸，推薦閱讀《改變人生的最強呼吸法！》[1]一書。

而有另外一點要提醒，散步雖然全部都是透過鼻子呼吸，但它強度太低，很難達到有氧訓練的效果。以運動自覺量表來判斷的話，1 代表輕鬆，10 代表力竭，建議至少選擇 3 ～ 4 的強度，也就是運動過程中能夠舒服而且有控制地進行呼吸，同時可與身旁的人進行對話。

1.《改變人生的最強呼吸法！》（The Oxygen Advantage），派屈克‧麥基翁（Patrick Mckeown）著，蔡孟儒譯，如何出版。

- **時間：先從 20 分鐘開始，每週增加 10% 的時間**

 剛開始進行有氧運動時，可先以每次 20 分鐘為標準，接著每週增加 10% 的時間。若後續身體恢復良好或天氣舒適，可以一次增加20% 的時間；如果身體恢復較差，比方說近期睡眠品質不好、需要加班等，則可以維持原本的時間，或者當天選擇休息，不要勉強。如果你已經有規律運動的習慣，就不一定要從 20 分鐘開始，可以根據自己的狀況來調整。

- **運動類型**

 我個人喜歡跑步，所以滿推薦學員跑步，建議可以先輕鬆跑甚至是快走，即使速度很慢，根本談不上有強度，但總比久坐不動來得好，這在實務訓練上是看得到差別的。有在跑步或散步的學員，在肌力訓練的恢復狀況快很多，也可以預期登山時的恢復也比較好。當然，運動不局限在跑步，可以選擇自己喜歡的運動類型，但會建議以下肢有參與的運動為主，如自行車、風扇腳踏車、游泳、橢圓機、划船機等。

高強度有氧訓練
4×4分鐘間歇訓練法

如果有規律的運動習慣，沒有心血管相關疾病，考慮以更有效率的方式來改善恢復能力，我推薦「4×4 分鐘間歇訓練法」。對現代人來說，針對心肺適能與恢復能力，這是一個非常有效率的訓練方式，比起傳統長時間、慢速的訓練來得更有效果。提出這個方法的作者 Jan Hoff 曾說：「每週兩次，讓心血管健康回到 20 歲！」

操作方式如下：

1. 先熱身 6 分鐘，逐漸增加體溫及心跳率。
2. 進行 4 回合的跑步，每回合包括「4 分鐘運動 +3 分鐘動態休息」。
 - 4 分鐘運動：讓心跳率維持介在最大心率的 85 ～ 95% 之間。
 - 3 分鐘動態休息：讓心跳率維持在最大心率的 70% 上下。
3. 完成 4 回合之後放慢速度，調整好呼吸後再離開跑步機，可以走動或坐著休息。

如果覺得 4 回合太多，會影響到其他訓練的品質，可以減少回合數。比方說，先從 2 回合開始，然後再慢慢增加到 4 回合。

這樣的訓練強度高，但不至於困難。運動類型上，我們工作室會使用風扇腳踏車來進行這個訓練。要透過跑步或飛輪執行也可以，但原則上要選擇雙腳有參與的運動類型。可以的話，請全程都透過鼻子進行呼吸。

以下就以風扇腳踏車為例，說明 4×4 分鐘間歇訓練法的實際進行方式——

首先，我們會透過風扇腳踏車來進行最大心率測試，需要的工具有兩個[2]：

- **心跳帶**：如 Polar H10。
- **手機 APP**：與心跳帶可以連接的 APP，如 Polar Beat。

測試方式：

1. 熱身 6 分鐘，逐漸增加體溫及心跳率。
2. 風扇腳踏車設定騎程時間為 5 分鐘。
3. 開始先以 7 成力騎，最後 30 秒時全力衝刺，結束後心跳率會飆到最高，在手機

2. 使用一般運動手錶也可以，如 Apple Watch 或 Garmin 手錶，雖然手錶的心率反應會「延遲」，但這個測試只是為了測最大心率，所以即使延遲，最終也會得到最大心跳率。

APP 上會有紀錄。

4. 測試結束後先坐在車上，調整好呼吸後再走下車，可以走動或坐著休息。

取得最大心率之後，比方說 180，就可以知道 4×4 分鐘間歇訓練所需要的數值：

心跳區間	心跳率
70% 最大心率	126
85% 最大心率	153
95% 最大心率	171

所以 4×4 分鐘間歇訓練法的實際流程如下：

1. 熱身 6 分鐘，慢慢加到最大心率的 85%，即 153。
2. 4 分鐘的時間，讓心跳率維持在最大心率 85% ～ 95%（153 ～ 171）之間，不要超過 171，最好盡量維持在某個數值，如中間值 162。
3. 3 分鐘的時間，讓心跳率降回 70%（126），降到 126 之後就維持在 126 上下。這個過程是動態休息，讓腳持續踩，不是完全休息，因為從事 4 分鐘的高強度訓練時，肌肉會累積乳酸，要藉由這 3 分鐘的低強度活動來排除乳酸。
4. 重覆步驟 2 及 3，總共進行 4 回合。
5. 4 回合結束之後，慢慢降低踩踏速度至停止，調整好呼吸後再走下車，可以走動或坐著休息。

第二步驟可以循序漸進，先讓心跳率維持在 85% 上下，隨著訓練次數的增加，若覺得強度可以增加，可以讓心跳率維持在 90%，甚至是 95%。

除了風扇腳踏車，也可以透過其他運動操作，像我們有學員是透過跑步進行的。但要注意的是，每項運動的最大心率都是不同的，不能混著用，必須實際測試，才能知道該運動的最大心率是多少。所以騎風扇腳踏車時，不能拿跑步的最大心率來用，反之亦然。

以下是幾個在實際操作 4×4 分鐘間歇訓練法時常遇到的問題：

● **為什麼心跳率上不去？**

有幾種可能，第一是熱身不足，所以第一回合要將心跳率往上拉的時候非常辛苦；第二，身體太疲勞了，強度「催」不上去；第三，誤用其他運動的最大心率，如同前面提到的，每項運動的最大心率都是不同的，不能混著用。

● **每次訓練總共要練幾次「4×4」呢？**

一次就好。一次的訓練是包含「熱身 6 分鐘＋ 4 回合＋緩和」，約 40 分鐘可以完成，不需要多練。

● **可以天天練嗎？**

不建議，畢竟這是屬於高強度的訓練。以我的經驗，跟跑步相比，這帶給身體的疲勞度更高，需要安排更多的恢復時間，比方說增加睡眠。

● **如何增加難度？**

有兩種方式。第一種，將 3 分鐘的動態恢復改為「當心跳率降到 70%」就進到下一回合；第二種，戴著口罩進行（增加呼吸難度）。

● **如果只練 1 ～ 2 回合也有幫助嗎？**

有的。

這個問題我曾寫信給挪威科技大學（Norwegian University of Science and Technology）的心臟運動研究組（Cardiac Exercise Research Group），他們致力在推廣 4×4 分鐘間歇訓練法。研究員安德斯·雷夫達爾（Anders Revdal）表示：「1 ～ 2×4 分鐘的間歇訓練雖然不如 4×4 分鐘間歇訓練計畫這麼有效，但我們的研究指出，它仍然對體適能和健康是非常有益的。」

所以若時間有限，或者練到 2 回合就覺得太辛苦，可以先練 2 回合就好。

● 為什麼休息是 3 分鐘，不選擇更短或更長的時間呢？

這是我當初接觸這個訓練方式時產生的疑問，安德斯·雷夫達爾的回覆是：「我們建議至少動態休息 2 分鐘。根據每個人的健康狀況，在 4 分鐘高強度間歇結束後，你至少需要 1 ～ 2 分鐘才能降回至最大心率的 70%。」也就是說，休息時間長短其實是依你的恢復狀況而定，只要休息後能夠維持強度完成下一回合的 4 分鐘訓練即可，而研究人員是為了找出比較有時間效率的訓練方式，因此選擇了 3 分鐘做為標準，讓整體訓練時間維持在 40 分鐘內。如果休息時間太短，你將無法維持高強度來完成下一回合的 4 分鐘訓練。

我初次接觸這個訓練時，3 分鐘動態休息結束後，即使心跳率尚未降回 70%，我仍然進行下一回合的 4 分鐘訓練，隨著我規律訓練，心跳率就能順利地降回 70% 了。

Chapter

9

肌肉自我
照護方式

透過「激痛點按摩」照護肌肉

　　運動或訓練會讓肌肉產生微創傷，引起發炎反應，修復過程中會留下疤痕組織與小結節，有的小結節又稱為**激痛點**，若未適當處理，除了會帶來疼痛外，也會影響身體的運作。本章要介紹的即是激痛點的按摩原則與方式，教導各位透過這些方法進行肌肉自我照護，進而改善登山表現。

　　在第四章提過的經典著作《激痛點按摩全書》中，有提到激痛點對生理的幾個影響：

● **肌肉無力**，比方說，股內側肌的激痛點會對膝蓋發送疼痛信號，讓人莫名地腳軟。這類的肌肉無力不是肌肉萎縮造成的，所以運動不是恰當的治療方式。只要能成功中止該肌肉激痛點的活性，很快就能恢復肌肉的力量。

● 激痛點也會造成**僵硬**，導致肌肉無法拉長。這類的肌肉緊繃如果發生在關節處，就會降低關節的活動幅度。脖子僵硬、無法彎腰、五十肩等這些關節僵硬的例子，都有可能是肌筋膜激痛點所造成的。

● 激痛點會讓肌肉長期處於收縮的狀態，這也是**造成姿勢不良**的其中一個原因。以胸部肌肉為例，若胸部肌群一直處於緊繃的狀態，就會導致圓肩和駝背等不好的體態。這種因為激痛點造成肌肉緊繃而衍生的不良體態，無法只靠時時注意自己的姿勢來矯正。這種永久性體態轉變必須多管齊下，除了執行激痛點按摩、伸展之外，待緊繃的肌群稍有改善後，還要針對與其拮抗、被過度伸展的肌群進行鍛鍊，強化兩者間的平衡。

● 激痛點會讓激烈運動後的肌肉**難以從疲倦中恢復**。基本上存在激痛點的肌肉永

遠都不可能真正地放鬆，這會使它們常莫名感到疲累。相較於活動量較低的人，運動員更能體會因激痛點導致肌肉延遲復原、延遲放鬆和肌耐力下降等狀況。在激痛點按摩後，你或許會發現自己投擲棒球的速度變快、臥推重量加大、可以抱著寶寶更久，或是有更多的力量來完成生活中的大小事。

【圖 9.1 軟組織受傷的循環】

　　因此，想要長期改善登山表現，或者維持健康的身體來享受在山林間行走，光是訓練是不夠的，我們還需要學習如何保養肌肉，以避免激痛點的產生與其後續帶來的不適。

　　當你試著按壓身體的肌肉部位（如大腿前側等），會發現一束明顯較為緊繃的肌肉（稱為**緊繃帶**），沿著緊繃帶去按壓，可能會發現如 10 元硬幣面積大小的痛點（稱為**激痛點**），在按壓該點時會感到明顯的痠痛，甚至在其他區域產生疼痛（稱為**轉移疼痛**）。轉移疼痛常讓人誤以為自己「做錯了什麼事」，因此不再敢按壓該激痛點。比方說，按壓股四頭肌的激痛點時，有時會在膝蓋突然出現疼痛，事實上，這只是轉移疼痛，它會隨著激痛點慢慢被釋放之後而消失。因為很重要所以再提醒各位一次：**我們應該花時間去按壓激痛點，而不是避開它。**

　　這種按壓才會引發疼痛的激痛點被稱為**潛伏性激痛點**，如果不理會它且繼續過度使用該肌肉，它會轉變為**活性激痛點**，指的是沒有按壓它就會產生轉移疼痛。如果可以在「潛伏性」時期就解決這個激痛點，就能預防激痛點與疼痛的惡化，這也是為什麼會鼓勵民眾要定期按摩肌肉。

　　關於肌肉按摩，最常見的方式是透過工具在肌肉表面進行來回滾動，理想的狀況是「少量多餐」，也就是每天針對激痛點或痠痛的區域進行多次的按摩。按摩的原則，《激

痛點按摩全書》中有提出「自我按摩的九大原則」如下：

1. 請盡量使用工具，減輕雙手負擔。
2. 採取深層推撫按摩手法。
3. 小幅度、反覆推撫每一個疼痛部位。
4. 以最符合人體工學的方式按摩身體。
5. 按摩速度宜緩，不宜快。
6. 若用 1 ～ 10 分來表達疼痛程度，請將疼痛程度控制在 5 分以內。
7. 每個激痛點一次至多只能緩緩推撫 10 ～ 12 下。
8. 每天對激痛點進行 3 ～ 6 次的治療。
9. 如果狀況沒有改善，或許就是按錯了地方。

實務上來看，要遵守「少量多餐」有其難度，所以我給學員的建議是，在一日當中安排固定的時間來進行按摩，像我會在睡前安排 1 小時的按摩時間。比起有空才做，安排固定的時間比較容易養成習慣，對日常肌肉照護很重要。

按摩技巧的部分，除了透過工具在肌肉表面上來回滾動的「來回推撫按摩」外，另外一種簡單的方式是「長時間定點按壓」，這個方式適合比較難滾或壓痛太過強烈的位置。舉例來說，難滾的區域有下背、髖關節前側的髂腰肌，而壓痛太過強烈的位置如腋下（闊背肌）等。

以下是幾個關於激痛點按摩常見的問題：

● **一個定點要按壓多久呢？**

《激痛點按摩全書》的建議是不要超過 60 秒；但以我的經驗，比較難纏的激痛點，可能需要按壓更長的時間，如 90 秒，或者需要花上幾天甚至幾週的規律按摩，激痛點才會徹底解決，需要一點時間與耐心。

定點按壓時，一開始你可能會有較強烈的痠痛感，尤其是你從來沒有按壓過的話。但痠痛會隨著時間慢慢下降，在《Tight Hip, Twisted Core》[1]一書上有一張淺顯易懂的圖片來描述按壓過程的痠痛狀態，我個人相當喜歡，重製如圖 9.2 和各位分享。

【圖 9.2 痠痛感會隨按壓時間慢慢下降】

● 怎麼知道激痛點位置呢？需要熟記嗎？

身體常出現的激痛點已經被整理成書，若有興趣可參考經典著作《激痛點按摩全書》。我們以教學時最常談到的股內側肌為例，書上有說明肌肉的位置、激痛點引起的症狀、成因與治療方式。比方說，股內側肌激痛點的成因與位置書中說明如下：

股內側肌也會因為負荷過重出狀況。極度屈膝和跑步是最常過度使用骨內側肌的兩種活動。深蹲或走下坡和下樓梯的時候，股內側肌都必須在收縮的狀態下，同時被拉長。這類肌肉運作方式叫做「離心收縮」。肌肉用這種方式收縮時，常會因負荷過重形成激痛點。

股內側 1 號激痛點和　　股內側 2 號激痛點和
轉移痛模式。　　　　　轉移痛模式。

【圖 9.3 股內側肌的激痛點及轉移疼痛】

1. Koth, Christine. *Tight Hip, Twisted Core: The Key to Unresolved Pain.* Aletha, 2019

在實務上，其實各位不必特別去記，只要透過工具實際按摩肌肉，自然會發現身體痠痛的區域，再針對這些區域做按摩即可。

● 什麼時候操作比較好？

我覺得「睡前」是很好的時間點，容易養成習慣。另外，也可以在下面的幾個時間點進行操作：

▶**運動前**：針對運動中較常用到的部位，來回推撫按壓 10 次，降低肌肉緊繃、改善肌筋膜的水分。

▶**運動後**：肌力訓練後或登山結束後，進行按摩有助於身體的恢復。有人會在從事多日的登山行程時攜帶小型的按摩工具，在當天行程結束後進行按摩來促進肌肉恢復。運動後，由於身體溫度較高，對於壓痛的敏感度下降，有時不容易找到壓痛的區域，所以我建議當體溫恢復到正常時，如運動後 1 ～ 2 小時，再找時間進行按摩，會比較容易找到痠痛的區域。

▶**空檔**：有時間就可以操作，針對比較容易痠痛的區域來加強按摩。

● 需要什麼工具呢？

滾筒是我教學時最常使用的工具，其他的輔助工具還有網球、按摩球、按摩棒和巫毒帶等。如果手邊沒有工具，也可以徒手進行按壓。

【圖 9.4 網球、巫毒帶、充氣球、舒活棒、滾筒】

激痛點按摩的實際操作方式

　　以下所介紹的按摩方式，若操作時會覺得身體不舒服（如下背）甚至覺得疼痛，建議跳過該部位，不要勉強進行，愈痛不代表效果愈好，按壓約 4 ～ 5 分痛即可。此外激痛點的按摩部位沒有順序之分，可以按照自己的習慣進行。

按摩足底

　　腳踩在滾筒上前後來回按壓 10 次，若有找到比較痠痛的區域，可以在該區域來回按壓；若沒有的話，整個腳掌來回按壓即可。滾筒使用一般滾筒或有凹槽的滾筒（如圖 9.5 中滾筒）皆可。若痠痛感沒有明顯獲得改善，可以嘗試定點按壓 60 秒，或者增加按摩的頻率（額外找時間），此方式適用於以下的所有肌肉部位。

　　如果不容易站穩，可以扶著牆或牢固的物體；如果單腳踩在滾筒上時覺得按壓力道稍小，可以扶著牆面讓雙腳站在滾筒上（圖 9.6），但請務必注意安全，若覺得有疑慮還是請以定點按壓為主。

【圖 9.5 利用滾筒進行足底按摩】　　【圖 9.6 雙腳站在滾筒上】

因為每個人腳掌的使用方式及受力位置不同，所以在操作上，建議可以調整腳掌的位置，也按壓到偏「外側」或「內側」的腳掌（圖9.7）。如果你購買的滾筒有凹槽設計，可以善用下凹的位置給予足底不同方向的按壓。

除了滾筒之外，也可以使用方便攜帶的按摩球或網球來進行操作，這個工具很適合從事多日登山活動的人。

【圖 9.7 調整按壓腳掌不同位置】

【圖 9.8 使用網球按壓足底】

上面提到的次數（如10次）只是一個參考，並非標準次數，可自行增減。但按愈多次不代表效果會愈好，可以透過「單腳站立」來協助你評估是否要繼續按，以下是參考步驟：

步驟1：評估動作──進行單腳站立，停留10秒。

步驟2：針對足底各區域（內側、中間、外側），慢慢來回按摩各10次。

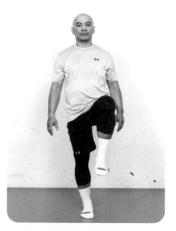

【圖 9.9 單腳站立評估】

步驟 3：重新評估——再進行單腳站立，停留 10 秒，觀察單腳站立的控制是否有改善。若有，可考慮再重覆步驟 2 進行按摩，然後再回到步驟 3 進行評估；若沒有，從效益來看，可以不用再按壓足底。這種透過單腳站立的評估方式可以套用到以下各部位。

按摩踝關節

針對關節周圍處的肌肉，最適合的工具是在第二章有提到的「巫毒帶」（圖 9.10），我稱它為「帶狀」滾筒，對於關節周圍肌肉的放鬆效果很好，可以用來改善關節的活動度、解開沾黏的軟組織以及加速恢復等。

巫毒帶的原理與滾筒按摩並無不同，我們將彈性材料包覆在關節周圍，而彈性材料的束縛（壓力）會導致流經該區的血液變少，接著在被束縛的情況下，刻意去活動關節來將區域內不好的血液擠出來；當你鬆開彈性材料後，帶有營養與氧氣的新鮮血液會流進該區，進行修復工作，改善肌肉的粘黏及功能。使用巫毒帶或類似產品後，你會發現腳踝輕盈很多，動作也會變得流暢。

【圖 9.10 巫毒帶】

纏繞方式如下：

巫毒帶纏繞方式

步驟 1：從腳掌往小腿方向纏繞（往心臟方向），下一圈與上一圈的面積需重疊一半以上，慢慢往上繞，直到巫毒帶完整地包覆整個腳踝，甚至可以到跟腱與小腿。

【圖 9.11 每一圈的面積至少重疊一半】

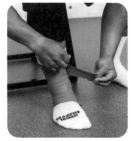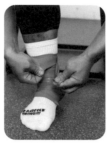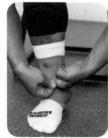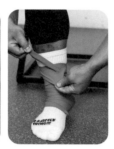

【圖 9.12 包覆整個腳踝、跟腱與小腿】

步驟 2：纏繞完之後，進行活動鄰近關節的動作，先是腳踝順時針轉10圈（圖9.13），盡可能繞越大圈越好，接著再逆時針轉10圈，最後腳掌下壓上抬10次（圖9.14）。

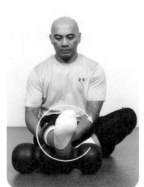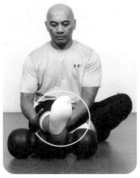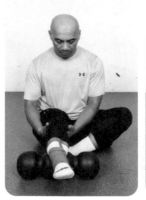

【圖 9.13 轉腳踝（順時針、逆時針）】　　【圖 9.14 腳掌下壓上抬】

步驟 3：透過以下幾個多關節的動作，來讓踝關節承受更多的體重。

巫毒帶四足
跪姿搖擺

第一個動作為**四足跪姿搖擺**（圖 9.15），預備姿勢是四足跪姿，然後將臀部往腳跟方向坐，再回到四足跪姿，這樣算 1 次，總共進行 10 次。

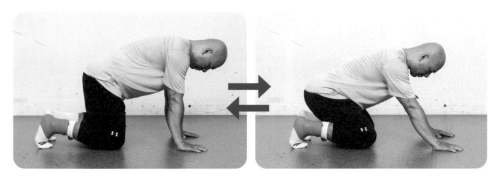

【圖 9.15 四足跪姿搖擺】

巫毒帶單跪姿
前後搖擺

第二個動作為**單跪姿前後搖擺**（圖 9.16），預備姿勢為單跪姿，綁巫毒帶的腳在前方，在腳掌緊貼地面的情況下，讓膝關節盡可能地往前推，然後再回到預備姿勢，這樣算 1 次，總共進行 10 次。

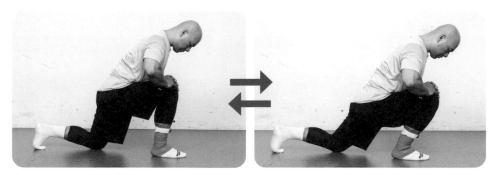

【圖 9.16 單跪姿前後搖擺】

巫毒帶分腿蹲

第三個動作為**分腿蹲**（圖 9.17），綁巫毒帶的腳置於後方，進行分腿蹲 10 次。

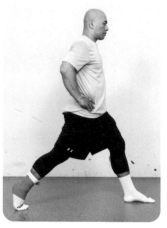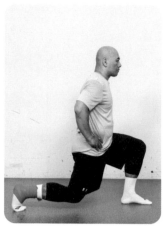

【圖 9.17 纏繞巫毒帶後分腿蹲】

最後鬆開帶子，然後走一走活動一下；若在執行上述動作的過程中，腳開始有麻的感覺，可以提早鬆開帶子，這是因為血液受阻，不需要擔心。

我曾經遇到幾位腳踝受傷的學員，雖然疼痛已經好了，但可能因為過往沒有適當處理，導致腳踝出現結疤組織或沾黏，進而影響腳踝的活動度或是下肢穩定度。對於這類學員，我會在訓練前使用巫毒帶來處理，學員們也都給予很棒的回饋。

按摩小腿後側

以右腳為例。坐在地上，滾筒置於右腳小腿後側中段，雙手將身體撐起來，臀部離地，身體前後來回移動，按壓小腿 10 或 20 次（圖 9.18）——如果按壓時沒有特別痠，10 次即可；如果有痠的感覺，可以操作 20 次。

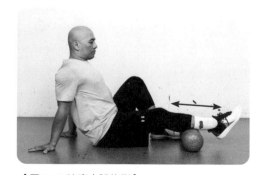

【圖 9.18 按摩小腿後側】

關於按摩小腿後側，我有以下幾點經驗分享：

● 小腿後側的面積很大，可以分段進行：先操作下半段（小腿肚至腳跟），再操作上半段（小腿肚至膝蓋後側）；除了按壓後側外，也可以轉動一下小腿的角度，按壓內側或外側的位置（圖 9.19）。

● 關於按壓的力道，操作時，左腳先屈膝踩地，只有右腳在滾筒上，這樣的按壓力道會比較小。若想要增加按壓力道，可將左腳跨到右腳上（圖 9.20）。

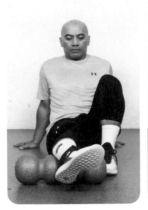
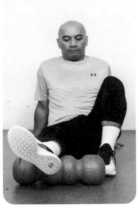

【圖 9.19 小腿不同角度】　　　　　　　　　【圖 9.20 另一腳踩地（力道較小）、另一腳跨到腳上（力道較大）】

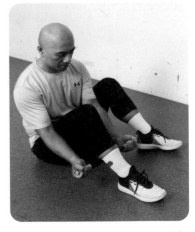

● 在按壓小腿後側時，由於手臂要將身體撐起來，讓臀部離地，有的人會覺得手掌或肩膀不舒服，此時可以考慮使用按摩棒（如舒活棒）。操作的方式同樣是坐在地上，右腳屈膝踩地，將按摩棒置於小腿後側中段，以掌心朝上的手勢握住按摩棒，上下來回按壓小腿 10 或 20 次（圖 9.21）。

【圖 9.21 使用按摩棒按摩小腿後側】

- 若使用滾筒進行定點按壓仍覺得力道太輕，可以採取跪坐的方式，把滾筒放在大腿與小腿之間，透過上半身的體重來進行按壓。若覺得滾筒太大，可以換成網球或是按摩棒（圖9.22）。對於小腿後側靠近膝窩位置的激痛點，這個方式很方便、效果又好，但會建議使用軟一點的球型工具，像是網球。

【圖9.22 使用網球按壓小腿後側】

按摩小腿前側

以右腳為例。四足跪姿，右腳小腿前側放在滾筒上，身體前後來回移動（圖9.23），按壓小腿10或20次。

關於按摩小腿前側，有以下幾點經驗分享：

- 由於小腿前側有骨頭，所以按的區域是偏向外側的位置，而不是正前方。
- 若覺得按壓的力道太輕，可以把另一腳小腿放在操作腳小腿的後側，增加更多按壓的力道（圖9.24）。
- 如果覺得這個動作會讓手掌或肩膀不舒服，可以使用按摩棒（圖9.25）。操作的方式是坐在地上，右腳屈膝踩地，將按摩棒置於小腿前側，以掌心朝下的手勢握住按摩棒，上下來回按壓。

【圖9.23 使用滾筒按摩小腿前側】

【圖9.24 把另一腳小腿放到後側增加力道】

【圖9.25 使用按摩棒按壓小腿前側】

按摩大腿前側

以右側為例。俯臥姿，手肘撐在地上，滾筒在右腳的前側，前後來回按壓 10 或 20 次（圖 9.26）。

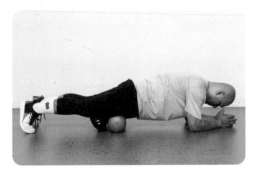

【圖 9.26 利用滾筒按摩大腿前側】

關於大腿前側按摩，有以下三點經驗分享：

● 大腿前側的面積比較大，所以在按壓時，可以分成上半段及下半段來進行操作；甚至可以分成偏內側和偏外側的區域。

● 按壓時，有人會在膝蓋的位置出現疼痛，這些多半是「轉移疼痛」，疼痛會隨著按壓時間而降低。但若在按壓的過程中疼痛愈來愈嚴重，請停止按壓。

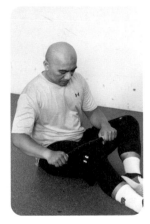

● 若撐在地上覺得肩膀或下背不舒服，可以使用按摩棒（圖 9.27）。操作的方式是坐在地上，將要操作的腳屈膝踩地，將按摩棒置於大腿前側，以掌心朝下的手勢握住按摩棒，進行上下來回的按壓。

【圖 9.27 使用按摩棒按摩大腿前側】

按摩大腿內側

　　身體趴在地上，右腳彎曲 90 度，滾筒置於大腿內側的中段，滾筒跟大腿盡可能呈垂直，前後來回按壓 10 或 20 次（圖 9.28）。

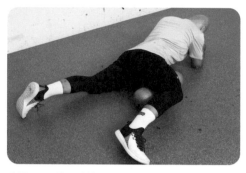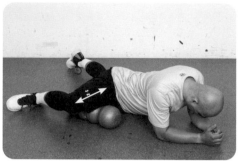

【圖 9.28 使用滾筒按摩大腿內側】

關於按摩大腿內側，有以下幾點經驗分享：

● 大腿內側的面積比較大，所以在按壓時，可以分成上半段及下半段來進行操作。

● 在進行趴姿操作時，有人會覺得下背不適，也有人覺得力道不足，這時可以使用按摩棒來替代（圖 9.29）。操作的方式是坐在地上，要操作的腳屈膝向外打開，將按摩棒置於大腿內側，以掌心朝下的手勢握住按摩棒，進行上下來回的按壓。

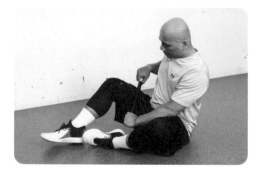

【圖 9.29 使用按摩棒按摩大腿內側】

按摩大腿後側

坐在地上，滾筒置於右腳大腿後側的中段，前後來回按壓 10 或 20 次（圖 9.30）。

關於按摩大腿後側，有以下幾點經驗分享：

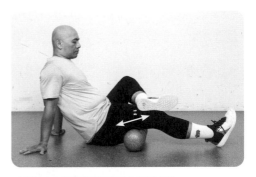

【圖 9.30 使用滾筒按摩大腿後側】

- 大腿後側面積較大，也可以分成上下半段，甚至可以再分成內側、中間及外側。

- 不少人反應按壓大腿後側時力道不足，因為在地面操作時，體重大多落在支撐地面的手掌上。解決方式是使用牢固的椅子或平台進行動作，讓體重可以加壓在大腿後側上（圖 9.31）。

- 若覺得手掌或肩膀不舒服，可以使用按摩棒替代（圖 9.32）。操作方式是坐在地上，操作腳屈膝踩地，將按摩棒置於大腿後側，以掌心朝上的手勢握住按摩棒，進行來回按壓。

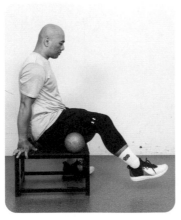

【圖 9.31 在椅子或平台上按壓大腿後側以增加力道】

【圖 9.32 使用按摩棒按摩大腿後側】

按摩大腿外側

　　大腿外側不是肌肉，而是一條粗壯的結締組織，名為「髂脛束」。從肌肉按摩的觀點，它不是肌肉，理論上是無法放鬆的，那為什麼要進行按摩呢？這可以從肌肉筋膜的角度來解釋：按摩髂脛束的目的有兩個，一是恢復它的水分，二是恢復它與旁邊肌肉筋膜的空間。透過按摩，能減少它緊繃的程度，讓動作更為流暢及舒服。

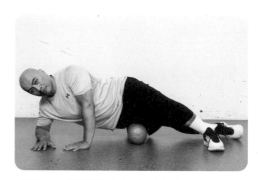

【圖 9.33 使用滾筒按摩大腿外側】

　　操作方式以右腳為例（圖 9.33）。側躺，將滾筒放在右邊大腿外側上，左腳屈膝往前踩地，透過支撐在地面上的手臂移動身體，前後來回按壓 10 或 20 次。大腿外側面積較大，可以分成上下半段，也可以分成後側、中間及前側。

按摩髖關節後側

　　此處指的是臀部的位置。以右側為例，讓右邊臀部坐在滾筒上，右腳蹺二郎腿，前後來回按壓 10 或 20 次（圖 9.34）。臀部的面積較大，建議調整身體的角度去按壓不同的位置。

【圖 9.34 用滾筒按摩髖關節後側】

按摩髖關節側邊

　　側躺，把滾筒放在髖關節的外側，前後來回按壓 10 或 20 次（圖 9.35），移動的距離大概是手掌的長度。

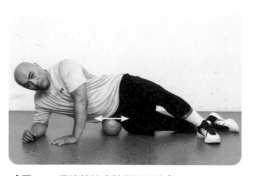

【圖 9.35 用滾筒按摩髖關節側邊】

按摩髖關節前側

　　髖關節前側是指髂腰肌的部分，甜蜜點會落在髂骨的最上緣及最下緣（圖 9.36）。

　　可以用網球或大小接近的按摩球來進行操作，以按壓右側為例，趴在地上，將網球放在右邊髂骨最上緣靠近內側的位置，維持 60 秒。髂骨怎麼找呢？從側腹的地方，由上往下找，有一個明顯突起的地方，這就是髂骨，而我們要按壓的區域即是沿著髂骨往內側按。先試著用大拇指去按壓，找一個比較痠的位置，然後將網球放在該位置上，以趴姿的方式靜止維持 60 秒，然後再往下找比較痠的位置繼續做靜止的按壓（圖 9.37）。

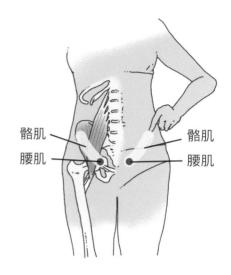

【圖 9.36 髂肌與腰肌按壓的甜蜜點】

髂肌
腰肌
髂肌
腰肌

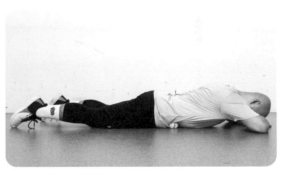

【圖 9.37 按摩髂腰肌】

通常用網球按壓時，按壓深度會不足，建議在網球下方墊瑜伽磚或者書籍，比較能夠按壓到深層區域（圖 9.38）。

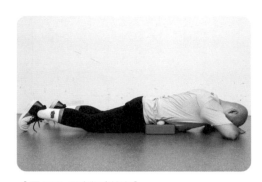

【圖 9.38 用瑜伽磚墊高】

或者也可以直接用大拇指進行按壓（圖 9.39、9.40），這種按壓方式有二個好處，第一是力道比較容易集中在痠痛的點上；第二是手能直接感受到肌肉張力的變化，當肌肉的張力下降時，手能明顯感覺到。

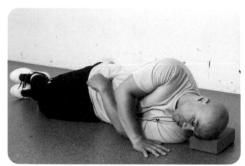

【圖 9.39 用對側手的大拇指按壓髂肌】

但由於髂肌及腰肌位置比較難掌握，也比較難自行按壓，因此通常是在進行動作出現狀況時，我才會主動去按壓髂肌及腰肌。比方說，進行趴姿屈膝伸髖等長時，某邊臀部不太好發力，或者進行趴姿腿後勾等長時，某一邊的腳出現快抽筋的情況。此時，我才會針對有狀況的一邊按壓髂肌及腰肌，並在按摩後重新測試原本的狀況是否有改善。測試方式可以參考第四章的說明。

【圖 9.40 用同側手的大拇指按壓髂肌】

按摩下背

　　平躺在地上，雙腳屈膝，腳掌踩地，將臀部往上推（也就是橋式動作），把滾筒放在下背，讓滾筒慢慢地在下背附近前後移動，找到一個比較痠的位置後，停留在該位置2分鐘（圖9.41）。2分鐘結束後，先將滾筒抽出來，再讓臀部回到地面。

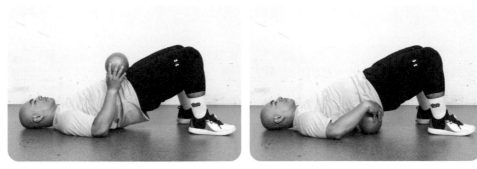

【圖9.41 橋式，將滾筒放在下背，然後找到痠痛的點，定點按壓。】

　　有兩點要特別說明：

　　預備姿勢時，有的人會坐在地上，然後讓下背直接往後躺到滾筒上，這會對下背造成很大的壓力（圖9.42）。所以我們建議依循上述步驟，先做橋式，把滾筒放到下背；2分鐘結束後，一樣先把滾筒抽出來，再讓臀部回到地面，而不是身體直接坐起來，因為這樣下背會承受很大的壓力，有受傷的風險。

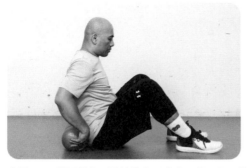

【圖9.42 錯誤動作：滾筒放在下背處，然後往後躺】

關於按壓時間的部分，不限 2 分鐘，我只是因教學時間有限，所以會設定時間；你可以按超過 2 分鐘，慢慢等待下背張力的釋放。除了定點按壓外，在熟悉滾筒的按壓後，也可以讓身體微幅的左右擺動（腳掌都貼在地上），或是前後移動，選擇你覺得按起來比較有感覺的方式。原則上，選擇的按壓方式必須要能逐漸減緩下背的張力，而不是加劇原本的問題。

按摩上背（胸椎）

臀部坐在地上，雙腳屈膝，上背躺在滾筒上，雙手扶住頭；滾筒有凹槽的話，可以讓脊椎放在凹槽中。利用下肢來控制，來回按壓脊椎 10 或 20 次，按壓的範圍是頸部底部到肋骨的最下緣（圖 9.43）。

【圖 9.43 用滾筒按摩上背（胸椎）】

按摩腋下

側躺，把滾筒放在腋下與側邊肋骨下緣的中間，雙手扶住頭，上側腿屈膝踩地。以上側腳掌為支撐點，讓滾筒慢慢前後按摩，範圍可以從肋骨下緣至腋下的位置，來回按壓 10 或 20 次（圖 9.44）。

【圖 9.44 用滾筒按摩腋下】

實務經驗中，有人在按壓這個位置時會非常痠痛，你可以換成雙手放在地上，減少按壓的力道（圖 9.45），而腳的位置可以自己調整，找到好操作且舒服的姿勢來進行。

【圖 9.45 雙手放在地上減少按壓力道】

按摩腹部

　　腹部按摩的方式與第三章曾提到的方式相同。請進入俯臥姿，並把抗力球放在肚臍的左邊，接著使身體以逆時針的方式，讓球圍繞著肚臍來畫圓（圖 9.46）。如果以腸道來看，方向是升結腸→橫結腸→降結腸→升結腸……的順序（圖 9.47）。時間上，建議可以操作 5 ～ 10 分鐘，如果過程腹部會不適，請中止操作。提醒，用餐後請隔 1 小時再進行操作。

【圖 9.46 以抗力球按摩腹部】

　　另外，抗力球的選擇上，建議直徑 20 公分左右，如果直徑太大，在按摩腹部時，身體會呈現頭低肚子高的情況，可能會引起胃酸逆流。

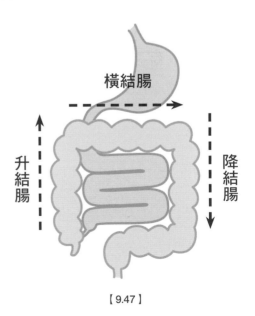

【9.47】

Chapter

10

總結

在最後一章，我想談的不是結束，而是「開始」。

我很喜歡一句成語「坐而言，不如起而行」，從事肌力訓練的教育工作時，我常鼓勵民眾及教練，除了「唸」書之外，還要「練」書，將書上學習到的內容，安排到日常訓練中，透過身體力行的方式，把文字內化成屬於自己的經驗。訓練及經驗的累積無法立竿見影，需要時間發酵，在這個過程中，讀者可能會遇到問題或有未注意到的重點，因此我將常見的問題整理在下面，供讀者參考。

一、肌肉痠痛與疼痛的差異

從事肌力訓練後，分辨肌肉是痠痛還是疼痛很重要，若是後者，你需要重新檢查肌力動作的姿勢，甚至是尋求醫師的協助。在實務上我們發現，不少學員都有舊傷，但不影響日常生活或從事運動，所以對傷勢不太留意。但從事需要「負重」的肌力動作時，疼痛卻會阻礙動作的操作與進步，此時做進一步的檢查可以避免傷勢的惡化。有的學員會為此感到沮喪難過，但「危機就是轉機」，遇到問題馬上處理，會比起在山上出問題來得好，而且也能延續運動生命。

該如何分辨肌肉痠痛與疼痛呢？《好教練的養成之道》[1]一書中的「守則70：這樣會痛嗎？」引用美國物理治療協會（American Physical Therapy Association）的整理條列如下：

1. 《好教練的養成之道》（*Coaching Rules*），布蘭登・李瑞克（Brendon Rearick）著，劉玉婷譯，臉譜出版。

	肌肉痠痛	疼痛
不適的類型	肌肉觸摸起來是柔軟的感覺。運動時有疲倦與灼熱感；休息時，反應些微遲緩，肌肉緊繃、痠痛。	在休息或運動時的鈍痛或強烈疼痛。
發作時間	運動期間或運動後 24 ～ 72 小時。	運動期間或運動後的 24 小時內。
持續時間	2 ～ 3 天。	沒有處理會反覆發生。
位置	肌肉。	肌肉或關節。
舒緩方式	進行伸展、跟隨運動，以及（或者）更多運動，再加上適度休息與恢復。	冰敷、休息與更多運動（嚴重受傷除外）。
症狀加劇	坐著不動。	適度休息與復原後，持續運動。
正確處置	適度休息與恢復後重新開始活動，但在恢復之前，進行的活動要不同於導致痠痛的活動。	劇烈疼痛或疼痛超過 1 ～ 2 週，請諮詢醫療專業人員。

發生在運動後的肌肉痠痛稱為「延遲性」肌肉痠痛，雖然上面說是運動後 24 ～ 72 小時，但有的人可能隔天起床後就出現，若依照上面的「發作時間」，可能會被誤以為是「疼痛」，但其實是肌肉痠痛，所以上面只是一個基本的參考而不是標準，建議要看整體狀況來做判斷。

處理運動後的肌肉痠痛或疼痛，有的人會選擇用冰敷的方式，但冰敷反而會阻礙身體的恢復。多年前我曾在自己的部落格上分享相關訊息，引起相當大的爭議與討論，因為這跟多數人接觸到的觀念與做法不同。《重訓傷害預防與修復全書》[2] 第七章「別冰敷了，去走一走！」中有較完整的說明，我將幾項重要的內容條列如下：

2.《重訓傷害預防與修復全書》（*Rebuilding Milo*），亞倫‧霍什格（Dr.Aaron Horschig）、凱文‧桑塔納（Kevin Sonthana）著，王啟安、王品淳、李琬妍、苗嘉琦譯，三采出版。

- 隨便問一個醫師為什麼腫脹時要冰敷，他都會告訴你：「過度」腫脹可能導致疼痛感加劇，關節活動度範圍減小，復原時間拉長。此話確實不假，如果關節持續腫脹，的確可能有負面影響。不過，腫脹現象純粹代表發炎反應即將結束，本身並無好壞。**會對身體造成影響的，是我們處理腫脹的方式。**
- 冰敷不但無法從根本上預防腫脹，還會造成負面影響。因此，與其冰敷，患者更應該主動促進淋巴液和廢物的排除。那要怎麼促進淋巴液的排除呢？其實就是要**活動**。
- 運動後的冰敷，長期接觸冰塊會**干擾身體自然的適應機制**，不利於提升肌力或達到肌肉生長的效果。

那若要改善運動後的恢復，不要冰敷的話會建議做什麼呢？「動態的方式」復原效果會優於靜態的方式，可以參考第一章 p.13 的說明。

二、訓練從前一餐的飲食開始

教學時，偶爾會遇到學員說「肌肉感到無力」或者動作變得遲鈍，這可能跟前一餐的飲食內容有關係。有的人訓練前完全沒有吃東西，所以在訓練中沒有足夠的燃料來提供身體運用，而有的人則是吃錯食物。以下是我從身邊學員及運動員身上所收集到的訓練前 NG 食物：

- 麥當勞（雙層牛肉堡、薯條、炸雞、雞塊）
- 便當（炸雞腿、炸排骨、豬腳）
- 起司蛋糕
- 花生醬吐司、巧克力醬吐司

- 純度高的黑巧克力
- 大量堅果

這些食物含有較高的脂肪或蛋白質，但脂肪及蛋白質需要較長的時間來轉換成身體所需的能量。此外，這些食物難消化，在胃裡需要更多的血液流至腸胃來進行消化，但人體的血液量是固定的，因此，流向你使用的肌肉的血液就會變少，也就代表被送到肌肉端的氧氣與能量也下降，就會導致運動表現變得遲緩。

在訓練前，不要吃油炸品，油脂含量高的食物也要盡量避免，像是起司蛋糕、花生醬、巧克力、堅果，它們的油脂含量都偏高，但這點很容易被忽略。

那訓練前，到底要吃什麼呢？若有時間食用正餐，請在訓練前 2 小時前用完，不需要刻意攝取更多的蛋白質及脂肪；若用餐時間離訓練很接近，如訓練前 30 分鐘，國家運動訓練中心運動營養師潘奕廷建議：「攝取少量碳水化合物（24 公克左右），而且以高 GI 為主，這可誘發血糖上升，有利於運動狀態，如薄吐司 2 片、西瓜汁、能量包等。」

碳水化合物含量怎麼看？可以看食物的「營養標示」。以市售某品牌的能量包來說，它一份 180 公克，內含 45 公克的碳水化合物，建議訓練前可以先吃半包，運動中途再吃半包。

每個人消化食物的能力與用餐時間長短不同，可以實驗看看，找尋適合自己的用餐時間點、內容物及分量。以我為例，有時來不及吃正餐，就會選擇便利商店的草莓吐司、御飯糰。

選擇食物時，也建議留意「脂肪」占總熱量的比例。潘奕廷建議，脂肪占熱量 10% 左右即可。像是某牌奶油吐司，脂肪占總熱量偏高，這就不

營養標示		
每一份量	180 公克	
本包裝含	1 份	
	每份	每 100 公克
熱量	180 大卡	100 大卡
蛋白質	0 公克	0 公克
脂肪	0 公克	0 公克
飽和脂肪	0 公克	0 公克
反式脂肪	0 公克	0 公克
碳水化合物	45 公克	25 公克
糖	13.9 公克	7.7 公克
鈉	40 毫克	22 毫克
維生素 A	81 微克 RE	45 微克 RE
維生素 B1	0.16 毫克	0.09 毫克
維生素 B2	0.16 毫克	0.09 毫克
維生素 B6	0.15 毫克	0.08 毫克
維生素 B12	0.44 微克	0.24 微克
菸鹼素	1.5 毫克 NE	0.8 毫克 NE
泛酸	1.3 毫克	0.7 毫克
葉酸	49 微克	27 微克
維生素 C	135 毫克	75 毫克
維生素 D	1 微克	0.6 微克
維生素 E	0.97 毫克 α-TE	0.56 毫克 α-TE

太適合在訓練前食用了。

怎麼看脂肪占總熱量的比例呢？同樣可以從「營養標示」判斷，以某牌奶油吐司為例，它的總熱量為 387 大卡，而脂肪克數為 12.4 克。1 公克脂肪可以產生 9 大卡的熱量，透過以下公式來計算：

脂肪占總熱量比例＝（脂肪克數 × 9 大卡）／總熱量
＝ 12.4×9 ／ 387
＝ 28.83%

訓練前的飲食相當重要，它會影響到訓練時的身體狀況，這需要花時間去嘗試及練習，摸索出適合自己的食物。

三、只喝水是不夠的

運動會流汗，體內電解質也會隨著汗液流失，運動的時間越久（如超過 1 小時），若缺乏適當的補充，體內電解質會失衡，引發一連串的反應，如肌肉延遲反應、疲勞快速累積、失去活力等。這現象特別容易發生在天氣炎熱時，但民眾通常把這個問題歸咎於「體能不好」或「肌力不足」，而沒有想到是電解質失衡。

我常問學員一個問題：「你登山過程中會喝運動飲料嗎？」大部分的學員都會說「沒有！」或者「有，但會稀釋運動飲料，因為運動飲料太甜了！」

正確的做法是「適時的補充運動飲料，而且不要稀釋」，詳細資訊可以回頭參考第二章「電解質攝取不足」一節（p.48）。

附帶一提，在天氣炎熱時，身體容易流失更多的汗水及電解質，日常可以選擇「等滲透壓」飲料，補充流失的水分及電解質。當你出現下述症狀，或是怎麼喝水都覺得渴時，或許可以考慮補充等滲透壓的飲料：

- 抽筋
- 關節疼痛
- 心悸
- 消化道失調
- 頭痛
- 抽搐
- 癲癇發作

若覺得瓶裝的補給飲料太大瓶，可以選擇份量更適中的鋁箔包，但它在便利商店比較難找到，可至大型量販店購買。

四、謹慎選擇含咖啡因的產品

肌肉是否即時工作，會影響日常生活與運動的動作品質。實務上發現，咖啡「可能」會讓腰肌出現延遲反應的狀況。在第三章有提到「腰肌」的肌肉反應測試，你可以依照以下的方式來實驗：

1. 先進行前測：請夥伴為你進行腰肌的肌肉反應測試。
2. 飲用含咖啡因的飲品 2 ～ 3 口或補給品。
3. 再進行後測：進行腰肌的肌肉反應測試，與前測進行比較。

以往測試的經驗，大多數的案例在飲用完咖啡後，肌肉反應會變「弱」，代表肌肉會延遲反應，影響動作的品質與效率。

若喝咖啡的目的是希望提神與增加專注度，我個人是推薦攝取 B 群。攝取 B 群後，同樣進行上述的肌肉反應測試，有的人肌肉反應會變好，而有的人持平，但至少不會對肌肉反應有「負面」影響。國家運動訓練中心運動營養師潘奕廷在第二章中也有提到咖啡和 B 群補充劑，可以再回頭重新閱讀。

我在實務上也遇到不少人有下背緊繃或疼痛的問題，這可能跟飲用咖啡有關，在《慢性疼痛治療指南：整體方法》（暫譯）[3] 一書中，有提及咖啡與下背疼痛的關係：

> 營養迷思 #5：咖啡因是無害的。

> 傳統中醫認為，咖啡因會帶給腎臟壓力。它還會對腎上腺產生壓力，腎上腺會透過腎上腺素等神經遞質產生「戰或逃」反應。當這些器官受到壓力時，它實際上會削弱處於同一神經迴路上的相應肌肉群。根據創建 Body Code Healing System 的整合手療師 Bradley Nelson 博士的說法，**腰肌（也稱為髖屈肌）通常會因腎臟器官中與咖啡因相關的失衡而失衡或減弱**。Nelson 醫生在其 17 年的執業生涯中親眼目睹了成千上萬的背痛患者，他認為咖啡因是導致慢性背痛的頭號有毒物質。

Nelson 醫生的經驗十分符合邏輯，因為當腰肌功能失調時，它無法維持原有的工作，如抬膝、屈髖及維持骨盆穩定，此時就會由鄰近的肌肉（如下背）來代償，長期累積下來就會引起肌肉的緊繃及不適。

3. Karen Kan MD (2013) *Guide to Healing Chronic Pain: A Holistic Approach.* California: Balboa Press.

從肌肉反應的觀點，減量或戒掉咖啡的好處，或許不僅有助於改善慢性下背不適，也能提升肌力訓練和登山表現。

另外，有的人會攝取富含蛋白質的飲品，像是乳清蛋白，這類的飲品也可能含咖啡因，需要特別留意。曾有學員在下午進行完訓練後，喝了一杯乳清蛋白，結果晚上卻失眠，他問：「是因為運動後太興奮嗎？」

確實「有可能」是運動後太興奮，但以我的教練經驗，通常肌力訓練之後身體會比較疲勞，晚上通常會比較好睡。那為什麼晚上會失眠？極有可能是乳清蛋白，**雖然產品沒有標示「含咖啡因」，但不代表它不含咖啡因。**

友人曾經因為奶茶口味的乳製品沒有標示咖啡因而投訴食藥署，因為對於孕婦、孩童來說，須留意咖啡因的攝取量。但食藥署的回應是：「乳製品因為生乳超過 50% 得免標示。」

如果你下午或晚上訓練結束後，選擇含有咖啡因的蛋白飲品時，就要特別注意「茶類（奶茶、綠茶等）」、「巧克力」風味的蛋白飲品或乳清，甚至是「能量飲」，對於咖啡因比較敏感的人來說，可能會有影響。

五、臨時抱佛腳，可以做什麼？

理想上，我們會希望平常就能保持規律的肌力訓練及運動習慣，在確定登山行程後，我們便可以根據登山任務來調整訓練內容；但實務經驗與理想是有落差的，大家很常在行程確定後，才開始運動或進行訓練。但這種臨時抱佛腳的心態其實很容易把自己操過

頭，也會因為準備不足而在山林裡出現狀況，這種低估登山風險的現象履見不鮮。

若你計畫要登山，請現在就開始養成訓練習慣；如果時間不允許（只剩下數天的時間），則要盡量選擇能立竿見影的方法，比方說：

1. **肌肉喚醒術（第三章）**

 它能「立即」喚醒肌肉，改善動作品質，減少代償的發生，可以讓你在行走的過程中，維持較好的動作效率、節省能量的消耗。

2. **滾筒按摩（第九章）**

 它能減少肌肉中的激痛點，改善肌肉的工作能力並恢復原有的肌耐力。若你從來沒有接觸過滾筒按摩，且身體又是比較緊繃的人，建議不要在登山前三天操作滾筒，因為身體會將滾筒視為一項「新」的運動，容易產生延遲性肌肉痠痛（通常出現在運動後 24 ～ 72 小時），進而影響肌肉的運作；但若你經常操作滾筒按摩，就不太會有延遲性肌肉痠痛的狀況，可以嘗試增加「頻率」來改善肌肉的狀況。

3. **髖關節活動操（第五章）**

 髖關節活動卡卡的，會導致壓力轉移到膝蓋和下背，也會影響步伐的靈活度。日常、登山前的熱身，或是登山過程中的休息時間，都可以安排髖關節的活動操，促進髖關節周圍組織的血液循環，改善肌肉的柔軟度，暫時恢復關節的活動範圍。

切記，在登山前幾天不要進行高強度或激烈的訓練，因為身體會來不及恢復甚至受傷，反而影響登山當天的身體狀況。

六、重視肌肉按摩的工作

　　肌肉按摩的工作十分枯燥乏味且痛苦，不像訓練來得有趣與充滿變化，所以經常被忽視。長期下來，不僅影響動作品質、肌肉恢復，甚至引起疼痛。在《激痛點按摩全書》的第二章提到：

　　　　激痛點也會讓經過激烈運動的肌肉難以從疲倦中恢復。基本上存在激痛點的肌肉永遠都不可能得到真正的放鬆，這會使它們老是莫名感到疲累。相較於活動量較低的人，運動員大概更能體會**因激痛點導致肌肉延遲復原、延遲放鬆和肌耐力下降的感受**。接受激痛點按摩後，或許會發現自己能用更快的速度投擲棒球、臥推更重的重量、抱寶寶更長的時間，或是有更多力量完成日常生活的大小事。

　　從實務經驗上來看，大部分的人不管是肌力訓練、體能訓練或是登山訓練，若是缺乏有經驗的教練指導，或者在臨時抱佛腳的心態下，常會有操過頭的現象。長期下來不僅會讓人一直處於疲勞及肌肉痠痛的狀態，也會在肌肉中形成激痛點，進而影響肌肉的恢復，降低肌肉的工作能力。

　　思考一下：「如何改善多天數登山行程的恢復能力呢？」前面有提到，答案就是在肌力訓練上選擇高反覆次數的訓練方式，同時在恢復良好的情況下加入有氧訓練。而不管肌力訓練、有氧訓練或者登山訓練，都考驗著肌肉的狀態，若我們能重視按摩工作，維持肌肉的品質與減少激痛點的形成，上述這些訓練的強度和品質就能提升。

　　肌肉按摩需要時間，關鍵在於按摩的「頻率（比方說，一日安排兩次以上的按摩時間）」，尤其對於比較難纏的激痛點可能需要花上數天或數週的時間，所以一定要保持耐心。

事實上，對熱愛訓練的族群來說，可能不是練太少，而是練太多，導致無法恢復，所以應該考慮把部分訓練的時間改成肌肉保養的工作。訓練愈多，身體需要的保養愈多。

七、時間有限，只能選一個動作練，你會建議什麼動作？

從傷害預防的角度，我會選擇「下肢髖主導」的動作，如雙手持負重的直膝硬舉，它主要在訓練身體的「後側鍊」肌群，如臀部與大腿後側。當後側鍊肌肉群的張力提升，它可以減少張力失衡而導致的關節不穩定，同時讓身體更習慣使用髖關節來進行動作，降低膝蓋疼痛的發生率。若你還有其他時間，則可以考慮加入「下肢膝主導」的動作，如分腿蹲，加強膝關節周圍的肌肉。

有的學員會問：「若不練下肢膝主導（蹲的動作），肌力不是會退步，疼痛不是會更嚴重嗎？」

首先，若你希望登山表現好，每週一定要花時間去登山，讓身體去適應山裡面的地形、氣候、環境與補給方式，肌力訓練絕對無法取代這件事。所以若你有在從事登山的活動，腿力是不會退步的。真正的問題點在於膝關節會不舒服或疼痛，當膝關節不舒服，你的腿力就很難發揮了。再強調一次：不是腿沒力，而是關節會不舒服。

疼痛源自於關節不穩定，而非肌力不足，這是我一再強調的重要觀念。所以如果能解決關節不穩定，疼痛就會減緩或消失，原本的腿力就會獲得釋放。久坐、臀部失憶症再加上缺乏適當的訓練，身體前側與後側的張力是失衡的，身體更仰賴膝關節來進行動

作，長期下來容易使膝關節過度使用而產生疼痛，解決方式之一是加強後側鍊的訓練，這是為什麼我在教學時會跟學員說「直膝硬舉救膝蓋」的原因。

若你有在從事登山運動，先不用擔心肌力退步，而是考慮傷害預防或解決疼痛。因此，下肢髖主導的動作是首選，直膝硬舉是入門動作，熟悉動作後，可以進階到單腳的版本；若訓練時間充裕的話，則可以考慮再加入下肢膝主導的動作。

八、為什麼沒有減量週？

安排訓練計畫時，傳統上會安排「減量週」，即維持強度但訓練量降低，目的在於讓身體從訓練疲勞中獲得更好的恢復，迎接下個階段的訓練目標。但我個人比較支持《好教練的養成之道》守則 39 的概念：「休息週內建在你的課表之中；它們稱為『生活』。」

除非你訓練的是舉重選手或奧林匹克運動員，否則不需要特別安排減負荷或減量週。只有在長時間累積大量訓練量或訓練強度後（大約是 6 ～ 8 週的時間），才需要安排減負荷或減量週。

你多數的客戶的訓練量，並不需要減量或減負荷。他們不會像專業運動員一樣「辛苦」，每天訓練 2 小時以上，每週訓練 6 次，持續 8 ～ 12 週。

我很少聽到有人過度訓練。比較常見的，反而是人們因為睡眠不足、營養不足，或其他不好的生活習慣，造成身體沒有辦法恢復。

但生活為我們安排了「停機」時間，它們會以下列形式出現：

- 受傷
- 小孩生病
- 車子進廠維修
- 家庭旅遊
- 假期
- 颱風天
- 工作截止日。

事情好像不太順利，不要緊！我們應該歡迎這些休息的機會，這是宇宙讓你的客戶放慢腳步的方式。

雖然你在教科書中讀過減量或減負荷的觀念，但一般客戶或運動員，並不需要休息甚至是比較輕鬆的訓練週。

我對這個守則很有印象，因為這個守則最早是由《麥克波羅伊功能性訓練聖經》作者麥克．波羅伊所提出來的。我曾經在他美國的付費討論區中跟他詢問為什麼沒有「減量週」的問題，他給了我與上面相似的回覆，他說生病、受傷、參加婚禮／喪禮、渡假、氣候問題等，就是自然的「減量」，所以不需要額外安排減量週。

這個觀念對我非常受用，訓練時認真訓練，遇到狀況的時候就休息。若你在訓練時一直處於疲勞、肌肉痠痛或是特別容易喘的狀態，也許應該要調整一下訓練內容，或者透過休息來讓身體獲得充足的恢復。

附錄

重點示範動作
影片網址清單

附錄 重點動作示範影片網址清單

本書各重點動作示範影片除了可透過掃描書中 QRCODE 進入外，亦可從以下連結進入：

全書示範影片播放清單
https://www.youtube.com/playlist?list=PLK
CcdlHfSbyGFA9231jz6UcFY9wdp778j

01 第三章 臀大肌的肌應測試
https://youtu.be/OXUBlPMb5L8

02 第三章 腰肌的肌應測試
https://youtu.be/f3v0dRyIClQ

03 第三章 股四頭肌的肌應測試
https://youtu.be/LutGDLlcDRQ

04 第三章 核心肌群的肌應測試
https://youtu.be/5adxzZsqKp4

05 第三章 臀中肌的肌應測試
https://youtu.be/Nq-aLU6-2uc

06 第四章 毛毛蟲
https://youtu.be/HI28H7UaUgc

07 第四章 肘撐起身
https://youtu.be/y8K7NxUCfkI

08 第四章 土耳其起立
https://youtu.be/T9NMkFxWbxU

09 第五章 髖內收動態伸展
https://youtu.be/nSby2oTxibw

10 第五章 站姿髖內收動態伸展
https://youtu.be/5_RdkXZNt7I

11 第五章 弓箭步大腿後側動態伸展
https://youtu.be/i4Ig1183fCw

12 第五章 髖外展動態伸展
https://youtu.be/pbs5ndtuACw

13 第五章 跪姿髖外展動態伸展
https://youtu.be/NKnYHqVORk4

14 第五章 髖內旋及外旋動態伸展
https://youtu.be/hdOhqtk4VZs

15 第五章 跳圈圈 1：左右滑步與定住
https://youtu.be/QCfAm0yhWvk

16 第五章 跳圈圈 2：前交叉
https://youtu.be/zY9gvhzh_G4

17 第五章 跳圈圈 3：後交叉
https://youtu.be/UxgGSAk6aeE

生活風格 **FJ1076**

從年輕人到銀髮族都適用的無痛登山肌力訓練

從健行、郊山到高山，為各階段山友量身打造的肌力與體能訓練保養法，預防、解決登山造成的疼痛與不適

作　　　者	梁友瑋（山姆伯伯）
責 任 編 輯	謝至平
行 銷 業 務	陳彩玉、林詩玟、李振東、林佩瑜
攝　　　影	陳奕翔
示 範 教 練	胡嘉宏（Coach Tiger）
封 面 設 計	倪旻鋒
內 頁 設 計	傅婉琪
插 畫 繪 製	馮議徹

發 　 行 　 人	涂玉雲
編 輯 總 監	劉麗真
總 　 編 　 輯	謝至平
出 　 　 　 版	臉譜出版
	城邦文化事業股份有限公司
	台北市中山區民生東路二段 141 號 5 樓
	電話：886-2-25007696　傳真：886-2-25001952

發　　　行　英屬蓋曼群島商家庭傳媒股份有限公司城邦分公司
　　　　　　台北市中山區民生東路二段 141 號 11 樓
　　　　　　客服專線：02-25007718；25007719
　　　　　　24 小時傳真專線：02-25001990；25001991
　　　　　　服務時間：週一至週五上午 09:30-12:00；下午 13:30-17:00
　　　　　　劃撥帳號：19863813　戶名：書虫股份有限公司
　　　　　　讀者服務信箱：service@readingclub.com.tw
　　　　　　城邦網址：http://www.cite.com.tw

香港發行所　城邦（香港）出版集團有限公司
　　　　　　香港灣仔駱克道 193 號東超商業中心 1 樓
　　　　　　電話：852-25086231
　　　　　　傳真：852-25789337

馬新發行所　城邦（新、馬）出版集團
　　　　　　Cite（M）Sdn Bhd.
　　　　　　41-3, Jalan Radin Anum, Bandar Baru Sri Petaling,
　　　　　　57000 Kuala Lumpur, Malaysia.
　　　　　　電話：+6（03）90563833
　　　　　　傳真：+6（03）90576622
　　　　　　讀者服務信箱：services@cite.my

一 版 一 刷　2023 年 10 月
I S B N　　978-626-315-372-1（紙本書）
　　　　　　978-626-315-375-2（EPUB）

售　　價　650 元

〔國家圖書館出版品預行編目(CIP)資料〕

從年輕人到銀髮族都適用的無痛登山肌力訓練：從健行、郊山到高山，為各階段山友量身打造的肌力與
體能訓練保養法，預防、解決登山造成的疼痛與不適/梁友瑋(山姆伯伯)著. -- 一版. -- 臺北市：臉譜出
版, 城邦文化事業股份有限公司出版：英屬蓋曼群島商家庭傳媒股份有限公司城邦分公司發行, 2023.10
264面；19*24公分. --（生活風格；FJ1076）
ISBN 978-626-315-372-1(平裝)

1.CST: 登山 2.CST: 運動訓練　　　　　　　　　　　　　　　992.77　　112013009